화가의 친구들

세기의 걸작을 만든 은밀하고 매혹적인 만남

화가의 친구들

이소영 지음

어크로스

주옥과 재수,
가장 오랜 친구에게

주인공이 아니라 어쩌다 한번 나오는 주인공 친구에게 꽂혀버릴 때가 있다. 말하자면 이 책이 그렇게 시작됐다. 나의 첫 책《실험실의 명화》에는 이탈리아 르네상스의 거장 피에로 델라 프란체스카를 다룬 장이 있다. 화가인 그가 사실 대단한 수학자이기도 했다는 내용이다. 거기에서 제자였던 루카 파치올리가 스승의 연구를 자기 것인 양 책에 실은 '악역'으로 등장한다. 조르조 바사리의 말을 인용한 것이긴 하지만 나는 루카 파치올리에게 '파렴치하고 사악'한 사람이라는 꼬리표를 붙였다. 당시에도 파치올리의 수학책에 레오나르도 다빈치가 삽화를 그렸다는 사실은 알고 있었지만 큰 의미를 두지 않았다. 하지만 이 악역 아닌 악역, 파치올리는 잊을 만하면 툭 툭 다시 나타났다. 뒤러의 이탈리아 여행을 조사하는데 불쑥, 다빈치의 밀라노 궁정 시절을 찾아보는데 또 불쑥. '형이 왜 거기서 나

와!'를 외치게 했던 거다.

그제야 6천 장에 달하는 노트를 남겼지만 어느 것 하나 세상에 발표하지 않은 다빈치가 유일하게 출판한 그림이 바로 그것, 파치올리의 수학책 삽화임을 새삼 깨달았다. 다빈치는 어째서 수학책의 삽화를 그리게 되었을까? 요즘처럼 출판사에서 의뢰해 그렸을 리 만무하니 화가와 수학자 사이에 교감이 있었을 텐데, 그 사정이 궁금했다. 알고 싶은 사연은 다빈치와 파치올리에 그치지 않았다. 구스타프 클림트의 그림에서는 현미경으로 관찰한 세포 모양이 발견되는데, 그런 정보들은 어떻게 얻었을까 호기심이 일었다. 수학자와 친구였던 다빈치, 의대 교수의 생물학 강의를 듣던 클림트. 그 의외의 만남이 재미있어서, 또 어떤 예상치 못한 친구 사이가 있을까 궁금해서 자꾸 찾아보게 되었다.

빈센트 반 고흐와 폴 고갱, 앤디 워홀과 장 미셸 바스키아는 누구나 알 만한 미술사의 유명 커플들이다. 누구나 아는 사연이지 싶어 처음엔 관심을 두지 않았다. 그런데 한 명 한 명 화가의 친구들을 따라가는 동안 그들의 사연을 다시 들춰보게 되었다. 서로의 삶뿐 아니라 예술에도 결정타가 된 관계들이었다. 그들 사이에선 강력하고 파괴적인 전류가 흘렀다. 덕분에 예술가들 사이의 우정이란 것은 얼마나 아름답고 또 무서운 것인가를 알게 되었다. 렘브란트, 피카소, 달리와 같이 미술사에서 빼놓을 수 없는 거장들도 등장한다. 대가들이 아직 풋풋하고 조금은 미숙하던 때, 그 가치를 알아본 이들과의 만남을 다루었다. 그들이 의기투합했던 순간이 비록 찰나일

지라도 그 불꽃은 강렬했다.

　이 책에는 여러 종류의 인간관계가 등장한다. '친구'라고 말하기에는 낯선 모습들도 포함되어 있다. 인생이 한 권의 책이라면 고흐와 고갱은 고작 한두 페이지에서만 함께 등장할 뿐이다. 너무 뜨거워서 만질 엄두도 나지 못하는 그들의 관계는 우리가 보통 우정이라고 부르는 것과는 사뭇 다르다. 친구와 우정이라는 말 앞에서 우리는 좀 더 은근하고 오래가는, 다정하고 착하고 뭉근한 무엇을 떠올리게 마련이다. 파울 클레와 바실리 칸딘스키, 카미유 피사로와 폴 세잔 같은 이들이 거기 해당하겠다. 그들은 서로에게 오만하거나 경쟁하지 않았고 나이의 많고 적음, 경력의 길고 짧음을 따지지 않고 곁을 내준 친구였다.

　조금 낯선 이름들과 짝 지어진 화가들도 있다. 에드바르 뭉크는 그의 대표작 〈마돈나〉의 모델과, 아메데오 모딜리아니는 조각가 콘스탄틴 브란쿠시와의 한때를 담았다. 둘 다 뭉크와 모딜리아니를 다룰 때 비중 있게 언급되는 인물들이 아니다. 굳이 정보를 찾기도 어려운 이들을 고집스럽게 글로 풀어낸 건 코로나 여파였다. 예상치 못한 단절, 고립의 시간이 해를 넘기고 또 넘길 줄 누가 알았을까. 코로나 이전, 삶은 고속열차처럼 중간 정차 역 없이 주요 목적지를 찍기 바빴다. 분명 '절친'이었으나, 1년에 한 번은 고사하고 수년 동안 만나지 못한 채 메시지 오가는 게 고작인 사이들이 쌓여갔다. 하는 일도, 사는 지역도 달라져서, 친구라면서 SNS에서 눈팅하는 인플루언서들만큼도 사는 모습을 모르게 되었다. 내가 탈 없이 평

균 수명을 채워 산다고 해도 남은 생에 몇 번이나 더 만나볼 수 있을까? 그들이 내 친구였다는 건 세상 어디에도 기록되지 않고, 내 기억 속에서마저 희미해질 것이다. 그러나 그런 서글픈 생각을 떠올리는 순간 불현듯 함께 호흡했던 한 시절의 공기가, 같이 격분하고 환호했던 열기가 뭉게뭉게 피어올라 몸을 감쌌다. 그런 마음으로 뭉크와 모딜리아니 곁에 한때 분명히 존재했던 이들을 돌아보았다. 주목받지 못했던 관계라 아쉽고 애틋하게 느껴졌다. 한 사람이 사라진 자리는 하나의 꿈이 사라진 곳일 테니.

누가 누구와 친구 사이라는 것은 증명하기 어렵다. 친구인 줄 알았더니 이해관계가 맞아 잠시 그런 척했을 수도 있고, 외려 실상 앙숙일 수도 있다. 사랑이 우정으로 포장된 경우도, 그 반대의 경우도 흔하지 않던가. 그렇지만 긴장감이 팽팽했던 에드가 드가와 메리 카샛, 파울라 모더존 베커와 라이너 마리아 릴케의 행로를 따라가면서 비로소 알게 되었다. 우정은 하나로 뭉뚱그릴 수 없는, 시시각각 변해가는 관계라는 걸 말이다. 모든 것을 집어삼키며 넘실대는 파도처럼 그 안에는 온갖 감정들이 도사리고 있다. 우리 모두와 마찬가지로 화가들 역시 그 미묘한 관계들을 통해 성장해서 자기 세계를 탄탄하게 세워간다는 걸 알게 되었다.

우리는 미술 작품 앞에서 곧잘 주눅이 든다. 그림 앞에서 어떻게 볼 것인가는 곧잘 무엇을 아는가에 압도된다. 작품보다 해설을 먼저 읽어야 마음이 편하고, 무언가 알고 봐야 할 것 같은 강박을 느낀다. 그렇지만 이 책이 작품 감상을 위한 또 하나의 예습 과제가 되

지 않았으면 한다. 이것은 그저 혼자가 아니었던 화가들의 이야기다. 우리 모두, 인간이란 혼자서 해내는 일이 거의 없다. 우리에겐 그리운 사람들이 참 많다. 화가들 역시 분명 그랬을 것이다.

도움을 주신 많은 분들께 감사드린다. 원고의 일부는 2019년 〈고교 독서평설〉 연재를 고쳐 썼다. 해를 넘기고 또 넘기는 동안 기다려 준 편집자에게 고마운 마음을 전한다. 마감이 임박하면 더욱 제멋대로인 사람을 기꺼이 받아주는 가족에게, 이번에도 참 고맙다.

차례

1부

어쩌면 서로 닮았을 별난 만남들

2부

예술가들의 우정은 식지 않는다

3부

기묘한 인연은 어떻게 명화를 꽃피웠나

1부

어쩌면 서로 닮았을
별난 만남들

Vincent van Gogh

그림으로 남은
60일의 동거

Paul Gauguin

빈센트 반 고흐

"바로 여기 원초적인 본능을 간직한 사람이 있어.
고갱은 피와 성으로 야망을 지배해."

빈센트 반 고흐

폴 고갱

두 점의 의자 그림이 있다. 거친 짚방석에 탄탄하게 각 잡힌 노란색 의자는 민트색으로 칠한 문 앞에 있다. 다른 의자는 붉은 기가 도는 갈색에 보라색 덧칠이 되어 있는데, 부드럽게 휘어진 곡선의 팔걸이가 흐르듯 다리로 이어진다.

빈센트 반 고흐Vincent van Gogh(1853~1890)가 그린 두 점의 의자 그림은 자신과 폴 고갱Paul Gauguin(1848~1903)을 의자에 빗대 그린 일종의 초상화다. 빛으로 충만해 모호하게 휘어진 공간에 놓인 낮의 의자가 고흐고, 흔들리는 촛불 아래 있는 밤의 의자가 고갱이다. 낮의 의자는 언제라도 일어서 나갈 준비가 된 사람, 문밖의 현실 세계가 더 중요한 사람을 의미한다. 반면 밤의 의자는 사색하고 상상하며 자기 안으로 침잠하는 사람의 것이다. 고흐는 자신과 고갱, 두 사람의

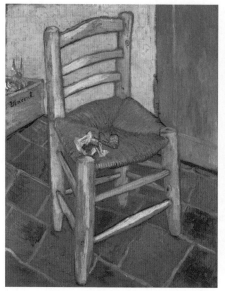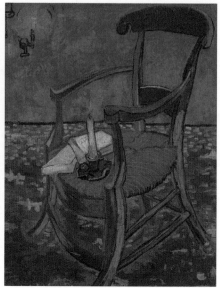

성향이 얼마나 다른지를 누구보다 잘 꿰뚫어보고 있었다. 그런 둘을 하나의 시공에 묶어두었을 때 생길 일까지는 내다보지 못했지만 말이다.

시시콜콜 기록된 노란 집의 60일

고흐와 고갱. 두 사람은 미술의 역사에서 전무후무한 공동 작업을 시도했다. 미술상이자 고흐의 동생인 테오가 마련해준 돈으로 집을 장만해, 함께 생활하며 작품 활동을 하는 예술가 공동체를 실험한 것이다. 끈질기게 초대한 쪽은 고흐였다. 고갱은 몇 달 동안 머뭇거리다 1888년 10월 23일 새벽녘, 드디어 아를의 기차역에 도착했다. 이날부터 고흐가 자기 귀를 자른 충격적인 사건이 일어난 12월 22일까지 둘의 동거 기간은 고작 9주, 60여 일에 불과하다. 이 60일은 수없이 회자되고 재구성되었다. 마틴 게이퍼드가 쓴 책《고흐, 고갱 그리고 옐로하우스》는 400여 쪽에 걸쳐 고갱이 아를에 도착해서 떠나는 순간까지를 르포처럼 서술한다. 그들이 방에 들인 가구며 소품, 식비와 담뱃값 등으로 지출한 내역과 요리해 먹은 음식, 사창가의 필요성에 대한 둘의 공감, 산책길에서 나눈 대화까지 시시콜콜하게 적혀 있다.

노란 집에서의 60일을 생생하게 재구성할 재료는 고흐와 고갱, 그들 자신이 남겨두었다. 익히 알려진 바와 같이 고흐는 쉬지 않고

동생과 지인들에게 편지를 써서 보냈다. 고갱 역시 많은 편지와 글을 남겼다. 인스타그램과 페이스북에 자신의 일상을 거의 실시간으로 중계하는 지금의 우리처럼 말이다. 아를에서 고흐와 고갱은 공통의 지인에게 편지를 보냈다. 테오 반 고흐는 형 빈센트로부터 그의 작업 진행 상황과 고갱과의 동거 생활, 자신의 요동치는 감정을 적은 장문의 편지를 받았다. 고갱의 편지는 사뭇 다른 어조였다. 그러니까 자기 작품을 팔아줄 미술상을 대하는 공손하지만 야심찬 화가의 편지였다. 노란 집에서의 생활은 그렇게 전혀 다른 어조로 테오에게 전해졌을 것이다.

고흐와 고갱의 편지를 받은 또 다른 인물은 에밀 베르나르라는 젊은 화가였다. 그는 아를을 방문한 적이 없었지만, 무수한 편지로 연결된 아를 공동체의 일원이었다.

> 바로 여기 원초적인 본능을 간직한 사람이 있어. 고갱은 피와 성으로 야망을 지배해.

고흐가 베르나르에게 쓴, 사뭇 과장된 편지에 대해 고갱은 이렇게 덧붙였다.

> 빈센트 말 믿지 마. 너도 알다시피 그는 쉽게 감탄하고 빠져드니까.

고흐와 고갱이 보낸 편지들 덕분에 아를의 노란 집은 보다 입

체적으로 재구성될 수 있었다. 그러나 하루에 수십 개씩 올라오는 SNS 게시물을 다 읽는다 해도 작성자의 속마음까지 알 수는 없다. 그 수많은 편지들은 60일간의 이야기를 상상해 엮을 재료일 뿐이다. 명명백백한 사실은 두 사람이 60일 동안 함께 지냈다는 것뿐이다. 그렇게 짧은 동거로 끝났지만, 아를의 노란 집 시절은 이후 두 화가의 생에 결정타가 되었다. 고흐뿐 아니라 고갱까지도.

아를로 고갱을 초대한 해바라기 그림

고흐는 '해바라기의 화가'다. 그는 노란 화병에 한가득 꽂힌 해바라기를 아를에서 그렸다. 테오가 고갱이 프랑스의 남쪽 지방, 그러니까 아를로 갈 것이라고 소식을 전한 때는 마침 해바라기가 만개한 여름이었다. 고흐는 고갱이 쓸 방을 장식할 요량으로 그림을 그리기 시작했다. 꽃잎을 하나씩 떼면서 '사랑한다', '안 한다'를 되뇌는 심정으로, 고갱이 온다, 안 온다를 초조해하며 그렸을 것이다. 그렇다면 고흐는 왜 고갱을 생각하며 해바라기를 그렸을까?

두 사람은 파리에서 처음 만났을 때 해바라기로 인연을 맺었다. 고흐는 1886년 파리에 도착한 뒤로 여러 차례 해바라기를 그렸다. 그중 가장 야심찬 작품은 시든 해바라기를 그린 정물화였다. 고흐는 1887년 11월 테오의 집에서 멀지 않은 살레 식당에서 툴루즈로트레크 등과 전시회를 열었다. 여기에 해바라기 그림 두 점을 걸

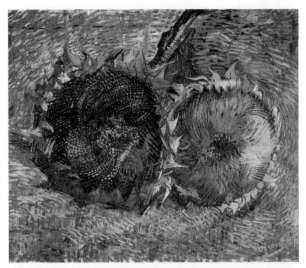

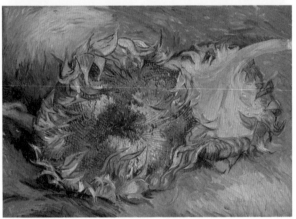

- 빈센트 반 고흐, 〈두 송이 해바라기가 있는 정물〉, 1887
- 빈센트 반 고흐, 〈두 송이 해바라기가 있는 정물〉, 1887

었는데, 마침 카리브해에 있는 마르티니크섬(당시 프랑스령)에서 막 돌아온 고갱이 이 전시회를 보러 왔다. 고갱은 고흐의 그림이 마음에 들었고, 두 사람은 서로 그림을 교환했다.

그렇게 고갱의 풍경화 〈호숫가에서〉가 고흐에게, 고흐가 그린 해바라기 정물화 두 점은 고갱에게 가게 됐다. 이 그림 교환으로 고흐는 자신이 만들고자 하는 예술 공동체에 고갱을 초대하리라 마음먹게 되었던 것이다. 고작 안면 튼 사람을 그토록 간절하게 기다렸으니 고흐는 얼마나 순진무구했던가!

파리에서 고갱의 호감을 샀던 해바라기 그림이 인연의 씨앗이라면, 아를의 해바라기는 이제 막 만개할 두 사람의 예술적 성취에 대한 부푼 기대를 담은 희망찬 봉오리였다. 화면 가득 빛나는 노란색은 아직 둘이 만나 부딪치며 낼 상처와 갈등을 알지 못하는 천진한 색이었다.

고흐는 맹렬한 속도로 해바라기를 그렸다. 그가 테오에게 보낸 편지들에 근거해 추정하면 단 엿새 만에 오늘날 세상에서 가장 유명한 해바라기 그림 넉 점을 모두 그렸다. 그중 두 점은 고갱을 위해 준비한 방에 걸었다. 과연 고갱은 고흐가 꾸민 방, 거기에 걸린 해바라기 그림이 마음에 들었을까? 훗날 고갱은 이렇게 회상했다.

나의 노란 방에는 해바라기들이 노란색을 배경으로 서 있었다. (…) 그리고 내 방의 노란색 커튼 사이로 들어온 노란 해가 방을 황금색으로 가득 채웠다. 아침에 침대에서 깰 때면 나는 이 모든 것에서 정말 좋은 향

빈센트 반 고흐, 〈해바라기〉, 1888

기가 난다고 생각했다.

그의 회상이 당시 방의 모습과 정확히 일치하진 않지만 고갱은 확실히 해바라기 그림을 좋아했다. 고흐는 "고갱이 모네의 해바라기 그림보다 더 좋다고 했다"며 뿌듯해했다. 그러나 둘의 예술가 공동체 실험은 고흐가 자기 귀를 자르는 기이한 사건으로 예고 없이 막을 내린다. 그 비극적인 사건이 있던 다음 날 고갱은 문병도 가지 않고 허겁지겁 짐을 싸서 파리로 떠났다. 그렇다고 두 사람이 완전히 절연한 건 아니었다. 종종 편지가 오갔고, 고갱은 고흐에게 자기 방에 있던 해바라기 그림을 갖고 싶다는 의사를 전했다. 고갱이 제안한 그림 교환은 성사되지 않았다. 고흐는 그 제안이 가당치 않다는 듯 말했지만 고갱과의 그림 교환을 염두에 두고 해바라기 그림 복제본을 더 제작한 것으로 보인다.

고흐의 해바라기 걸작들은 아를의 공동생활 이전에 그려졌다. 그럼에도 불구하고 고흐가 '해바라기의 화가'가 된 데는 고갱이 기여한 바가 있다. 아를 시절 고갱이 그린 고흐의 초상화에서 화가는 해바라기 화병을 그리는 중이다. 고갱이 해바라기 그림의 가치를 인정하고 독려하자, 고흐는 자신감을 얻었고 해바라기를 더 중요하게 여기게 되었다.

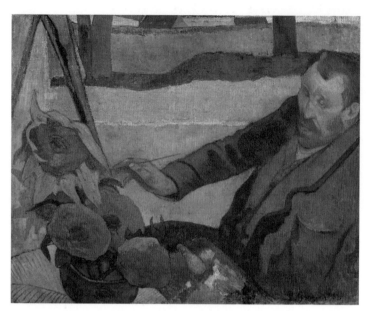

폴 고갱, 〈해바라기를 그리는 반 고흐〉, 1888

고갱은 왜 타히티에서 해바라기를 그렸을까

고갱에게 해바라기는 어떤 의미였을까? 고갱은 여섯 살 때까지 페루에서 자랐다. 1848년 혁명으로 정치적 상황이 급변하자 그의 가족은 어머니 쪽 친척이 있는 페루로 도피했다. 훗날 고갱이 타히티에서 꿈꾸었던 원시의 삶은 어린 시절을 보낸 페루가 출발점이었다. 페루는 태양신의 나라이며 해바라기는 그곳의 토착 식물이었으니, 고갱이 해바라기에 끌릴 동기는 확실했다.

고흐의 죽음 이후 고갱이 보인 태도는 비정하기 짝이 없다.

"그가 고통받았던 것을 생각하면 그에게는 차라리 축복이지."

"이 죽음이 얼마나 슬픈 일이든 나는 상처받지 않을 걸세. 나는 이미 그것을 예견했기 때문이네."

1892년 에밀 베르나르가 고흐의 회고전을 준비하고 있을 때, 타히티에 있던 고갱은 "미친 사람의 작품을 전시하는 건 현명한 처신이 아니다. 그런 지각없는 행동은 나를 포함해 우리 모두를 위험에 처하게 할 것"이라며 반대하고 나섰다. 고갱은 고흐를 미치광이로 낙인찍으려 했다. 고갱은 누가 자신에게 고흐가 죽은 책임을 추궁할까 지레 겁을 먹었던 걸까? 그의 죽음이 자기 생에 그림자를 드리울까 봐 두려웠던 걸까? 고흐의 명성이 점점 높아지고 그림 값이 오르자 고갱은 갖고 있던 고흐 작품을 모두 팔았다. 처음 인연을 맺었던 〈두 송이 해바라기가 있는 정물〉과 '폴. G에게'라는 서명이 적힌 〈자화상〉까지도. 그 돈은 다시 타히티로 갈 여비가 되었다.

정말 의아한 일은 고흐가 죽은 지 10여 년이 지나서 일어났다. 타히티의 푸나우이아 해안가 마을에서 지내던 고갱은 파리의 지인에게 몇 가지 꽃씨를 보내달라고 부탁했다. 그중에는 해바라기 씨도 있었다. 그 씨앗들이 싹을 틔워 꽃이 피었다. 고갱은 1901년에 일련의 해바라기 정물화를 그렸다. 타히티에서 죽음을 맞이하던 1903년 5월에도, 그는 프랑스의 종자회사에 주문한 해바라기 씨앗을 기다리고 있었다.

고흐가 유명해지면 해질수록 세상은 아를의 노란 집에서 둘 사

폴 고갱, 〈의자 위에 해바라기가 있는 정물〉, 1901

이에 무슨 일이 있었는지 궁금해했다. 고흐는 자기 귀를 잘랐고, 정
신병원에 입원했다. 그는 여전히 고갱이 돌아오길 바랐고, 머지않
아 자살로 생을 마감했다. 이런 드라마틱한 전개에서 고흐는 주인

공이 되었고, 고갱은 분명 죄가 없었지만 악역이 될 수밖에 없었다. 그리고 배역을 감당하지 못하고 도망친 인물에 불과했다. 하지만 고갱은 고흐의 초대로 시작된 운명의 굴레에서 완전히 벗어나진 못했던 모양이다. 오랜 세월이 흐른 뒤 머나먼 섬에서 고갱은 '고흐의 꽃'이 된 해바라기를 그리고 있었으니까.

Pablo Picasso

피카소가
삼키지 못한 여자

Gertrude Stein

파블로 피카소

"거트루드 스타인은 위대한 프랑스 화가들을 발견한 사람이다.
(…) 그녀는 피카소를 믿었고 피카소는 그녀를 그렸다."

파벨 첼리체프

거트루드 스타인

파블로 피카소Pablo Picasso(1881~1973)는 회화, 조각, 판화, 무대 디자인 등 장르를 넘나들며 평생 5만 점 이상의 작품을 쏟아냈다. 피카소가 지닌 재능 중 제일은 분명 그칠 줄 모르고 샘솟는 활기와 열정이었다. 피카소의 동력원이 무엇이었을까 생각하다 보면 어쩔 수 없이 여자들이 떠오른다. 화가 피카소에게는 많은 여자들이 있었다. 그가 종횡무진 화풍을 바꿔갈 때면 늘 새로운 여자가 등장했다. 페르낭드, 마리, 도라, 올가, 프랑수아즈, 재클린… 청색시대, 장밋빛시대, 입체파, 신고전주의 등 하나의 시기가 스러질 때면 한 여자가 떠나고, 새로운 여자가 등장했다. 피카소는 정말 여자를 삼켜서, 새로운 그림을 토해낸 걸까?

　피카소에겐 우두머리 기질이 있었다. 파리에 첫발을 디딘 무명

화가였을 때조차 '피카소 패거리'를 몰고 다녔다. 시인 기욤 아폴리네르와 막스 자코브를 필두로 피카소의 사람들은 셀 수 없이 많았다. 입체파 시대를 함께 열었던 조르주 브라크나 일생의 경쟁자였던 앙리 마티스 같은 화가들, 발레뤼스를 창단한 세르게이 댜길레프와 피카소를 무대 미술가로 이끈 장 콕토, 초현실주의 시기에 교류했던 앙드레 브르통과 폴 엘뤼아르 등의 문인들도 있고, 미술 평론가이자 미술상인 다니엘-헨리 칸바일러, 평생의 친구이자 피카소미술관 건립을 주도한 자우메 사바르테스 등 거론할 이들이 수두룩하다. 그렇지만 거트루드 스타인Gertrude Stein(1874~1946)은 특별하다. 그녀는 피카소의 연인이 되지 않고 작품 세계에 영향을 끼친 거의 유일한 '여성'이었다.

80번 모델을 서고도 완성되지 않은 초상화

거트루드 스타인은 미국 래드클리프대학에서 심리학을 전공한 뒤 존스홉킨스 의과대학을 다니다 오빠 레오 스타인을 따라 파리로 건너갔다. 남매는 세잔, 마티스 등의 작품을 사들이며 이내 파리 미술계가 주목하는 수집가가 되었다. 스타인 남매가 처음 구입한 피카소 작품은 〈꽃바구니를 든 소녀〉(1905)였다. 거트루드가 내키지 않아 해서 구입 여부를 두고 남매와 미술상 사이에 언쟁이 오갔다고 한다. 하지만 그들은 곧 라비앙가의 좁은 골목길을 올라 피카소의

화실을 방문했다. 그곳은 센강을 오가는 세탁선洗濯船을 닮았다고 해서 바토라부아르Bateau Lavoir라 불리던 건물인데, 다닥다닥 붙은 방들과 시원찮은 난방, 공동 화장실과 샤워시설 등 살기에 팍팍한 장소였지만 가난한 예술가들의 안식처였다. 피카소 외에도 키스 반 동겐, 모딜리아니 등 많은 이들이 바토라부아르를 거처로 삼았다.

이 방문을 계기로 피카소는 거트루드 스타인의 초상화를 그리게 되었다. 여름에는 끔찍하게 덥고, 겨울엔 찻잔에 얼음이 얼 정도로 추운 바토라부아르, 먼지와 물감 냄새가 엉긴 공기 속에 난로 위 주전자가 가느다랗게 온기를 뱉어내는 그곳에, 푹 꺼진 커다란 의자가 모델을 위한 자리였다. 늘 빠른 속도로 작업하던 피카소이지만 이례적으로 거트루드 스타인의 초상화는 좀처럼 끝나지 않았다. 이 때문에 거트루드는 80번 이상 모델을 서야 했다. 피카소가 "이제 당신 얼굴을 봐도 보이지 않는다"라고 말할 정도로 긴 시간이었다. 가을에서 겨울, 다시 봄으로 이어진 여든 번의 시간, 그 시간을 화가와 모델은 어떻게 보냈을까? 거트루드가 '4인방을 거느린 작은 투우사', '네 명의 척탄병을 거느린 나폴레옹'이라 불렀던 패거리들이 연신 작업실에 드나들었고, 피카소의 애인 페르낭드는 모델 거트루드가 심심하지 않게 라퐁텐의 우화집을 읽어줬다고 한다. 그러니 화가와 모델이 신경증적인 적막 속에 있지는 않았을 것이다. 사람들이 수시로 오가고 큰 개가 어슬렁거리는 중에 그들은 갸르르 컬컬 웃고 낮은 목소리로 예술은 무어라 떠들기도 했을 것이다.

교류는 화실에서 그치지 않았다. 거트루드가 살던 몽파르나스

플뢰뤼스가 27번지에서 피카소의 화실이 있는 바토라부아르까지는 약 5킬로미터, 걸어서 한 시간 남짓 걸렸다. 그녀는 그 길을 걸어 피카소에게 가서 모델이 되었다. 토요일이 되면 이번엔 반대로 피카소와 페르낭드가 거트루드의 집에서 열리는 저녁 모임에 참석했다. 서른한 살의 거트루드와 스물네 살의 피카소는 그렇게 서로의 삶에 필요한 한 조각이 되었다.

숱하게 화가와 모델이 마주하고 앉았는데, 정작 그림은 모델 없이 완성됐다. 스페인 고솔 지방으로 여행을 다녀온 뒤 피카소는 애써 그리던 얼굴을 지우고 다시 그렸다. 다시 그린 얼굴은 가면 같았다. 미술사학자들은 이베리아 조각상에서 받은 영향이라고 분석한다. 그래서 화면 속 거트루드는 긴 머리를 틀어 중간에 똬리를 만든 헤어스타일이나 갈색 벨벳 치마에 산호 브로치를 꽂은 블라우스 등은 당시의 모습 그대로인데, 얼굴만이 다른 그림에서 떼어내 붙인 듯 도드라진다. 그 생기 없는 얼굴은 인물이 인생의 어느 시기를 지나고 있는지 알려주지 않는다. 나무 같기도 하고 돌 같기도 한 그 얼굴에는 시간이란 축이 삭제되어 있다. 피카소는 한 인간에게서 희로애락의 감정이나 그날의 안색처럼 수시로 요동치는 것을 걷어내고, 본질만을 도식처럼 담아냈다.

그림이 완성되자, 사람들은 모델과 전혀 닮지 않았다고 쑥덕거렸다. 피카소는 "언젠가는 그녀가 그림을 닮게 될 것"이라고 일축했다. 궤변 같지만, 그 말은 사실이 되었다. 플뢰뤼스가 27번지 사진 속에서 그녀는 늘 피카소의 초상화 앞에 앉아 있다. 영화 〈미드나잇

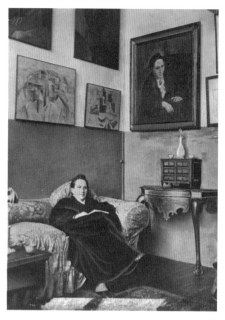

인 파리〉속 헤밍웨이와 피카소가 드나들던 거트루드의 거실에서
도 이 초상화는 가장 잘 보이는 곳에 걸려 있다. 이 그림은 그녀 뒤
에서 그녀가 누구이며, 어떤 사람인지를 알려준다. 사람들은 거트
루드 스타인 하면 피카소가 그린 그 초상화를 떠올리게 됐다. 피카
소의 말처럼, 그림이 그녀가 된 것이다. 거트루드 스타인은 이 그림
을 분신처럼 특별하게 여겼다. 이 그림은 그녀가 유언장에서 언급
한 유일한 작품이다.

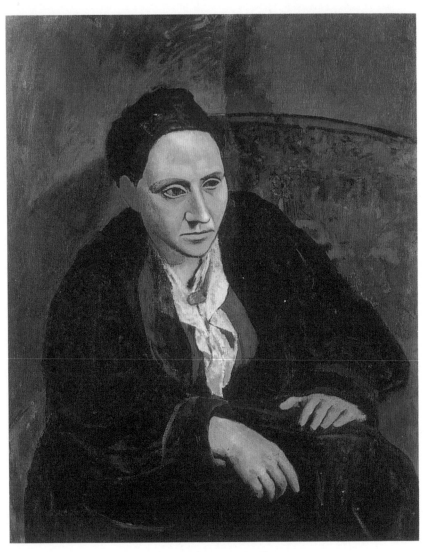

파블로 피카소, 〈거트루드 스타인의 초상〉, 1905~1906

거트루드의 거실, 20세기 회화의 왕좌를 겨루는 경연장

참으로 궁금한 일이다. 피카소는 왜 거트루드 스타인을 그리는 데 그토록 공을 들였을까? 당시 거트루드의 거실에는 이미 세잔이 그린 〈부채를 든 세잔 부인〉, 마티스의 〈모자 쓴 여인〉이 걸려 있었다. 회화의 왕좌는 내 것이라고 웅변하는 작품들 사이에 걸릴 그림. 피카소에게 그 초상화는 서바이벌 경연장에 낼 자기소개서요 출사표였던 것이다. 그건 새로운 세계를 보여주는 그림이어야 했다. 피카소는 야심이 있었고, 거트루드 스타인은 그에 걸맞은 결과물을 원했다.

거트루드 스타인은 피카소가 선물로 준 자기 초상화에 만족했다. 그녀는 피카소가 드가, 로트레크, 고흐, 고갱 등 19세기의 유산을 뛰어넘기 위해서 어떤 길을 택하는지 지켜봤다. 피카소는 "현존하는 화가 중 가장 뛰어난 데생 화가"라는 평가를 받았으나 이번 그림은 완벽한 데생이나 참신한 구도 정도로 만족할 일이 아니었다. 피카소는 19세기를 벗어날 방법으로 어색하고 추하고 야만적으로 보일 수 있는 불량한 방식을 택했다. 거트루드는 이렇게 말했다.

"파블로는 언젠가 내게 말했어요. 무언가를 처음으로 할 때면 추하게 할 수밖에 없을 만큼 복잡한 일이지만 그다음에 그걸 하는 사람들은 큰 어려움 없이 잘 만들 수 있는 법이라고요. 또한 맨 처음 사람이 아닌 다른 이들이 그걸 만들 때쯤이면 세상 사람들도 모두 좋아하게 될 거라고

- 폴 세잔, 〈부채를 든 세잔 부인〉, 1881
- 앙리 마티스, 〈모자 쓴 여인〉, 1905

말이죠."

그녀는 자신과 닮지 않은, 생기라곤 전혀 없는 가면 같은 얼굴이 피카소가 여든 번이나 고독한 전장에 나가 싸워 얻은 전리품임을 알아보았다. 거트루드 스타인은 어떤 난해한 이론이나 미술상의 설득 없이도 피카소의 작품이 지닌 가치를 자연스럽게 알아보았다. 그녀는 "아마도 그가 그려낸 것과 같은 것을 내가 문학에서 표현하고 있었기 때문"에 가능했다고 밝혔다. 거트루드 스타인의 글은 종종 '문학적 큐비즘'이라고 불린다. 그렇기 때문에 피카소 추종자들마저 난색을 표했던 〈아비뇽의 처녀들〉을 처음부터 옹호할 수 있었을 것이다.

피카소는 천재라는 확신을 현실로 만든 사람

피카소는 거트루드의 초상화를 마무리하면서 자화상을 제작했다. 거트루드의 초상화와 피카소의 자화상 속 얼굴은 놀랄 만치 닮은꼴이다. 두 그림을 나란히 견주어 보노라면 거트루드 스타인의 초상화는 피카소가 돌파해야만 했던 전장임을 확인할 수 있다. 파블로는 거트루드를 오랫동안 지켜보면서, 거기에서 자기 자신이 누구인지, 무엇을 해야 하는지를 찾아냈던 것이다.
　파블로 피카소와 거트루드 스타인의 관계는 과소평가되어왔

파블로 피카소, 〈팔레트를 든 자화상〉,
1906

다. 그렇지만 거트루드 스타인이 있었기에 무명의 피카소는 세잔을
이어, 마티스와 겨루는 20세기 최고의 화가로 발돋움할 수 있었다.
스타인 남매가 피카소 작품을 사들이자 미술상과 평론가들이 피카
소를 주목하기 시작했다. 특히 거트루드는 오빠 레오 스타인이 피
카소 수집을 그만둔 뒤에도 피카소 작품을 계속 구매했다. 피카소
는 그녀와 이야기를 나누며 현대 미술에서 세잔의 중요성과 마티스
의 혁신성에 대해 이해하게 되었으며, 현대 미술의 방향에 대해 자
기 시각을 갖게 되었다. 일생의 라이벌이자, 현대 미술의 양대 산맥
인 마티스와의 만남도 거트루드 스타인이 주선했다.

　　그들은 피카소의 화실에서, 거트루드 스타인의 거실에서 무수

한 낮과 밤을 함께 보냈다. 1차 세계대전 중인 파리에선 폭격의 밤을 함께 보냈고, 떨어져 있을 때는 엽서와 편지로 근황을 전했다. 오늘날 우리가 피카소라는 신화의 퍼즐을 맞춰보려 할 때 그 조각 중 상당수는 거트루드 스타인의 글 속에서 찾을 수 있다.

　거트루드 스타인은 피카소는 천재라는 확신을 현실로 만들었다. 그녀는 피카소와 마티스에 대해 "천재의 특징인 '남성다움'을 갖고 있는데, 나 역시 그런 것 같다"라는 말로 그 천재들과 자신을 동일시했다. 카리스마 넘치는 남자 같은 사람, 서로 닮은 사람이라서 거트루드와 피카소가 친해졌으리라 생각할 수도 있다. 하지만 거트루드 스타인이 자신의 동반자와 보여준 관계는 피카소와는 전혀 달랐다. 거트루드는 1933년《앨리스 B. 토클라스의 자서전》이란 독특한 책을 발표했다. 앨리스 B. 토클라스는 실제 거트루드의 비서이자 요리사, 편집자이자 출판사 발행인으로 40여 년간 함께 살았던 인물이다. 거트루드와 앨리스는 창작자와 뮤즈, 남과 여라는 기존의 규범으로는 설명할 수 없는 독특한 동반자 관계를 영유했다. 거트루드 스타인에게 남성다운 면이 있었다 해도, 피카소가 자신의 여자들과 맺은 관계와는 전혀 다른 방식이었다.

Edvard Munch

〈마돈나〉의 그녀가
죽지 않았다면

Dagny Juel

에드바르 뭉크

&

"그의 그림은 인간의 눈으로 볼 수 없는
벌거벗은 영혼을 보여준다."

스타니슬라브 프시비셰프스키

다그니 유엘

검은 머리칼은 자기 의지가 있는 양 어깨 위에서 꿈틀대는데, 눈 감은 얼굴엔 이렇다 할 표정이 없다. 환희와 고통을 온몸에 품은 채 평온하다. 그림 속 여자는 양팔을 등 뒤로 돌려 거칠 것 없이 쭉 몸을 펴고 있다. 눈까지 감았으니 마음껏 보라는 식이다. 그럼에도 그녀는 쉬운 눈요깃거리가 되지 않는다. 강렬한 기운으로 보는 이를 압도해버린다.

에드바르 뭉크Edvard Munch(1863~1944)의 〈마돈나〉는 유례가 없는 문제적 초상이다. 머리 위에 둘러진 붉은색 후광, 검은 머리카락, 벗은 몸…. 이 낯선 도상은 완전히 새로운 숭배의 대상이다. 그리고 모델은 실존 인물이었다.

〈마돈나〉의 모델은 다그니 유엘Dagny Juel(1867~1901)이다. 에드바

에드바르 뭉크, 〈마돈나〉, 1894

르 뭉크의 또 다른 작품들인 〈재〉, 〈흡혈귀〉, 〈질투〉 등의 모델이기도 하다. 뭉크는 그녀의 초상화도 그렸다. 거의 실물 크기인 초상화 속 여인은 부드러운 미소를 띠고 있다. 실존 인물 다그니 유엘은 마돈나보다는 이 그림과 닮았을 것이다.

자석처럼 사람을 끌어당긴 매력의 소유자

다그니 유엘은 1867년 노르웨이 콩스빙에르에서 의사이자 음악가인 한스 레미히 유엘의 둘째 딸로 태어났다(그녀는 나중에 자기 성의 철자를 Juell에서 Juel로 바꿨다). 그녀의 집안은 명문가로, 외삼촌 오토 블레르는 노르웨이 총리를 지냈다. 뭉크도 아버지가 의사였고, 유명한 학자를 배출한 집안 출신이었다. 둘의 공통분모는 그런 유서 깊은 가문 출신이라는 점이 아니라, 그런 집안의 아웃사이더였다는 것이다.

두 사람은 1890년경 크리스티아니아(지금의 오슬로)에서 처음 만났다. 이 시기 뭉크가 유엘 자매를 그린 그림 속 다그니의 모습에서는 뒷날 〈마돈나〉의 모델이 될 징조가 보이지 않는다. 흰 드레스를 입은 동생 랑힐은 똑바로 서서 정면을 바라보며 노래하고, 다그니는 등을 돌린 채 피아노를 치고 있다. 피아니스트의 꿈을 꾸는, 반듯한 소녀의 뒷모습이다.

뭉크와 다그니 유엘이 화가와 모델로 제대로 만난 곳은 베를린이다. 1892년 뭉크는 베를린 미술가협회로부터 초대를 받아 베를린

에 갔다. 전시회는 혹평 속에 일주일 만에 끝났으나, 뭉크는 베를린을 떠나지 않았다. 파행으로 끝났기에 오히려 독일의 젊은 예술가들에게 뭉크의 존재가 확실하게 각인되었던 것이다. 표현주의라는 새로운 예술의 싹을 품고 있는 도시 베를린에서 뭉크는 날개를 폈다. 뭉크는 1895년까지 몇 차례 여행을 제외하고 내내 베를린에 머물며 그 유명한 〈절규〉를 비롯해, 〈사춘기〉, 〈마돈나〉 등의 대표작들을 그렸다.

베를린 시절 뭉크의 아지트는 '흑돼지Zum Schwarzen Ferkel'라는 술집이었다. 그곳은 스칸디나비아 반도에서 온 '보헤미안' 예술가들의 집합소였다. 뭉크는 스웨덴 작가 아우구스트 스트린드베리, 폴란드 태생의 시인이자 평론가인 스타니슬라브 프시비세프스키와 자주 어울렸다. 다그니 유엘이 1893년 초에 음악 공부를 하기 위해 베를린에 왔을 때 뭉크가 이들 무리에게 그녀를 소개했다.

다그니 유엘은 아지트에 모인 남자들을 사로잡았다. 전형적인 미인은 아니었으나 자석처럼 사람을 끌어당기는 매력이 있었다. 갈대처럼 날렵한 몸에 독특한 패션 감각을 가진 그녀는 마돈나 주위를 감싼 선들처럼 흐르듯이 춤을 추었고, 사람을 홀리게 하는 웃음소리를 가졌으며, 압생트를 1리터나 마셔도 취하지 않았다. 흑돼지 단골이던 미술사학자 율리우스 마이어-그레페는 "가장 재치 있고, 가장 관능적이며, 가장 신비롭다"라고 그녀를 칭송했다. 다그니 유엘의 인기는 뭉크가 그린 〈손들〉이라는 작품에 남아 있다. 모든 이의 손이 의기양양하게 서 있는 그녀를 향해 뻗어 있다. 주위의 남자

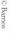

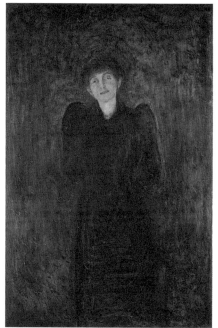

• 다그니 유엘의 사진
•• 에드바르 뭉크, 〈다그니 유엘의 초상〉, 1893

들 중 오히려 아무렇지 않은 양 그녀를 존대하고 거리를 둔 건 그녀를 먼저 알았고, 그들에게 소개해준 뭉크였다.

진정한 애도를 담은 뭉크의 추도사

흑돼지에 드나들던 예술가들이 너나 할 것 없이 다그니 유엘에게 구애했지만 스타추라 불리던 스타니슬라브 프시비세프스키가 그녀의 애인이 되었다. 스타추는 그녀를 '두하'(영혼)라고 불렀다. 두 사람은 1893년 8월 18일에 결혼했다. 만난 지 고작 6개월 만이었다. 스타추는 '집 안의 술을 죄다 마시고 카펫 여기저기에다 토해놓는 그런 부류'의 남자였고, 별안간 '보통의' 남편이 될 여지는 없었다.

채 10년이 안 되는 이들의 결혼생활을 대략 정리해보면 이렇다. 결혼 전 남편에게는 동거하던 애인이 있었다. 그들 사이엔 아이가 셋이었다. 아내가 첫째 아이를 낳은 다음 해 남편의 애인이 자살한다. 남편이 용의자로 체포되었으나 무혐의로 풀려났다. 아내는 다음 해 둘째, 이번엔 딸을 낳는다. 그 사이 남편은 술에 취한 채 결혼 전에 사귀던 여자들을 만나러 다녔다. 아내는 돈이 될 만한 것을 전당포에 맡겨 생계비를 충당했다. 남편이 고향 폴란드에 잡지 편집장 자리를 얻어 온 가족이 이사를 했으나 그곳 생활도 다를 바 없었다. 술과 여자의 연속. 아내는 두 아이를 데리고 유럽 각지를 떠돌다 남편 추종자의 총에 맞아 죽었다. 죽음의 배후에 남편이 있다는

에드바르 뭉크, 〈손들〉, 1893

소문이 흉흉했다. 이 이야기의 아내가 바로 다그니 유엘이다.

다그니 유엘을 살해한 범인은 프시비세프스키의 열렬한 추종자 블라디슬라브 에메리크였다. 그는 다그니 유엘의 뒤통수를 쏜 뒤 죽은 그녀를 들어 안아 침대에 눕히고 자신도 목숨을 끊었다. 세상이 떠들기 좋은 가십이었다. 온갖 추측과 비난의 화살이 그녀를 향했다. 그녀는 젊은 남자의 목숨을 앗아간 비정하고 잔인한 여자, 남자를 유혹하고 속이고 파괴하는 팜므파탈이었고, 복잡한 남자관계와 방종으로 나락에 떨어진 타락 천사였다.

뭉크는 그녀가 남편을 따라 폴란드로 간다고 했을 때 '탈출하지 못하면 삶의 의미를 잃고 죽게 될 것'이라고 걱정했는데, 이 말은

영락없는 예언이 되어버렸다. 하지만 정작 파국이 현실로 닥쳤을 때 뭉크는 다그니 유엘의 품위를 지켜주려 애썼다. 그녀가 살해되었다는 소식으로 떠들썩하던 때, 뭉크는 〈크리스티아니아 다그사비스Kristiania Dagsavis〉로부터 신문에 실을 다그니 유엘의 초상화를 그려달라는 청탁을 받았다. 뭉크는 그림 대신 글을 썼다. 그는 그녀가 짧은 생에서 이룬 것들을 언급했다. 다그니 유엘의 음악과 문학적 재능을 설명하고, 그녀가 노르웨이 예술가들을 유럽에 알리기 위해 애썼고 중요한 예술 서적을 번역했던 성과에 대해서는 왜 아무도 언급하지 않는지 분개했다. 그는 다그니 유엘이 예술가들에게 영감과 새로운 아이디어를 주고 창작에 대한 의욕을 솟게 하는 존재였다고 증언했다.

뭉크의 추도사는 당시 언론이 전혀 다루지 않았던 그녀의 일면을 알려준다. 그녀는 만인의 연인이었으며 무수한 작품에 영감을 준 모델이었으나, 그에 그치지 않았다. 잘못된 결혼으로 끝내 비극적인 죽음을 맞았으나 그것 말고도 기억해야 할 점이 많았다. 다그니 유엘은《인형의 집》의 노라가 깨어난 시대를 살았던 여성이다. 남자들과 똑같이 교육받고 똑같은 자유를 누리고자 했던 페미니스트였다. 그러니까 그녀가 온통 남자들뿐인 예술가들 무리에서 그들을 격려하고 추동하며 자기만의 역할을 할 수 있었던 것이다.

그런데 그녀를 숭배했던 남자들이 모두 뭉크와 같지는 않았다. 아우구스트 스트린드베리는 1893년 초에 잠깐 다그니 유엘과 사귀다가 헤어졌는데, 그녀를 '윤리적으로 저능하며', '행복한 가정을 깨

뜨리고 재능 있는 남자들을 망쳐놓는' 존재로 혐오스럽게 표현했다. 그가 다그니 유엘을 만나기 전인 1888년에 쓴《줄리 아씨》는 마치 그녀를 염두에 두고 쓴 듯하다. 하인을 유혹하고는 감당하지 못해 허둥대는, 세상 물정 모르고 부도덕한 줄리는 스트린드베리가 바라본 페미니스트의 모습이었다.

맹크 역시 동시대의 페미니스트들을 탐탁지 않게 여겼다. 뭉크는 그들에게서 "난파선을 세는 조종사나 제물을 상납받는 여신처럼" 기회를 계산하는 여자들, 연애를 즐기면서도 안정된 생활을 위해 남편에게 의존하는 이중적인 모습을 목격했다. 하지만 뭉크는 다그니 유엘에게서 스트린드베리와는 전혀 다른 것을 보았다. 다그니 유엘은 애인이 많았지만 질투와 계산이 없었다. 보헤미안들이 추구하던, 구속받지 않고 성적으로 자유로운 사랑을 추구했다. 매혹적이고 강인하면서 평온한 존재, 그녀는 뭉크의 이상형이었다.

뭉크, 다그니, 스타추 세 사람의 우정

'난봉꾼', '악마주의'에 사로잡힌 문제 인물로 단정하기 쉬운 다그니 유엘의 남편과도 뭉크는 독특한 우정을 유지했다. 흑돼지 클럽의 대부분이 이들 부부와 연을 끊은 뒤에도 계속 관계를 이어갔다. 스트린드베리의 희곡《지옥inferno》에 나오는 덴마크 화가 '아름다운 헨리'는 뭉크인데, 다그니 부부와 숙명처럼 연결된 존재로 그려진다.

실제로 다그니 유엘 부부는 둘 다 뭉크에게 자주 편지를 보냈다. 뭉크의 예술이야말로 그들의 공통된 관심사였다.

프시비세프스키는 1894년에 뭉크에 대한 평론집을 냈다.

뭉크의 그림 속에서 여성은 사랑과 고통, 환희와 죽음을 동시에 담고 있는 존재이며, 그의 그림은 인간의 눈으로 볼 수 없는 벌거벗은 영혼의 모습을 보여준다.

뭉크 작품에 대한 최초의 평론이며, 예리하고 정확한 해석이었다.

다그니 유엘은 뭉크의 전시 기획자 역할을 했다. 그녀는 베를린 전시 때 작품의 전시 방법과 배치 등에 적극 참여했으며, 1901년에는 폴란드에서 유력한 갤러리를 운영하던 알렉산데르 크리볼트와 협업해 뭉크의 전시를 기획했다. 뭉크의 건강 문제와 유엘의 급작스러운 죽음으로 실현되지 못했으나, 그 노력들이 연기처럼 사라지진 않았다. 2년 후에 크리볼트가 바르샤바에서 뭉크 전시회를 열었다.

화가, 평론가, 전시 기획자로서 이들 세 사람의 우정과 협력 관계를 확인할 수 있는 가장 큰 증거는 잡지 〈판Pan〉이다. 어느 날 밤, 술집 흑돼지에서 잡지에 대한 아이디어를 내고 '판'이라는 이름을 제안한 사람은 다그니 유엘이었다. 판은 그리스 신화에 나오는 목신牧神으로 그들이 꿈꾸던 이상 세계를 의미했다. 뭉크가 그린 〈질투〉라는 작품 때문에, 세 사람은 한 여인을 두고 사랑을 쟁취한 자와 빼

에드바르 뭉크, 〈질투〉, 1907

앗긴 자의 뻔한 삼각관계로 여겨졌지만, 셋 중 둘이 결혼한 뒤에도 관계를 계속 이어갔던 것이다.

화가와 모델의 관계란 화가의 목소리로만 남기 마련이다. 대체로 화가 쪽의 정보는 넘치고, 모델에 대해서는 그림의 이미지만이 남는다. 에드바르 뭉크와 다그니 유엘 역시 마찬가지다. 다그니 유엘은 오랫동안 〈마돈나〉의 모델, 베를린 시절의 뮤즈로 호명되었다. 그러나 그녀는 얼마나 치열하게 살았던가. 아이 둘을 낳고 빚에 쪼들리며 사는 동안 희곡 네 편과 시 열네 편을 썼고, 잡지를 만들고 책을 번역하고 전시를 기획했다. 생활비를 벌기 위해 피아노 레슨

까지 하면서 말이다. 뭉크는 그녀를 모델로 그림을 그렸으나, 또한 그녀의 진정한 가치를 아는 친구였다. 뭉크가 남긴 그림들 속에 여전히 그녀를 제대로 알아볼 퍼즐 조각들이 남아 있다. 매혹적인 예술가들의 뮤즈이며 누구에게도 의존할 생각이 없었던, 강인하고 용감한 영혼을 가진 인간으로.

James Abbott McNeill Whistler

예술가들이
헤어진 뒤 남는 것

Oscar Wilde

제임스 애벗 맥닐 휘슬러

"웃음은 우정을 시작하는 데 꽤 괜찮은 방법이고,
절교의 방법으로는 단연 최상이다."

오스카 와일드

오스카 와일드

예술가의 친구가 된다는 것은 대단히 매력적인 일이다. 하지만 아무나 감당할 수 있는 일도 아니다. 인연이 끝나고 난 뒤 무시무시한 파도가 덮쳐올 각오를 해야 한다. 오스카 와일드Oscar Wilde(1854~1900)의 소설 《도리언 그레이의 초상》에는 화가 바질이 등장한다. 아름다운 청년 도리언 그레이를 화폭에 담지만, 결국 그 청년에게 살해당하는 인물이다. 소설 속 화가는 여러 면에서 실존 인물 제임스 애벗 맥닐 휘슬러James Abbott McNeill Whistler(1834~1903)를 떠올리게 한다.

바질은 자기 안에 있는 모든 아름다움을 자기 작품에 쏟아붓는 사람이네. 그 결과 그의 인생에는 아무것도 남은 게 없어. 오로지 편견과 자기만의 원칙과 상식뿐.

예술가들이 헤어진 뒤 남는 것

오스카 와일드와 제임스 애벗 맥닐 휘슬러, 둘 다 말을 칼처럼 쓰는 사람들이었다. 화가는 오스카 와일드를 "무엇이든 자기 것으로 만들어버리는 표절자"라고 비난했고, 작가는 휘슬러에게 "매번 도둑이라고 외치기만 하는 무능력자"라고 받아쳤다. 소설 속 살해당한 화가는 표절자로 몰렸던 와일드의 복수일까?

두 사람이 처음부터 앙숙은 아니었다. 1878년 와일드가 옥스퍼드를 졸업하고 런던에 도착했을 때 휘슬러는 이미 관록 있는 화가였다. 휘슬러가 와일드보다 스무 살 많았고, 와일드는 의욕과 재능이 넘치지만 아직 시나 희곡 어느 쪽에서도 대단한 평가를 받지 못했던 작가 지망생에 불과했다. 둘 사이는 친구나 경쟁자보다는 예술가와 팬에 가까웠다.

휘슬러는 자기주장이 확고한 화가였다. 그의 '예술을 위한 예술'은 당시 런던의 젊은 예술가들로부터 상당한 지지를 받고 있었다. 와일드는 휘슬러의 예술론에 깊이 공감했다. 1882년 오스카 와일드는 미국으로 강연 여행을 떠나는데, 이때 대중에게 설파한 예술론의 상당 부분은 미술 평론가 존 러스킨과 휘슬러의 견해를 자기표현으로 바꿔 전달한 것이었다. 와일드는 '집의 아름다움'에 대한 강연에서 휘슬러를 색채의 기쁨과 아름다움을 가르칠 수 있는 이로 호명했다. 와일드는 휘슬러가 해운업자 프레더릭 레일랜드의 저택 식당에 만든 〈공작방〉을 예술과 장식이 조화를 이룬 가장 뛰어난 사례로 언급했었다.

와일드는 결혼 후에 첼시 타이트가街 16번지에 집을 마련했는

제임스 애벗 맥닐 휘슬러, 〈공작방〉, 1877

데, 자신의 강연 내용대로 집을 꾸미고자 했다. 건축가 에드워드 윌리엄 고드윈에게 실내장식을, 휘슬러에게 색채 구성을 맡겼다. 휘슬러가 와일드를 위해 고른 색은 이랬다. 부엌은 푸른색과 노란색 벽에 옅은 하늘색 천장, 가구는 노란색. 서재는 빨간색과 노란색, 흡연실은 더 짙은 빨간색과 금색 톤이었다.

오스카 와일드는 휘슬러를 표절했을까?

이후로도 수년 동안 와일드는 공개 강연에서 휘슬러를 "모든 시대의 귀감이 되는 예술가"로 주저 없이 치켜세웠으나, 달콤한 숭배의 시간은 영원하지 않았다. 와일드를 대하는 휘슬러의 심사는 불편해졌다. 와일드가 자신과 지나치게 닮았다는 게 께름칙했을 것이다. 오스카 와일드는 휘슬러의 말을 자기 말처럼 하고 다녔다. 언젠가 와일드는 휘슬러가 그럴듯한 말을 하자 "내가 한 말이라면 좋겠다"라고 감탄했다. 휘슬러는 "오스카, 자네가 한 말이 되겠지. 그렇고말고!"라고 대꾸했다. 와일드가 그 말 역시 가져다 쓸 게 뻔하다고 봤던 것이다.

휘슬러는 런던 사교계의 소문난 댄디였다. 단안경에 잘 다듬어진 콧수염, 날렵한 몸매가 돋보이도록 완벽하게 재단된 슈트와 가느다란 지팡이까지. 휘슬러의 패션은 머리부터 발끝까지 신중하게 계획된 하나의 작품이었다. 와일드는 예술가라면 외모까지도 작품으로 만들어야 한다는 것을 휘슬러에게 배웠고, 확실하게 실천했다. "미래는 댄디의 것이다. 멋쟁이들이 세상을 다스릴 것"이라고 외치며, 승마 바지에 붉은색 조끼를 입고 벨벳 재킷 단춧구멍에 꽃을 꽂았다. 글을 쓸 때와 마찬가지로 신중하게 생각하고 검토를 거듭해 완성한 패션이었다. 이 시기 와일드에게 휘슬러는 나와 너를 구별할 필요가 없는, '워너비' 대상이 아니었을까?

결과적으로 두 사람 모두 뭇사람들의 눈길을 끄는 차림새였기

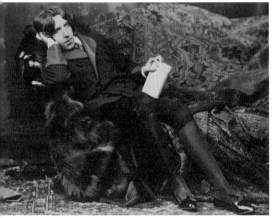

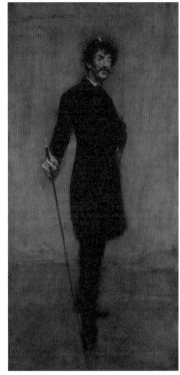

• 오스카 와일드의 사진, 1882
•• 윌리엄 메릿 체이스, 〈제임스 애벗 맥닐 휘슬러〉, 1885

때문에 사교계에선 그들을 비교하기 일쑤였다. 차림새부터 말까지 두 사람은 거울에 비춘 듯 닮은꼴이었으니 말이다. 한 지인이 "자네 중 누가 상대방을 발명했나?"라고 건넨 말은 와일드에게는 칭찬이거나 농담이었는지 모르지만 휘슬러에게는 모욕이었다.

두 사람은 1885년 휘슬러의 '10시 강연'을 계기로 완전히 등을 돌린다. 휘슬러는 이 강연에서 오스카 와일드의 이름을 언급하지 않았지만, 그를 겨냥했음이 분명한 주장을 펼쳤다. 그러자 와일드는 "아름다운 환경의 가치에 대해 휘슬러 씨와 전혀 다른 견해를 가지고 있다"라며 반론을 제기했다. "화가만이 그림을 평가할 수 있다"는 주장에 대해서 오히려 예술가야말로 자기 작품에 대해 비평할 수 없는 사람이며 "최고의 비평은 창작보다 더 창조적이며, 비평의 가장 중요한 목적은 대상을 실제와 다르게 보는 것이다"라고 설파했다.

휘슬러는 평소에도 자신의 말과 주장을 자기 것인 양 가져다 쓰는 와일드에게 분개하고 있었는데, 한낱 '애송이'가 자기 강연을 논평하기에 이르자 폭발하고 만다. 런던에서 소문난 이 재담가들의 설전은 조금도 봐주는 것 없이 상대의 급소를 노렸고, 이후 두 사람은 완전히 절연하게 된다. 누가 이기고 지는 성격의 싸움은 아니었으나, 와일드는 "웃음은 우정을 시작하는 꽤 괜찮은 방법이고, 절교의 방법으로는 단연 최상"이라는 말로 자신의 평온을 과시했으므로, 휘슬러의 격앙은 옹졸해 보였다. 몇 년 뒤 오스카 와일드가 앨프리드 더글러스와의 동성애 스캔들로 감옥에 가게 되었을 때 휘슬러

는 일말의 동정도 보내지 않았다.

휘슬러의 인생에는 없었던 조화의 심포니

휘슬러는 이방인으로 살기를 선택했다. 그는 19세기 말 보기 드문 코스모폴리탄이었다. 미국 매사추세츠주 로웰에서 태어난 휘슬러는 아홉 살에 철도 기술자인 아버지를 따라 러시아 상트페테르부르크로 가서 수년을 지내고, 런던으로 이사했다. 아버지가 콜레라로 급작스럽게 사망하면서 미국으로 돌아갔던 그는, 1854년 예술가들의 도시 파리로 향한다. 파리에서 그는 실패하지 않았지만 원하는 만큼 성공하지도 못했다. 휘슬러가 두 번째 고향으로 택한 도시는 런던이었다. 휘슬러는 1859년 5월, 런던으로 이주했다.

런던에서 휘슬러는 젊은이들이 선망하는 화가로 자리를 잡았다. 하지만 1877년 흔히 '녹턴'이라고 불리는 작품 〈검은색과 금색의 야상곡: 떨어지는 불꽃〉을 두고 러스킨과 소송을 벌이면서 타격을 입게 되었다. 러스킨은 이 그림을 혹평했다.

나는 지금까지 뻔뻔한 런던내기들을 많이 봤지만, 관객 앞에 물감 통 하나 집어 던지고서 200기니를 부르는 사기꾼은 들어보지 못했다.

휘슬러는 즉시 러스킨을 명예훼손으로 고소했다. 재판에서는

제임스 애벗 맥닐 휘슬러,
〈검은색과 금색의 야상곡: 떨어지
는 불꽃〉, 1875

승소했지만 과도한 변호사 비용으로 파산하고 말았다. 휘슬러는 세
월에 따라 둥글어지지 않고, 온 세상과 불화했다. 이 시기 그는《적
을 만드는 우아한 기술》이라는 책을 쓰기도 했다. 그는 누구와도 화
해할 생각이 없었다. 자기를 제대로 인정하고 대접해주지 않는 런
던에 대한 실망과 배신감의 결과일까? 그의 대표작 〈회색과 검정의
조화 1: 화가 어머니의 초상〉은 영국도 미국도 아닌 프랑스 파리 오
르세미술관에 가게 되었다. 휘슬러는 1888년 자신의 집과 오스카
와일드의 집을 지어준 건축가 에드워드 고드윈의 미망인이자 화가
였던 비어트리스 고드윈과 결혼했고, 1892년 파리로 이주했다. 런

던으로 영영 돌아오지 않을 결심이었다.

모난 성격에 쉰 살이 넘도록 정부를 거느리고 다니던 휘슬러였지만, 아내를 지극히 사랑했다. 병든 아내가 고향으로 돌아가고 싶어 했기에 다시 런던 땅을 밟았다. 1896년 5월 서른아홉의 나이로 아내가 세상을 떠나자 그는 파리의 아파트와 작업실을 정리하고 아예 런던으로 돌아갔다. 1903년에 세상을 떠난 그는 아내가 잠든 템스강 서쪽의 치즈윅 공동묘지에 묻혔다.

휘슬러의 말년은 쓸쓸했다. 와일드 역시 마찬가지다. 평생 국외자였던 휘슬러와 동성애자라는 정체성 때문에 아웃사이더였던 와일드. 그들의 마음에 그늘지고 외로운 구석이 없었을까. 그들은 신랄한 말과 과시적인 차림새만 닮은 게 아니었다. 뿌리내린 듯 보이지만 쉽게 솎아질 존재들이었다. 그러니 두 사람이 진짜 친구가 되었더라면 어땠을까 공상을 해본다. 그들은 왜 친구가 될 수 없었을까? 예술가로 살아간다는 게 그런 일인지도 모른다. 다시,《도리언 그레이의 초상》을 인용하자면,

유쾌하고 즐거운 예술가들은 다 별 볼 일 없는 작가들이야. 훌륭한 예술가는 그저 자신이 만든 작품 속에 존재하는 자들이지. 따라서 그들 자신에게는 흥미롭고 재미있는 것이 전혀 없어.

휘슬러가 어머니를 그린 작품의 제목은 〈회색과 검정의 조화 1〉이다. 어머니를 그린 가장 유명한 그림이지만, 휘슬러는 여기에 어

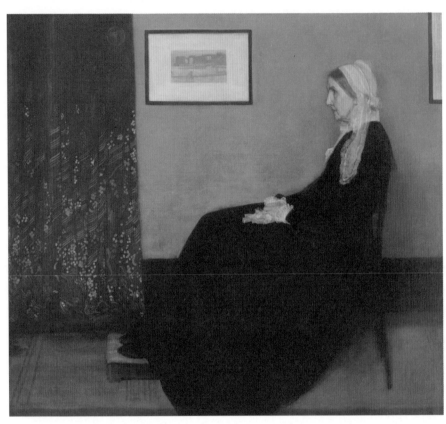

제임스 애벗 맥닐 휘슬러, 〈회색과 검정의 조화 1: 화가 어머니의 초상〉, 1871

떤 감정도 이야기도 담지 않았다. 그는 선, 형태, 색채를 배열했고, 그게 전부였다. 휘슬러의 '예술을 위한 예술'에서 선은 선, 색은 색일 뿐이다. 거기에 사람의 온기가 낄 자리는 없다. 그가 자신을 바친 예술에서 고독은 기본 값이었다.

예술가들이 헤어진 뒤 남는 것

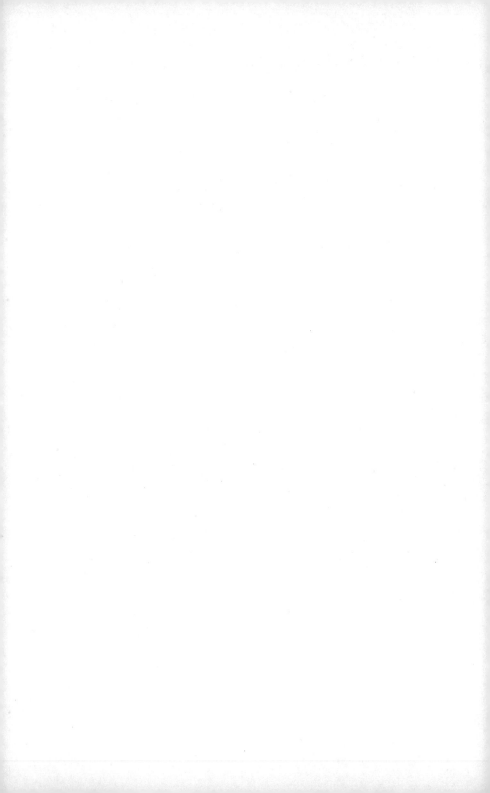

Salvador Dali

화가의 그림에 남은
시인의 얼굴

Federico García Lorca

살바도르 달리

"오 살바도르 달리의 올리브빛 목소리여."

페데리코 가르시아 로르카

페데리코 가르시아 로르카

살바도르 달리Salvador Dali(1904~1989)는 강렬하다. 작품이든 외모든 한 번 보면 쉽게 잊히지 않는다. 풀을 먹여 빳빳하게 세워 올린 수염은 달리의 트레이드마크다. 화가는 자신의 외모를 작품과 마찬가지로 강렬하게 창작했다. 그는 틈만 나면 "나는 천재"이고 "세상의 배꼽"이라고 외쳤다. 광기가 천재의 특성 중 하나이겠으나 달리는 그걸 필수 항목으로 삼아버린 거다. 그러니 누구나 달리를 알지만, 호감을 갖기는 쉽지 않다.

가까이하기엔 부담스러운 천재 달리의 스타일과 생활이 완성되기 전, 바꿔 말하자면 예의 그 콧수염과 아내이자 평생의 뮤즈인 갈라가 곁에 없는 달리라면 어떨까? 재능이 갈 길을 고민하던, 야심차지만 수줍음 많던 청년 살바도르 달리 말이다. 그런 달리를 만나

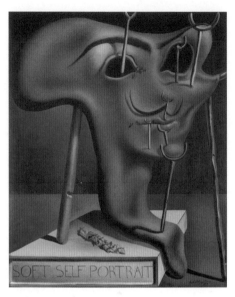

살바도르 달리, 〈구운 베이컨과
부드러운 자화상〉, 1941

려면 1920년대의 마드리드로 가야 한다. 아직 수염을 기르지 않은,
풋풋한 20대의 달리가 거기 있다.

마드리드에서의 운명적인 첫 만남

1922년 열여덟 살의 달리는 마드리드의 산페르난도 예술원에 진학
했다. 그는 예술원의 틀에 박힌 교육에 불만이 많았고, 결국 1926년
에 교수들의 자질을 비난하다 퇴학당하고 만다. 하지만 달리는 이
시기에 예술원이 아니라 마드리드 '레시덴시아 데 에스투디안테스

(학생기숙사)'에서 결정적인 사람들을 만났다.

이곳은 1910년 알베르토 히메네스 프라우드Alberto Jimenez Fraud가 설립한 공간으로, 영국 옥스퍼드나 케임브리지대학과 유사한 환경을 만들어 스페인의 지성계를 이끌려는 목적이었다. 이곳은 오늘날 우리가 레지던스라 부르는 공간처럼, 재능 있는 예술가들에게 일정 기간 작업 공간과 숙박을 제공하는 형태로 운영되었다. 아인슈타인, 스트라빈스키 등 스페인을 방문하는 유명 인사들은 누구나 이곳을 찾아 강의를 하거나 만남을 가졌다. 프랑스 소설가 로제 마르탱 뒤 가르는 이곳을 '스페인 인문주의의 보고'라고 평했다. 1910년대부터 1930년대까지 레시덴시아 데 에스투디안테스는 스페인 문화 예술의 산실이었다.

안달루시아 출신 시인 페데리코 가르시아 로르카Federico García Lorca(1898~1936)도 거기 있었다. 활달한 성격에 호탕하게 웃는 그는 음악에 재능이 많았으며, 거칠고 패기만만한 예술가 무리의 리더였다. 두 사람은 만나자마자 서로에게 끌렸다. 로르카는 레이스가 치렁한 블라우스를 왕자님처럼 차려입은 달리의 예사롭지 않은 옷차림에 놀랐다. 달리는 로르카와의 첫 만남이 "온전히 시적인 현상"이었으며 "결국 그에게 사로잡혔다"고 말했다. 두 사람이 서로의 삶에, 또 작품에 깊은 영향을 주고받는 불꽃같은 시기가 시작되었다. 시인은 시로, 화가는 그림으로 그 증거를 남겼다.

달리의 그림 속 로르카의 얼굴들

로르카는 1925년 부활절 연휴에 달리 가족의 여름 별장이 있던 카다케스를 방문했고, 카탈루냐 지방의 매력에 푹 빠졌다. 그해 여름, 해변을 산책하고 해수욕을 하다가 나른히 앉아 쉬고 있는 두 사람의 모습을 담은 사진이 여러 장 남아 있다. 대부분 달리의 여동생 아나 마리아가 찍은 것이다. 카탈루냐의 뜨거운 태양 아래서 두 사람은 얼음이 녹아 섞이듯 서로의 재능에 빠져들었다. 달리는 시인처럼 글을 쓰기 시작했고, 로르카는 화가처럼 그림을 그렸다. 로르카는 1927년 여름에 다시 카다케스를 방문했다. 이때 바르셀로나에서 쓴 첫 희곡인 〈마리아나 피네다Mariana Pineda〉를 무대에 올렸다. 달리가 이 연극의 무대 디자인을 맡았다. 그 시절 로르카는 '살바도르 달리에게 바치는 시'를 지었다. 시인은 "오 살바도르 달리의 올리브빛 목소리여!"라고 노래했다.

달리의 그림에는 로르카의 얼굴이 여러 차례 등장한다. 피카소의 영향을 받은 작품에는 달리 자신의 얼굴과 로르카의 얼굴이 합쳐진 모습으로 등장하고, 지금은 유실된 어느 작품에선 썩은 당나귀 얼굴 위에 로르카의 얼굴을 그려 넣었다. 달리는 스페인에서 막 번역 출간된 프로이트의《꿈의 해석》을 탐독했고 나름대로 초현실주의적 작품을 시도하고 있었다. 1927년에서 1928년 사이에 그린 것으로 추정되는 〈작은 재〉에선 꿈속 풍경처럼 이미지들이 몽롱하게 펼쳐진다. 허공에는 털이 가득한 몸뚱이가 떠다니고 조각난 신

바르셀로나에서 살바도르 달리와 페데
리코 가르시아 로르카, 1925

체들은 땅 위에 흩어져 있다. 그 혼란스러운 이미지들 사이에 달리
자신과 로르카의 얼굴도 있다.

이 그림을 그릴 무렵에 달리는 로르카에게 열정적인 편지를 보
냈다.

나는 좋아서 죽을 지경으로 그림을 그리고 있어. 전혀 예술적인 우려 없
이 순전히 자연스러운 방법으로 작업하고 있어. 나를 더 깊이 감동시키
는 것들을 찾아내서 정직하게 그리려고 해. 그런 의미에서 나는 감각들
을 완벽하게 이해하기 시작했어. 내 어린 시절의 환상과 즐거움이 회복

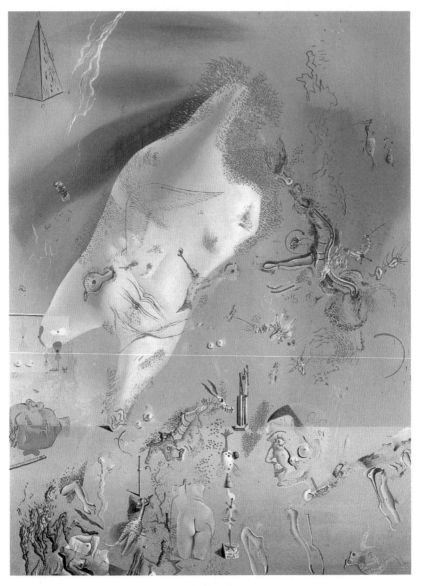

살바도르 달리, 〈작은 재〉, 1927~1928

되는 것 같아. 풀에 대한 사랑, 손바닥에 있는 가시, 볕에 달궈진 귀, 병 속 작은 깃털에 대해 큰 사랑을 느껴.

로르카와 달리의 관계를 동성애적인 매혹으로 표현한 영화 〈리틀 애쉬Little Ashes〉의 제목은 이 그림에서 따온 것이다.

안달루시아의 개는 로르카인가?

1928년 끝자락에 대체 무슨 일이 있었던 것일까? 달리는 갑작스럽게 로르카에게 절교를 선언하는 편지를 보냈다. 그러고는 파리로 가서 마드리드 시절 로르카 무리 중 한 명이었던 루이스 부뉴엘과 함께 문제적 영화 〈안달루시아의 개〉를 찍었다. 17분짜리 이 초현실주의 영화는 지금도 보는 사람을 당황하게 만든다. 소녀의 눈을 면도칼로 도려내는 첫 장면이나 당나귀 사체가 놓인 그랜드 피아노 등 절대 잊을 수 없는 이미지들이 서사도 상징도 없이 이어진다. 로르카는 이 영화에서 '안달루시아의 개'가 자신을 가리키는 것이며, 공포와 부패, 죽음과 비이성으로 관객을 몰고 가는 영화를 자신에 대한 비난이라 여겼다.

두 사람의 관계는 끊어질 듯 이어졌지만, 뜨거웠던 순간은 지나간 뒤였다. 두 사람에게는 관계를 돌이킬 시간이 없었다. 로르카가 스페인 내전의 혼란 속에서 1936년에 총살당했기 때문이다. 로

르카는 1928년《집시 이야기 민요집》으로 스페인 국가문학상을 수상하며 유명해졌고, 이후 극단 라 바라카La barraca를 만들어 전국을 돌며 공연했다. 로르카의 시나 연극에는 특별한 정치색이 없었지만, 프랑코 정권에겐 대중에게 인기가 많은 그가 눈엣가시였다. 재판 같은 절차나 납득할 만한 이유도 없는 시인의 죽음은 국제적 공분을 불러일으켰다. 로르카는 죽은 뒤 저항운동의 상징이 되었다. 프랑코 정권은 1950년대까지 로르카의 이름을 언급조차 하지 못하게 했다.

달리는 정치적으로 늘 오락가락했는데 대체로 보신주의 태도를 취했다. 로르카를 죽인 프랑코의 파시스트 정권을 지지했고, 히틀러에 집착했다. 그렇지만 그런 정치적 태도가 달리에게서 로르카를 다 지워버린 것은 아니다. 1938년부터 달리의 그림에는 다시 로르카가 등장한다.

달리는 로르카와의 관계를 묻는 질문에 늘 별거 아니라는 듯 굴었다. 두 사람이 교환한 편지에 답이 있을 수도 있을 텐데, 애석하게도 달리가 보낸 편지는 40여 통이 남아 있는 반면, 로르카의 편지는 고작 7통만 남아 있다. 이 편지들로는 알 수 있는 것이 별로 없다. 달리와 로르카의 관계를 질투한 갈라가 처리했거나, 프랑코 정권에 빌미를 잡힐까 두려워한 이들이 없앴을 것이다. 한 사람은 비명에 갔고, 남은 사람은 침묵했으므로 둘 사이의 무엇은 드러나지 않았다. 달리는 말년인 1986년에 이르러서야 그와의 관계가 에로틱했으며, 서로 사랑을 나눌 수 없었기에 비극적이었다고 회고했다. 갈라

살바도르 달리, 〈환영처럼 나타난 보이지 않는 아프간인들: 무화과 세 개가 담긴 과일 접시 모양에 가르시아 로르카의 얼굴을 한 해변에서〉, 1938

가 죽은 뒤 홀로 남은 달리는 먹지 못해 몸무게가 34킬로그램까지 줄고 거동을 하지 못하게 되었다. 마드리드 시절로 퇴행한 그는, "내 친구 로르카"라고 중얼거리곤 했다고 한다.

오늘날 사람들은 달리의 흔적을 찾아 스페인 바르셀로나 북쪽의 피게레스와 카다케스 지역을 찾는다. 달리가 태어나서, 일생의 뮤즈 갈라를 만나 그녀와 수십 년 동안 살았던 지역이다. 포르트리가트에 있는 달리의 집과 갈라의 성은 지금도 그가 살아 있을 때의 모습 그대로 꾸며져 있어 천재 달리의 숨결을 느끼려는 관람객들로 북적인다. 그러나 그 해변에서 달리는 로르카와도 인생의 결정적인

시간들을 보냈다. 유형의 흔적은 남아 있지 않지만, 그래서 그들의
운명은 더 비극적이고 애틋하게 기억된다.

Edgar Degas

닮은꼴 영혼을 가진
남과 여

Mary Cassatt

에드가 드가

"여기, 내가 하려는 바를 이해하는 사람이 있다."
에드가 드가

메리 카샛

1980년대 인기를 끌었던 영화 〈해리가 샐리를 만났을 때〉에서 장거리 여행의 동반자가 된 해리와 샐리는 해묵은 주제로 쉬지 않고 떠든다. 말은 많지만 주제는 단순하다. 남자와 여자는 친구가 될 수 있을까? 남자와 여자는 친구가 될 수도 있겠지만 해리와 샐리는 그렇지 않았다. 에드가와 메리는 어땠을까? 19세기 말 인상파의 중요한 일원이었던 화가 에드가 드가Edgar Degas(1834~1917)와 메리 카샛Mary Cassatt(1844~1926) 말이다.

두 사람은 만나기 전부터 그림을 통해서 서로의 존재를 알고 있었다. 메리 카샛은 필라델피아의 부유한 주식거래상의 딸이었다. 그녀는 미국에서의 형식적인 교육에 만족하지 않고 본격적으로 화가가 되기 위해 1865년에 파리로 건너갔다. 당시 에콜데보자르(프랑

스 국립미술학교)는 여성을 받아주지 않던 때였지만, 그곳 교수였던 장 레옹 제롬에게 개인 교습을 받을 수 있었고, 마네를 가르쳤던 토마 쿠튀르에게도 교습을 받았다. 1870년 프랑스-프로이센 전쟁이 발 발하자 그녀는 미국으로 피해 있다가 1873년에 다시 돌아와 파리에 정착했다. 카샛은 이미 드가를 알고 있었다. 어느 날 우연히 상점에 전시된 드가의 파스텔화를 본 카샛은 유리창에 얼굴을 바짝 갖다대 고 그림에 몰두했다. 화가 지망생 카샛은 드가에 열광했다.

"그는 이 시대의 가장 위대한 화가야!"

한편 드가는 1874년 봄, 살롱전을 돌아다니다 푸른 가운을 입 은 여인의 초상을 보게 됐다.

"여기, 내가 하려는 바를 이해하는 사람이 있다."

드가가 그렇게 호평을 한 그림은 메리 카샛의 작품이었다.

드가가 그린 초상화 속 카샛의 진실

서로를 그림으로만 알고 있던 두 사람은 1877년, 조각가 조지프 가 브리엘 투니의 소개로 만났다. 드가는 카샛에게 인상파 화가들의

전시회에 참가할 것을 권유했고, 카샛은 드가의 초청을 흔쾌히 받아들였다. 카샛은 1877년과 1878년에 연이어 살롱전에서 낙선했기에 몹시 화가 난 상태였고, 그전부터도 아카데미의 관습적인 화풍을 좋아하지 않았다. 카샛은 1879년 인상파 그룹전에 처음 참여한 뒤 그 그룹의 일원이 되었다.

1877년부터 1880년까지 드가와 카샛은 누구보다 가까웠다. 드가는 라발가에 있던 카샛 작업실의 단골손님이었다. 사진이 남아 있지 않지만 카샛의 에칭 〈방문자〉를 보면 그 공간을 상상할 수 있다. 드가는 우아한 가구들로 잘 꾸며진 그 공간을 꽤나 아꼈던지 이 작품을 여러 점 소장하고 있었다.

예술가 사이의 친밀한 관계는 그림에 흔적을 남긴다. 2014년 미국 워싱턴 내셔널갤러리에서 메리 카샛의 회고전이 열렸는데, 그녀의 초기 대표작 중 하나인 〈푸른 의자에 앉은 어린 소녀〉를 분석한 결과 배경에 붓으로 수정한 흔적이 발견되었다. 화면 앞쪽 아이가 몸을 뻗어 나른하게 앉아 있는 의자 뒤로 실내 공간은 대각선으로 깊어진다. 이런 배경의 공간 표현은 드가가 이 시기에 그린 〈스튜디오 리허설〉의 공간 구성과 유사하다.

이 그림에 드리워진 드가의 영향력은 크다. 우선 모델인 어린 아이는 드가의 친구 자녀로 그가 직접 카샛에게 데리고 왔다. 드가는 그림에 대해 여러 가지 조언을 했고, '마침내' 붓을 들어 직접 수정까지 했다. 그건 드가를 존경해온 카샛에게 영광스러운 일이었을까?《인상주의자 연인들》을 쓴 작가 제프리 마이어스는 드가의 도

메리 카샛, 〈푸른 의자에 앉은 어린 소녀〉, 1878

움에 카샛이 기뻐했다고 했지만, 카샛이 친구에게 "그가 내 그림에 손을 댔어!"라고 쓴 건 감동보다는 당혹감을 표현한 것으로 보인다. 시간이 흐를수록 카샛은 드가의 간섭과 날카로운 비판을 피하기 위해 작업 중인 작품을 보여주지 않게 되었다.

　페미니즘 미술사는 '왜 위대한 여성 화가는 없는가?'라는 질문에서 시작된다. 인상파 그룹에는 초기부터 베르트 모리조처럼 확실한 여성 참가자가 있었지만, 그녀의 존재는 마네의 모델, 마네 동생과의 결혼 등으로 희석되었다. 메리 카샛 역시 오랜 기간 미국인 화가 지망생, 드가의 제자, 모델로 언급되었다. 두 사람이 연인이었을지 모른다는 추측도 여전하다.

드가는 여러 차례 카샛의 모습을 화폭에 담았다. 드가는 초상화를 비롯해 유화와 에칭으로 루브르박물관에 있는 카샛의 뒷모습을 여러 차례 그렸다. 카샛은 드가가 그린 일련의 모자 가게 그림에도 모델로 등장한다. 드가는 친구나 지인을 종종 그렸지만 카샛만큼 자주 화면에 등장한 이는 없다. 드가 작품 중 적어도 여덟 점에 그녀가 등장한다.

드가의 그림 속 카샛은 어떤 모습일까? 만난 직후 그린 초상화 속에서 검은 옷에 검은 모자를 쓴 카샛은 손에 카드를 쥔 채 의자에 앉아 있다. 앉은 자세는 꽤 공격적이다. 앞으로 몸을 기울이고 눈을 치뜨고 있다. 따져 묻고, 치받을 기세다. 미국인이라는 선입견, 남자 같은 여자라는 떠도는 평판을 그대로 담은 듯하다. 비슷한 시기에 카샛 본인이 그린 자화상과는 확연히 다르다. 카샛의 자화상에선 얼굴에 열정과 불안을 담은 훨씬 어린 여인이 있다. 카샛이 자신을 미화했다면, 드가는 모델을 폄하했으리라.

아무튼 카샛은 기꺼이 모델이 되었고, 드가가 그린 초상화를 한동안 작업실에 걸어두었지만 마음을 바꾸고 팔아버렸다. 카샛은 미술상인 뒤랑뤼엘에게 보내는 편지에서 다음과 같이 썼다.

그 그림은 나를 혐오스러운 사람으로 묘사하고 있어요. 이런 그림을 위해 모델을 서다니!

카샛의 마음이 변한 걸까? 아니면 불만을 참고 있었던 걸까?

- 에드가 드가, 〈메리 카샛〉, 1880년경
- 메리 카샛, 〈자화상〉, 1880년경

두 사람 사이엔 공통점이 꽤 있다. 카샛은 미국인이고, 드가는 어머니가 미국인이었다. 형제들이 결혼해 미국에 정착했으므로 드가는 미국 문화에 친숙한 편이었다. 모네나 시슬리 등의 인상파 화가들이 야외에서 풍경을 그리는 데 몰두한 반면, 드가와 카샛은 실내에서 인물을 그렸으며 선과 데생의 중요성을 간과한 적이 없었다. 또 재료나 기법에서 새로운 시도를 두려워하지 않는 모험가들이었다. 드라이포인트, 에칭, 애쿼틴트 등 동판화와 석판화의 여러 기법을 섭렵했고, 템페라와 금속성 페인트 등 일반적이지 않은 재료를 사용하기도 했다. 또 수채 물감과 유화 물감을 섞어서 쓰는 실험을 했다. 두 사람 모두 예술을 삶의 축으로 삼았고, 평생 결혼하지 않았다. 드가는 "사랑은 사랑이고, 일은 일이지. 그런데 마음은 하나뿐이지 않은가!"라고 일갈했고, 카샛 역시 다르지 않았다. 말년에 두 사람은 모두 시력을 잃어 서로를 측은하게 여겼다.

　　여러 정황들을 모아보면 두 사람을 남과 여로 이어보려는 시도가 영 얼토당토한 일은 아니다. 그런데 지난 2014년 소설가 로빈 올리베이라Robin Oliveira가 드가와 카샛을 뜨거운 연인으로 그린《난 항상 당신을 사랑했어요I Always Loved You: A Novel》라는 소설을 발표하자 많은 연구자들이 그건 아니라며 선을 그었다. 재밌게도 연인이라고 추측한 소설가나 아니라고 부정한 연구자들이나 내세운 근거는 같았다. 양측 모두 드가와 카샛 두 사람의 사적인 관계를 확인해주는

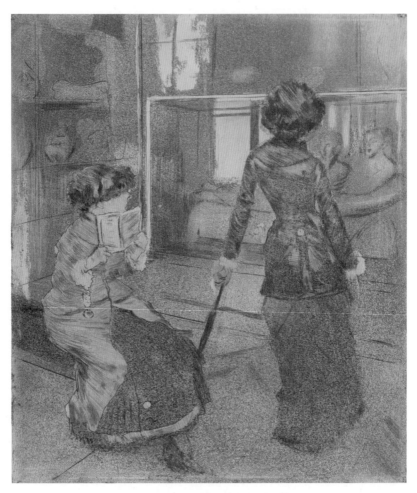

에드가 드가, 〈루브르박물관의 메리 카셋: 에트루리아관〉, 1879~1880

자료가 없다는 점을 들었다. 연인이라는 증거도, 아니라는 증거도 전혀 남아 있지 않다. 1917년 드가가 세상을 떠난 뒤 카샛은 드가와 주고받은 편지와 서류, 그리고 자신의 작품 가운데 마음에 들지 않는 것들을 모두 없앴다. 밝히고 싶지 않은 무엇이 있었으리라 생각하면 소설이 되겠지만, 진실은 알 수 없다. 설사 두 사람 사이에 어떤 가능성이 있었다고 해도, 그 싹을 잘라버린 것은 두 사람 모두의 의지였다.

드가는 "예술에서 가장 아름다운 것은 무언가를 포기하는 것에서부터 시작된다"라고 말했다. 가정을 꾸리는 것도 드가가 포기한 것 중 하나였을 것이다. 그런데 여성이라면 아이를 낳는 것이 일생의 과업이던 시대, 위대한 화가가 되려는 여성에겐 포기해야 할 것이 더 많았다. 아니 일 하나 말고는 다 포기해야 했다. 메리 카샛은 "뛰어난 예술과 숨겨진 사생활을 후대에 남기고 싶다"라고 했고, 실제로 그렇게 했다.

드가는 남의 기분을 상하게 하는 고약한 성격으로 유명했고, 무수한 여성들을 그렸으나 사랑스럽고 아름다운 모습은 없었다. 그는 늘 사람들과 거리를 두었고 자기가 그리는 대상도 예외는 아니었다. 어린아이와 어머니의 모습을 많이 그린 카샛은 드가와는 달리 밝고 따뜻한 모성애의 세계를 그렸다고 보기 쉽다. 하지만 앞서 언급한 〈푸른 의자에 앉은 어린 소녀〉에서 보듯 카샛이 그린 건 천진하고 순진한 이상향의 아이가 아니다. 짜증난 얼굴, 의자에 늘어진 자세로 부모를 난감하게 하는 현실의 아이다. 드가가 무대 뒤의

발레리나를 그리고, 카샛이 침실의 엄마와 아이를 그린 것은 카샛의 모성애 때문이 아니다. 무대 뒤는 부르주아 남성인 드가에게는 허락되지만 여성인 카샛에게는 출입이 금지된 공간이었을 뿐이다. 작품의 소재는 달랐지만 두 사람은 쉽게 미혹되지 않은 고집 센, 닮은꼴 화가들이었다.

그러니 그들은 애초에 감출 게 없었으리라는 쪽에 마음이 기운다. 드가나 메리 카샛에게는 뭇사람들이 호기심으로 눈을 동그랗게 뜰 사생활 자체가 없었던 게 아닐까. 그렇게 예술만이 필수품이요 연애나 사랑 같은 사치품은 비집고 들어올 자리가 없는 인생에서 보는 사람의 마음을 덜컥하게 하는 그림들이 태어났다는 것은 참 기묘한 일이지만 말이다.

드가는 카샛의 뒷모습을 유화로, 판화로 반복해서 그렸다. 우아한 검은색 드레스를 입은 카샛은 왼손에 쥔 우산에 몸을 기대고 루브르박물관에 있다. 뒷모습뿐이지만 그 공간의 주인공으로 화면을 장악한다. 루브르의 주인공이 될 만한 사람이라는 듯. 이 그림을 드가가 카샛을 예술가 동료로 인정한 결과로 봐도 좋지 않을까? 두 사람은 서로의 재능을 알아봤고 존경과 감탄으로 함께 작업했다. 사랑이 때로 파괴와 증오의 얼굴을 하고 나타나듯이, 그들의 우애는 대책 없는 고집과 신랄한 독선으로 드러나곤 했다. 닮은꼴 영혼을 가진 예술가들이 만날 때면 으레 불꽃이 튀지 않던가.

Frida Kahlo

사진으로 그려낸
또 하나의 자화상

Nickolas Muray

프리다 칼로

"프리다는 악마적인 아름다움을 지녔다."

니콜라스 칼라스

니콜라스 머레이

'리베라의 새로운 아내', '위대한 벽화가의 반려자'.

1930년 미국 언론은 프리다 칼로Frida Kahlo(1907~1954)를 그렇게 불렀다. 1930년 12월 프리다 칼로와 디에고 리베라는 샌프란시스코를 방문했다. 디에고가 주식거래소 벽화를 그리게 되었기 때문이다. 디에고는 유명세가 멕시코 국경을 너머 미국에 이른 최고의 화가였으니, '코끼리 옆 비둘기'처럼 그의 옆에 선 스물세 살의 프리다는 자연스레 세간의 눈길을 끌었다. 화려한 색의 모직 리본을 머리카락과 함께 엮어 올린 독특한 머리 모양, 발목까지 내려오는 긴 스커트와 멕시코의 전통 스카프 레보소를 두른 모습으로 거리에 나서면 모두가 그녀에게서 눈길을 떼지 못했다. 리베라의 친구이자 저명한 사진가였던 에드워드 웨스턴은 당시의 프리다를 "디에고 곁에

있는 작은 인형" 같다고 회고했다. "키만 작을 뿐 강하고 아름다웠다"라고 덧붙였지만, 그 시절 프리다의 정체성은 화가보다는 '미세스 리베라'였다.

멕시코 전통의상을 입은 리베라 부인

프리다 칼로라는 이름은 디에고 리베라와 늘 붙어 다녔다. 1922년 두 사람이 처음 만났을 때부터 디에고 리베라는 흔들 수 없는 거목이었고, 1954년 프리다가 세상을 뜰 때까지 둘의 관계는 역전되지 않았다. 오늘날 프리다의 유명세를 생각할 때는 의아하게 여겨질 정도지만, 1929년에 결혼한 뒤 2년여 동안 프리다는 아내 역할에 집중했다. 결혼 전 가족사진에서 머리를 짧게 자르고 서양식 슈트를 입었던 프리다는 길게 기른 머리를 땋아 올리고, 멕시코 전통의상을 차려입었다. 긴 머리를 좋아하는 남편의 취향에 따랐고, 그의 정치적 입지와 예술적 방향에 동참하는 전략적인 행동이었다. 프리다는 날마다 신중하게 옷을 고르고, 정성스럽게 머리를 올렸으며, 직접 요리해서 만든 점심 도시락을 남편의 작업실로 배달했다.

1990년대 이후 프리다 칼로가 하나의 아이콘으로 부상한 뒤에도 그녀의 이름 뒤에는 디에고 리베라가 늘 따라 붙었다. 프리다는 일생 동안 이글이글거리는 말과 그림으로 디에고에 대한 감정을 표현했다. 두 이름이 끈끈하게 붙어 다닌 건 그 열망의 결과물이었다.

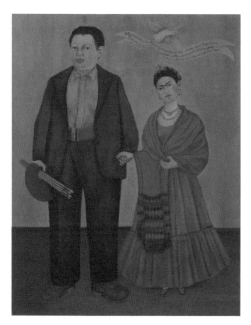

프리다 칼로, 〈프리다와 디에
고 리베라〉, 1931

프리다는 디에고를 나의 남자 친구, 나의 남편, 나의 아이라고 불렀
고, '디에고=나', 그러니까 사랑과 예술로 그와 하나가 되길 바랐다.
'한번도 나의 것이었던 적이 없고 앞으로도 그럴 것'임을 알면서도.
그녀가 자기 인생의 주인공을 '프리다와 디에고'로 정해뒀으므로,
다른 이들은 만년 조연일 수밖에 없었다.

어째서인지 주인공들은 뻔히 보이는 험난한 길을 선택한다. 드
라마에서 성격 좋고 건실하고 나만 바라보는 남자는 항상 조연이
다. 여주인공이 속 썩이는 '남주' 말고 조연을 선택한다면 오래오래
행복하게 살 수 있으련만 그런 일은 벌어지지 않는다. 프리다 칼로

에게도 다른 선택지가 있었다. 디에고 리베라는 프리다의 여동생 크리스티나를 비롯해 무수한 여성들과 관계를 맺었다. 그렇다고 프리다의 지고지순한 사랑을 호색한인 디에고 리베라가 배신하고 외면했다는 식으로만 몰아가면 곤란하다. 프리다의 연인들 역시 조각가 이사무 노구치, 영화배우 폴레트 고다드, 혁명가 레온 트로츠키 등으로 화려하다. 하지만 그들 중 프리다와 가장 길고, 깊은 관계를 가졌던 사람은 역시 니콜라스 머레이Nickolas Muray(1892~1965)다.

헝가리 태생의 미국인 니콜라스 머레이는 할리우드의 배우와 유명 인사들을 두루 촬영한 사진작가다. 두 사람은 1931년에 처음 만났고, 1937년부터 1941년까지 연인으로 이후에는 친구로 지냈다. 그는 프리다가 속을 터놓고 고민을 토로하는 대상이자 디에고만큼 격렬하진 않지만 사랑했던 남자다. 니콜라스 머레이가 지닌 매력은 무엇이었을까? 그건 바로 그가 '사진가'였다는 점이다.

프리다 칼로의 인간관계를 꿰는 키워드, 사진

프리다 칼로의 인생에서 중요한 인물들은 '사진'이라는 키워드로 엮인다. 우선 프리다의 아버지 키에르모 칼로가 사진가였다. 1925년, 열여덟 살 생일에 당한 그 불운한 전차 사고 전까지 프리다는 아버지의 조수로 출사에 동참했고, 아버지에게 사진 기술을 배웠다. 그녀는 조수이자 후계자였고 또 모델이기도 했다. 프리다는 카메라

앞에서 포즈를 잡는 법을 알고 있었다. 아버지가 찍은 프리다의 어린 시절 사진 속에는 훗날 그녀의 트레이드마크가 되는 무심한 듯 쏘아보는 눈동자와 일자로 다문 입이 담겨 있다.

프리다의 인생에는 사진가들이 자주 등장한다. 프리다에게 디에고 리베라를 소개해준 사람은 이탈리아 출신으로 멕시코에서 활동하던 사진가이자 모델인 티나 모도티였다. 〈이민자 어머니〉로 유명한 다큐멘터리 사진작가 도로시아 랭은 프리다에게 스탠퍼드대학 정형외과 의사인 레오 엘로이서를 소개했다. 도로시아 랭은 어린 시절 소아마비를 앓았기 때문에 프리다의 걸음걸이를 단박에 알아봤다. 도로시아 랭과의 인연은 짧았지만, 그녀가 소개해준 레오 엘로이서는 프리다가 일생 동안 믿고 의지하는 의사이자 친구가 되었다. 그는 디에고 리베라와의 두 번째 결혼을 주선했다.

프리다는 사진의 원리를 잘 알고 있었고 사진가들과 잘 통했다. 1930년 첫 미국 방문 때 에드워드 웨스턴, 이모젠 커닝햄 등 많은 사진가들이 그녀를 카메라에 담았다. 멕시코 전통의상을 완벽하게 차려입은 이국적이고 도도한 모습은 원초적인 소재에 탐닉하던 당시 사진계가 기다리던 피사체였다. 프리다는 카메라 앞에서 어떻게 포즈를 잡아야 하는지, 시선은 어디에 두어야 하는지를 잘 알았고, 자신이 원하는 효과를 연출했다. 이모젠 커닝햄은 프리다에게는 "짐이 아주 많았다"며 "디자인이 같고 색만 다른 옷이 가득했고, 장신구도 셀 수 없이 많았다"라고 회고한다. 그녀의 패션은 세심한 계획과 준비를 거친 결과물이었다.

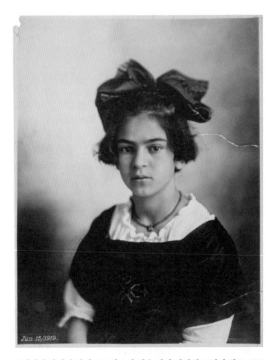

Jun. 15/1919.

프리다의 아버지 키예르모 칼로가 찍은 어린 시절의 프리다 칼로, 1919

머레이가 찍은 사진, 또 하나의 자화상

프리다 칼로의 대표작은 자화상이다. 총 55점의 자화상을 남겼는데, 프리다는 "나를 그리는 것은 내가 가장 잘 아는 주제이기 때문"이라고 말했다. 프리다는 자신의 모습을 계획하고 연출했으므로 그녀가 '찍힌' 사진들 역시 일종의 자화상으로 볼 수 있다. 그녀를 찍은 사진가는 많지만, 프리다의 아이콘이 된 사진은 그녀의 연인이자 친구였던 니콜라스 머레이가 찍은 것이다.

머레이가 찍은 프리다의 사진은 90여 점이다. 디에고와의 별거와 이혼을 거치며 상처받은 영혼을 잔인할 정도로 솔직하게 드러낸 자화상을 그리는 동안 그녀는 머레이의 카메라 앞에도 섰다. '세상에서 가장 다정한 사람'이라는 프리다의 설명 없이도 그가 어떤 시선으로 프리다를 보았는지 사진에서 드러난다. 보라색 끈으로 머리카락을 엮어 올리고 자주색 레보소를 어깨에 감은 채 벽에 기대 선 프리다는 당당하고도 아름답다. 예의 굳게 다문 입이지만 미소가 스며 있다. 니콜라스 머레이는 프리다를 나의 '소치틀'(꽃)이라고 불렀다. 그에게 프리다는 강하고 아름답고 섬세한 존재, 숭배의 대상이자 완벽한 피사체였다. 디에고가 몇몇 벽화에 남긴 프리다의 모습과는 전혀 다르다. 디에고의 그림 속 프리다는 수많은 등장인물 중 하나로, 동지의 모습으로 등장한다. 디에고는 프리다의 재능을 높이 샀고 그녀의 작품을 강력하게 추천했지만, 그녀와의 사랑에 온전히 만족하지 않았다. 디에고가 프리다의 여동생 크리스티나와

한창 뜨거운 사이였을 때, 그는 프리다를 크리스티나 뒤에 반쯤 가려진 모습으로 그렸다.

니콜라스 머레이와 사랑에 빠진 프리다는 절절한 사랑의 편지를 보냈다.

> 나는 당신을 천사처럼 사랑해요. 당신은 내 사랑 골짜기의 백합. 나는 절대, 절대, 절대 당신을 잊을 수 없어요.

이들의 관계는 10년을 끌었지만 프리다는 여전히 디에고 리베라를 갈망했다. 머레이는 "당신은 디에고를 떠날 생각이 전혀 없고, 우리 둘이 있을 때에도 셋이 있는 것이나 다름없다"라며 연인의 자리를 떠났다. 그렇지만 이 지고지순한 남자는 그녀 곁을 영영 떠나진 않았다. 말년에 몸을 움직이기 어려웠던 프리다 칼로는 정물화를 주로 그렸는데, 그 그림들을 팔아 병원비를 충당했다고 한다. 〈앵무새와 과일이 있는 정물〉 역시 팔았으나, 머레이가 다시 사서 그녀에게 돌려주었다. 프리다는 두 사람의 특별했던 한때를 생각하며 이 그림을 그렸을 것이다. 1941년 앵무새 네 마리와 함께 있는 자화상을 그릴 때 프리다는 디에고와 재결합한 상태였지만, 머레이와도 연인 관계였다. 이 그림을 사이에 둔 두 사람의 모습이 담긴 사진이 있다. 사진 속에서 머레이의 시선은 프리다 칼로에게 고정되어 있다.

스튜디오가 아니라 멕시코시티 코요아칸에서 찍은 사진들, 특히 니콜라스 머레이와 같이 찍은 사진에서 프리다는 긴장하지 않는

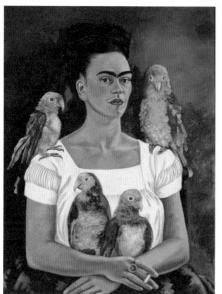

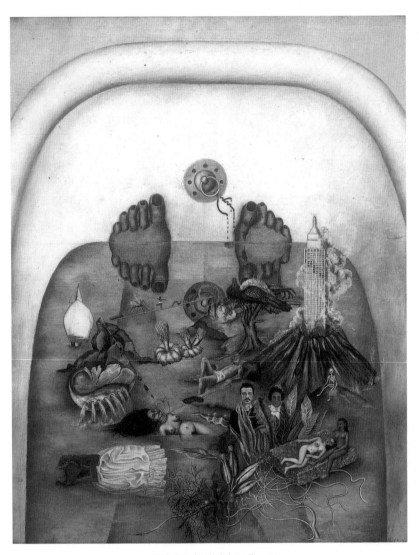

프리다 칼로, 〈물이 내게 준 것〉, 1938

다. 심지어 거의 웃고 있다. 고통을 증언하는 자화상 속 모습과는 다른, 인생을 즐기고 웃을 줄 아는 사람이었던 프리다의 모습, 우리가 몰랐던 프리다 칼로가 거기 있다. 프리다는 연인 시절 니콜라스 머레이에게 〈물이 내게 준 것〉(1938)을 선물한다. 이 그림에는 프리다의 얼굴은 없다. 욕조에는 고통의 출발점인 두 다리가 잠겨 있고, 물 위에는 테우아나 의상과 줄에 목이 감긴 자신의 모습이 있다. 물에는 상처와 고통, 자신의 기원과 불온한 욕망이 뒤섞여 있다. 이 갈피를 잡기 힘든 내면에 대한 자기 고백은 '너그럽고 지적이며 우아한' 연인에게 보내는 또 다른 편지였을 것이다.

2004년, 지금은 프리다 칼로 미술관이 된 카사아술의 방 하나가 열렸다. 1954년 프리다 칼로가 죽고 이어 1958년에 디에고 리베라가 사망하면서 굳게 닫혔던 문이다. 디에고는 이 방을 50년간 봉인하라는 유언을 남겼었다. 닫혀 있던 방에는 6천 점이 넘는 사진을 비롯해 프리다가 이사무 노구치, 만 레이, 니콜라스 머레이 등과 주고받은 편지와 그녀의 옷과 장신구, 화장 도구와 의료용 기기 등 2만 2천여 점의 자료가 있었다. 이 방대한 자료들에 대한 연구는 여전히 진행 중이다. 훨씬 더 구체적이고 생생한 모습으로 프리다 칼로는 다시 쓰일 것이다.

Andy Warhol

장 미셸 혹은
누구나 될 수 있는B

Jean Michel Basquiat

앤디 워홀

"앤디 워홀에 대해 알고 싶으면,
그저 내 그림과 영화, 내 모습의 표면을 보면 된다.
거기에 내가 있다. 그 뒤에는 아무것도 없다."

앤디 워홀

장 미셸 바스키아

장 미셸이 전화했다.

장 미셸이 오전에 두 번이나 전화했다.

아침 6시에 장 미셸에게 전화를 했다.

장 미셸이 7시 30분에 스페인에서 전화를 했다.

1983년부터 1985년까지 앤디 워홀Andy Warhol(1928~1987)의 일기에는 '장 미셸'이란 이름이 연일 등장한다. 장 미셸은 그래피티 화가로, 1980년대 뉴욕 미술계에 혜성처럼 등장했다가 1989년 스물일곱 살의 나이에 마약 중독으로 세상을 뜬 바로 그, 장 미셸 바스키아Jean Michel Basquiat(1960~1988)다.

팝아트의 대표 작가 앤디 워홀은 1976년부터 갑작스럽게 죽음

을 맞은 1987년까지 10여 년 동안 일기를 썼다. 일기를 '쓴' 방식이 그야말로 '워홀스럽다.' 워홀은 작품에 서명할 때를 제외하곤 거의 아무것도 쓰지 않았는데, 일기 역시 '쓰지 않고' 전화로 작성했다. 처음엔 그의 타이피스트였으며, 이후《앤디 워홀의 철학》,《파피즘》 등을 함께 쓴 팻 해켓에게 아침마다 전화해 전날 일기를 불러주었다. 해켓은 워홀이 사망한 뒤에 2만 쪽 분량의 방대한 일기를 간추려 책으로 출간했다.

워홀의 일기 속에 기록된 바스키아

일기 속에서 바스키아는 뉴욕 그리니치빌리지 근처에서 '세이모SAMO'라고 서명을 한 티셔츠와 엽서를 팔며 그를 '귀찮게 하는 그런 유형의 아이'였다가 월세가 밀릴까 봐 걱정되는 세입자가 되었다(바스키아는 그레이스존스가에 있던 워홀의 빌딩에 세 들어 살았는데, 월세가 천 달러였다). 워홀은 그가 지저분하다고 투덜대고, 까다롭다고 난처해했으며 어떻게 대해야 할지 모르겠다는 불편한 심사를 숨기지 않는다. 택시비를 매일 일기에 기록하는 워홀과 아르마니 정장에 물감을 묻히며 작업하고 하룻밤 숙박비가 250달러인 리츠칼튼 호텔에 묵는 바스키아. 둘은 너무 다른 부류였다. 워홀의 일기는 그들의 공동 작업이 어떤 작품이었는지, 어떤 방식으로 작업을 했는지 언급하지 않는다. 장 미셸이 전화를 걸었고, 리무진을 타고 데리러 왔고, 작업실

에 오거나 오지 않았다는 서술만이 반복된다. 마치 CCTV가 기록한 듯 표면만 있는 일기다.

하지만 워홀이 기계적으로 불러준 것과 달리 1983년에서 1985년 사이 이들의 하루하루는 끈끈하고 뜨거웠다. 일기에는 바스키아를 "아직도 무엇에 취하고 싶어 하고, 수많은 예술가들 중 가장 젊어 보이려 하는" 불안한 젊은이로 기록했지만, 작품 속 바스키아는 위풍당당하다. 워홀은 바스키아를 다비드 상에 빗댔다. 바스키아는 미술계에 돌팔매질을 할 용감한 청년, 힘을 쓸 줄 아는 당당한 모습으로 표현됐다.

바스키아는 워홀의 액세서리였나

세상은 앤디 워홀과 장 미셸 바스키아의 만남을 처음부터 삐딱하게 봤다. 순수한 우정이 아니라 이해관계가 맞아 동맹한 비즈니스 파트너로 여긴 것이다. 누구보다 유명하지만 창조력은 씨가 말라 그저 비즈니스맨이 되어버린 워홀은 '젊은 피' 바스키아를 이용해 반항적인 예술가의 이미지를 다시 얻고, 바스키아는 워홀을 계단 삼아 유명해지려 했다는 얘기다. 바스키아에게 주변 사람들은 '앤디 워홀을 멀리하라'고 조언했다. 워홀이 바스키아를 이용하고, 액세서리로 삼을 것이라는 경고였다. 앤디 워홀은 바스키아와 공동 작업을 하기 전부터 1980년대 하위문화에 기반을 둔 젊은 작가들, 키

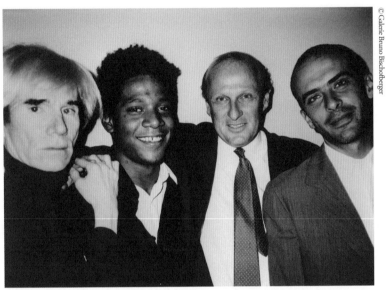

왼쪽부터 앤디 워홀, 장 미셸 바스키아, 스위스 미술상 브루노 비쇼프베르거,
이탈리아 출신 화가 프란체스코 클레멘테. 1984

스 해링이나 프란체스코 클레멘테 등과 가깝게 지냈다. 워홀이 그들을 이용할 의도로 접근했을까?

'오는 사람 안 막고 가는 사람 안 잡는다'는 말은 워홀의 인간관계에 잘 들어맞는다. 1968년 6월 발레리 솔라니스가 워홀을 저격한 충격적인 사건이 발생했다. 두 번째 총알은 왼쪽 폐, 비장, 위, 간, 식도, 대동맥 하나를 뚫고 오른쪽 폐를 지나 옆구리로 빠져 나갔다. 그 사건의 범인, 발레리 솔라니스는 워홀이 자신에게 관심을 가져주길 바랐을 뿐이라고 항변했다. 1960년대부터 앤디 워홀 곁에는 에디 세지윅, 울트라 바이올렛, 잉그리드 슈퍼스타 등 수많은 이들이 머물렀다 사라졌다. 워홀은 자신에게 다가온 이들 누구에게나 빛을 비춰주고 '스타'가 될 수 있게 해주었다. 하지만 그는 모든 것을 비추지만 결코 가까워질 수 없는 태양 같은 존재였다. 너무나 수줍어하고 심지어 차가워서 우리가 아는 태양과는 전혀 달랐지만 말이다.

1980년대 워홀은 키스 해링과 클레멘테, 그리고 바스키아에게 예술계로 들어갈 수 있는 다리이자 성공을 위한 계단이 되어주었다. 뉴욕 지하철에 그린 낙서화로 유명해진 그래피티 아티스트 키스 해링은 존경을 담아 이렇게 말했다.

앤디 워홀의 삶과 작품이 내 작품 세계를 가능하게 했다. 워홀은 나의 작품과 같은 종류의 예술을 가능하게 하는 선례를 남겼다. 그는 최초의 대중 예술가였고, 그의 예술과 삶은 20세기를 사는 우리들의 예술과 삶에 대한 생각을 변화시켰다.

장 미셸 혹은 누구나 될 수 있는 B

삶의 이력도 성향도 작업 방식도 전혀 달랐던 워홀과 바스키아. 그들의 공통점은 거리에서 예술을 시작했다는 것이다. 처음 뉴욕에 왔을 때 워홀은 백화점 쇼윈도를 장식했다. 워홀이 소비문화의 정점인 쇼윈도로 도시의 풍경에 관여했다면, 바스키아는 지하철과 벽을 낙서로 뒤덮으며 도시의 풍경을 새로 만들었다.

워홀은 예술계로 넘어오기 전 광고와 상업 잡지의 일러스트레이터로 성공을 거뒀는데, 그의 장기는 섬세한 드로잉이었다. 하지만 예술계에서 그는 실크 스크린이라는 기계적인 공정을 택해 자신이 드러나지 않도록 작업했다. 그런 워홀이 바스키아와 함께하면서, 실로 20년 만에 손으로 그림을 그렸다. 한편 바스키아는 그리는 과정이 눈에 보이는 듯 손의 궤적이 남아 있는 완전한 '핸드메이드'가 특징이었는데, 둘의 공동 작업에선 워홀처럼 사진 이미지를 사용하기도 했다. 그들의 공동 작업은 목적지를 미리 정하지 않은 모험이었고, 가벼운 잽이 아니라 가드를 내리고 펀치를 날리는 무모한 권투 시합이었다. 두 사람은 국경 너머 상대의 영토로 나아갔다. 워홀은 "누가 어느 부분을 작업했는지 알 수 없을 정도로 뒤섞여 있을 때에 가장 성공적"이라고 평했다.

두 사람이 1년여 동안 함께 작업한 결과물은 1985년 10월 토니 샤프라지 갤러리에서 전시됐다. 전시 포스터는 워홀과 바스키아가 권투 글러브를 끼고 연출한 사진으로, 마냥 화기애애할 수 없는 두 예술가의 협업을 유머러스하게 표현했다. 하지만 전시는 혹평 일색이었다. 앤디 워홀이 놀랍게도 다시 붓을 들었지만 결과는 보잘것

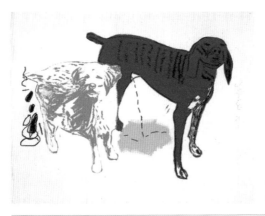

앤디 워홀·장 미셸 바스키
아, 〈두 마리 개〉, 1984

없었고, 바스키아 역시 마스코트 역할에 그쳤다는 평가를 받았다.
판매도 부진했다. 이들의 공동 작업이 우호적인 시각으로 재조명된
것은 비교적 최근의 일이다.

워홀의 일기는 '캠벨 수프' 닮은 또 하나의 작품

끈끈했던 시절은 찰나였고, 바스키아는 워홀과 서서히 멀어졌다.
하와이에 있든 스위스에 있든 항상 전화를 하던 바스키아는 한 달
넘게 전화를 하지 않았다. 전시가 좋은 평가를 받지 못해서일까? 그
와 어울리지 말라는 조언을 귀담아들어서일까? 1985년 10월 14일
의 일기에서 워홀은 "어제는 장 미셸이 너무나 그리워 그에게 전화
를 걸었다. (…) 그에게 너무 많이 그립다고 말했다"라고 고백하듯

장 미셸 혹은 누구나 될 수 있는 B

쓴다. 하지만 며칠 뒤엔 파티광 워홀이 홀연 등장해 "같이 놀 사람들도 정말 다양하고 많다. 거기에 로맨스니 뭐니 깊은 관계는 필요 없다"라고 말한다. 이후 간간이 등장하지만, 장 미셸의 이름은 서서히 일기에서 사라진다.

그는 정말 바스키아를 그리워했을까? 워홀은 일기에 매일 그의 이름을 기록했지만, 거기에서 의미는 찾을 수 없다. 오늘 갔던 식당의 별점, 우연히 마주친 유명 배우에 대한 감상. 피부과 진료, 심지어 자신을 죽음의 고비까지 데려갔던 총격 사건이 모두 똑같은 무게다. 수만 달러가 넘는 경매 가격은 스치듯 말하고 50센트 전화요금, 5달러 택시비는 집요하게 기록한다. 그의 일기, 아니 그의 삶은 캠벨 수프 캔을 반복해서 나열한 자기 작품을 닮았다. 그는 이 작품에 대해 "나는 20년 동안 매일 같은 점심을 먹었는데 아마 앞으로도 계속 반복할 것 같다"라고 설명했다. 반복만이 유일하게 의미를 갖는다.

앤디 워홀에게는 언제나 B가 있었다. 그는 혼자서는 아무 데도 가지 않았고, 일어나면 누군가의 전화를 기다렸다. 앤디 워홀에게 얼마나 많은 B가 있었던가? 바스키아는 그 무수한 B들 중 하나, 그 순간에만 특별했던 B였을 것이다.

나는 일어나서 B에게 전화를 건다. B는 내가 시간을 죽이는 것을 도와주는, 누구나 될 수 있는 인물이다. B는 누구나 될 수 있고 나는 아무도 아니다.

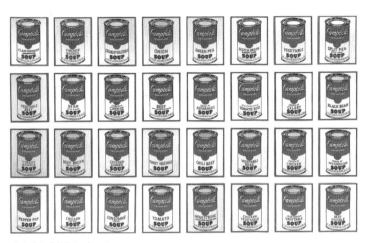

앤디 워홀, 〈캠벨 수프〉, 1962

하지만 바스키아에게 앤디 워홀은 무수한 사람 중 하나가 아니었다. 줄리안 슈나벨이 감독한 영화 〈바스키아〉에서 바스키아의 예술계 경력은 워홀과의 만남으로 시작되며, 영화는 바스키아가 워홀의 사망 소식을 듣는 것으로 끝난다. 바스키아는 앤디 워홀과의 만남 전에도 주목받는 젊은 작가였지만, 그와의 만남을 통해 급속도로 부상했다. 예술을 하려면 자기 아버지를 살해해야 한다고 말한 건 피카소였다. 바스키아에게는 우상이자, 예술계의 아버지 같은 존재인 워홀을 딛고 일어설 기회가 없었다. 워홀은 그를 남겨두고 먼저 세상을 떠났으니까.

Rembrandt Harmensz van Rijn

신참 화가와 미술상의
동상이몽

Hendrick Van Uylenburgh

렘브란트 하르먼스 판레인

"그는 고독했고 파산 상태였으며 그래서 자유로웠다."

케네스 클라크

헨드릭 반 아윌렌부르흐

네덜란드 암스테르담은 운하의 도시다. 17세기 암스테르담은 장장 100킬로미터에 이르는 운하를 건설하며 도시의 몸집을 키웠다. 100년 사이 인구는 3만 명에서 20만 명으로 늘었다. 40여 년에 걸친 전쟁 끝에 스페인으로부터 독립한 네덜란드는 그렇게 물길을 타고 흐르는 배처럼 '황금시대'를 향해 나아갔다. 유럽 다른 나라들은 여전히 왕과 귀족이 주인공이었지만, 네덜란드는 달랐다. 자유롭고 부유한 시민들이 사회의 전면에 등장했다. 그들은 부를 쌓았고, 종교의 자유를 누렸으며, 왕과 귀족이 독식하던 예술과 취향의 문화를 자기 것으로 만들었다. 화가들은 교회, 왕, 귀족과 같은 과거의 후원자들을 잃었지만, 대신 거의 모든 시민을 고객으로 삼을 수 있었다.

역사상 그 어느 때보다 많은 사람이 화가가 되었고, 성공을 꿈

꾸는 화가들은 변화한 도시 암스테르담으로 몰려들었다. 생선 장수보다 화가가 더 많았다는 그 도시에서 렘브란트Rembrandt Harmensz van Rijn(1606~1669)는 초상화가로 화려하게 데뷔했다. 1631년 스물다섯 살의 렘브란트는 암스테르담으로 이주하자마자 곧바로 재력 있는 이들로부터 초상화 주문을 받기 시작했다. 화가들 사이의 경쟁은 치열했고, 다 밥벌이가 좋은 건 아니었다. 그런데 화가 수업을 위해 고작 몇 개월 암스테르담에 머물렀던 풋내기 화가는 어떻게 그렇게 빨리 성공할 수 있었을까?

렘브란트는 제분업자 집안에서 태어났다. 다른 형제들은 모두 가업을 이었지만 렘브란트만이 라틴어 학교에 들어갔고, 이후 대학에 진학했다. 어린 시절 기록이 거의 없어 그가 왜 학업을 포기하고 화가의 길을 선택했는지, 그 과정이 어땠는지는 정확히 알 수 없다. 집안이 경제적으로 넉넉했고, 막내였던 렘브란트는 가업을 이을 의무가 없었으므로 자신이 원하는 길로 갔으리라 짐작해볼 뿐이다.

렘브란트는 1625년, 고향 레이던에서 두 살 아래 화가 얀 리번스와 함께 작업실을 차렸다. 둘의 작업실은 나름 성공했던지 유명 인사들이 종종 찾았다. 그중 콘스탄테인 하위헌스Constantijn Huygens(1596~1687)의 방문은 성공의 발판이 되었다. 하위헌스는 네덜란드 총독 오라네 공, 프레더릭 헨드릭의 개인 비서로 정치, 외교는 물론 문화계에도 영향력이 있는 명망가였다. 그는 영국 찰스 1세의 대리인 자격으로 네덜란드를 방문한 앤크럼 백작에게 렘브란트를 추천하는 등 적극적인 후원자가 되었다.

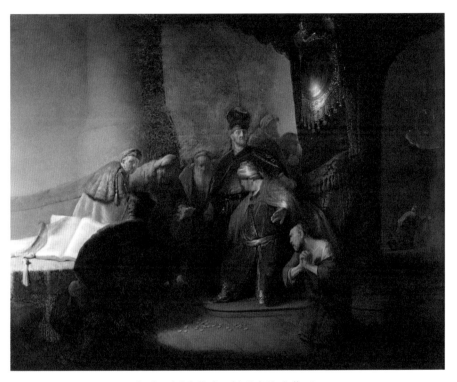

렘브란트 판레인, 〈은화 30전을 돌려주는 유다〉, 1629

하위헌스는 작품 속 인물의 감정을 생생하게 전달하는 렘브란트의 재능을 알아봤다. 〈은화 30전을 돌려주는 유다〉에 대해 하위헌스는 이렇게 열광했다.

아무리 바보 같은 사람이라도 이전의 어떤 시나 그림도 이 작품과 비견될 수 없다는 것을 이해하게 되리라. (…) 나는 이 글을 쓰면서 전율하고 있다! 네덜란드의 방앗간 집 아들이 그림 속의 한 인물에 부여한 이 특별하고도 총체적인 풍부함을 결코 상상하지 못할 것이다. 나의 렘브란트여! 당신을 찬양하고 환영한다!

하위헌스는 이 전도유망한 젊은 화가들이 어째서 거장들의 나라 이탈리아로 배우러 가지 않는지 의아해했다. 하지만 렘브란트는 당시도, 이후에도 네덜란드를 떠날 필요를 느끼지 못했다.

아윌렌부르흐의 집에서 4년간 머문 렘브란트

레이던에서도 일거리가 충분하다던 렘브란트를 암스테르담으로 이끈 사람은 헨드릭 반 아윌렌부르흐Hendrick Van Uylenburgh였다. 아윌렌부르흐는 폴란드에서 어린 시절을 보냈고, 그곳에서 화가 수업을 받은 뒤 1628년경부터 암스테르담에서 미술상으로 활동하기 시작했다. 그는 지방을 돌아다니며 젊고 유능한 화가들을 발굴했다. 오

늘날 스포츠 구단들이 각지를 돌며 스카우트할 선수를 물색하듯이 말이다. 그는 젊은 화가들에게 숙소와 작업실을 제공하고, 의뢰받은 그림을 작업하게 했다. 그의 집은 화가들의 레지던스이자 화가 지망생들을 가르치는 교습소였다. 에이전시와 아카데미를 통합한 그의 사업모델은 큰 성공을 거두었다. 렘브란트는 1631년부터 1635년까지 암스테르담에서의 첫 4년을 요덴브레이스트라트에 있는 아윌렌부르흐의 집에서 머물렀다. 렘브란트는 이곳에서 다른 화가들을 관리하는 역할을 맡았으며, 학생들을 가르치기도 했던 것으로 보인다.

아윌렌부르흐는 렘브란트의 작품 세계에 어떤 영향을 미쳤을까? 레이던 시절 렘브란트는 성서나 신화 속 인물들의 이야기를 화폭에 담았다. 말로 풀자면 구구절절 대하소설이 될 인생의 애환을 순간의 표정으로 포착해 표현하는 것이 렘브란트의 장기였다. 모델은 대체로 아버지나 어머니 등 가족이나 이웃 사람이 맡았다. 1629년에 그린 〈기도하는 노파〉는 어머니를, 〈예루살렘의 파괴를 슬퍼하는 예레미야〉는 아버지를 모델로 그렸다. 암스테르담으로 이주하기 전까지 초상화는 렘브란트의 주력 분야가 아니었다. 하위헌스가 의뢰한 초상화를 그리면서, 그 가치에 눈떴으리라 보는 견해도 있다.

아윌렌부르흐는 무작정 그림을 파는 장사치가 아니었다. 누가, 어떤 그림을 원하는지 미술 시장의 요구를 정확히 꿰뚫고 있었다. 대도시 암스테르담에는 초상화를 의뢰할 고객이 많았고, 아윌렌부르흐는 이들을 렘브란트와 연결해주었다. 그렇게 해서 니콜라

렘브란트 판레인, 〈니콜라에스 루츠의 초상〉, 1631

에스 루츠나 마르턴 루튼 같은 이들의 초상화가 태어났다. 당시 네덜란드는 세계 최초로 자본주의 국가를 형성한 곳으로 역사학자 요한 하위징아의 표현을 빌리면 "삶에 대한 부르주아적 관념을 모든 계급, 모든 사회집단이 공유하고 있던" 사회였다. 이 새로운 사회는 "자신의 모습을 그리고 싶어 했다." 너도나도 그림을 주문했고, 집 안 곳곳에 걸었다. 부와 성공을 과시하고 싶은 이들은 자신의 존재를 증명할 초상화를 원했다. 돌잔치나 결혼식 때 기념 촬영하듯 생의 중요한 순간에 그림을 의뢰했다. 렘브란트의 그림은 고객의 요구에 맞게 크기가 커졌고, 인물들은 검은색 의상에 희고 화려한 주

름칼라가 목 전체를 감싸며 받치는 차림의 권위 있는 모습으로 표현됐다.

이런 사회적 분위기 속에서 집단 초상화라는 독특한 장르가 탄생했다. 네덜란드에서는 외과의사, 직물 제조업자 등 전문 직업인들의 길드가 형성되어 있었는데, 집단 초상화는 이들 길드의 구성원들이 함께 찍은 단체사진 같은 것이다. 렘브란트의 첫 집단 초상화는 〈니콜라스 튈프 박사의 해부학 수업〉(1632)으로, 이 그림으로 렘브란트는 암스테르담에서 가장 성공한 초상화가가 되었다.

지극한 성공의 순간, 그들은 같은 마음이었을까

게다가 이 시기 렘브란트는 그의 인생에 결정적인 사람, 아내 사스키아를 만났다. 사스키아는 아윌렌부르흐의 사촌동생이었다. 두 사람은 결혼한 뒤에도 1년가량을 아윌렌부르흐의 집에서 지냈다. 렘브란트는 롤러코스터 같은 인생을 살았다. 극적인 성공과 행복한 결혼, 추문과 파산으로 어지럽게 오르내렸던 렘브란트의 인생에서 가장 빛나고 높은 지점은 분명 아윌렌부르흐의 집에 머무는 동안 초상화를 그리며 부와 명성을 얻고 아내 사스키아와 행복을 누리던 때일 것이다.

부부가 아윌렌부르흐의 집을 나와 독립한 뒤에도 렘브란트와 아윌렌부르흐의 견고한 관계는 계속 이어졌던 것으로 보인다. 하지

렘브란트 판 레인, 〈야경〉, 1642

만 〈야경〉을 정점으로 렘브란트는 쇠락의 길을 걷기 시작했다. 〈야경〉은 스페인에 대항해 도시를 지키고, 전쟁 이후 치안 유지 역할을 했던 민병대를 그린 집단 초상화다. 이 그림은 민병대를 그린 여타의 집단 초상화에 비해 지나치게 복잡한 구조와 민병대 사이에 불쑥 소녀가 등장하는 난데없는 구성으로 논란이 됐다. 지금은 렘브란트의 걸작으로 평가받지만 당시에 이 그림은 사람들을 어리둥절하게 만들었다.

그 즈음 아윌렌부르흐와 렘브란트의 사이도 멀어지기 시작했다. 결정적인 계기는 1642년 사스키아의 죽음이다. 가족의 연이 끊

어진 데다, 설상가상 렘브란트는 아들 티투스의 유모, 가정부와 잇따라 내연의 관계를 맺으며 복잡한 법률 문제에 휘말리게 됐다. 렘브란트에게 그림을 주문한 이들 중에는 메노파라고 불리는 교파의 신도들이 많았다. 아윌렌부르흐가 바로 이 교파의 신자였기 때문이다. 렘브란트는 〈조선업자 레이크선 부부의 초상〉(1633), 〈메노파 설교자 안슬로 부부의 초상〉(1641) 등 메노파 신도들의 초상화와 교리를 담은 그림을 지속적으로 제작했었다. 이들은 성서를 엄격하게 해석하고 철저하게 계율을 따랐으므로 사생활이 시끄러운 화가를 반겼을 리 없다.

초상화 주문이 줄어든 이유로 렘브란트가 "모델을 너무 오래 기다리게 했기 때문"이라는 설도 있다. 렘브란트는 모두가 인정하는 거장이었지만 값이 비싸고 작업 시간이 길었다. 그를 대신할 화가들이 충분했으니 셈이 빠른 미술상의 입장에선 고민거리도 아니었을 것이다.

렘브란트와 아윌렌부르흐, 두 사람은 한때 암스테르담의 미술 시장을 이끌었다. 그들은 17세기에 이미 오늘날과 비슷한 화가와 미술품 거래상의 관계를 맺었다. 그리고 그 관계는 유례없는 성공을 가져다주었다. 그렇다면 두 사람은 서로에게 어떤 감정을 품고 있었을까? 렘브란트는 성공을 거둔 뒤에도 "신분이 낮은 사람들과 어울려 다녀서" 주위 사람들에게 핀잔을 듣곤 했다. 거리의 부랑자를 자기 얼굴로 그리는 식으로, 렘브란트는 그 교류의 흔적을 그림에 남겼다. 《렘브란트와 혁명》이라는 책을 쓴 존 몰리뉴는 렘브란

트가 노인, 구걸하는 사람, 장애인 등 소외된 이들에게 동질감과 연대감을 느꼈다고 말한다. 그는 더 나아가 렘브란트가 자본주의 사회에 반항했으며, 그의 작품은 비판의 산물이었다고 평했다. 이런 해석에 기대 보자면 렘브란트에게 돈은 애증의 대상이었을 테고, 그림을 팔아 돈을 버는 게 업인 아윌렌부르흐와 일심동체가 되긴 어려웠을 것이다.

　부와 명성을 손에 거머쥔 렘브란트의 마음은 어땠을까? 소설가의 모든 작품은 자기 생의 변주이며, 화가의 모든 그림에는 자신이 들어 있다. 아윌렌부르흐와의 협업 관계에서 탄생한 최고의 작품 〈니콜라스 튈프 박사의 해부학 수업〉에는 튈프 박사의 수업을 듣는 일곱 명이 등장한다. 이들은 해부대 위의 창백한 시신을 둘러싸고 있지만, 누구도 거기에 눈길을 주지 않는다. 그들이 바라보는 것은 시신의 발치에 놓인 책이나 튈프 박사 혹은 그림 밖의 관람객이다. 튈프 박사가 해부하고 있는 시신은 교수형을 당한 아드리안 아드리안스존이라는 인물이다. 소설가 W. G. 제발트는 《토성의 고리》에서 렘브란트가 그림 속의 등장인물 누구도 아닌, 해부대 위의 시신과 자신을 동일시하고 있다고 설명한다. 그의 견해대로라면 더 이상 말할 수 없게 된 화가는 자신에게 가장 중요한 그림 그리는 손을 해부하도록 내맡기고 있다. 지극한 성공의 순간, 렘브란트는 이미 사람들의 환호 그 너머에 있는 심연을 바라보고 있었는지도 모른다.

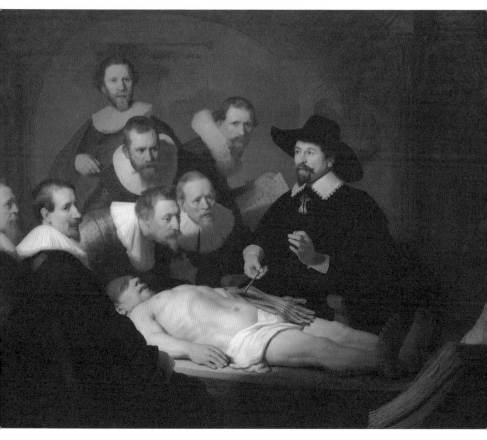

렘브란트 판레인, 〈니콜라스 튈프 박사의 해부학 수업〉, 1632

2부

예술가들의 우정은
식지 않는다

Albrecht Dürer

동네친구에게만 보여준
거장의 진심

Willibald Pirckheimer

알브레히트 뒤러

"태양을 갈망하며 얼마나 벌벌 떨었을지.
나는 여기서는 신사로 대접받지만 고향에선 기생충 취급이지."

알브레히트 뒤러

빌리발트 피르크하이머

알브레히트 뒤러Albrecht Dürer(1471~1528)는 이탈리아로 두 번 여행을 떠났다. 첫 번째 여행은 1494년 9월, 4년 동안의 유랑 도제 생활을 끝내고 결혼한 지 3개월 만에 급작스럽게 이뤄졌다. 뉘른베르크에 퍼진 흑사병을 피하려고 떠났다지만 그다지 만족스럽지 않은 결혼 생활도 한몫했으리라 여겨진다. 뒤러는 뉘른베르크에서 아우크스부르크를 거쳐 알프스를 넘어 베네치아로 갔다. 뉘른베르크와 베네치아, 두 도시를 잇는 길은 고대 로마시대부터 존재했던 오래된 교역로였지만, 뒤러의 여행이 북유럽의 예술가가 직접 이탈리아로 간 최초의 사례였다. 아쉽게도 첫 여행에 대해서는 별다른 기록이 없다. 여행 중 뒤러가 그린 수채화 몇 점이 남아 있을 뿐이다. 그렇지만 미술사학자 에르빈 파노프스키는 이 여행의 의미에 주목했다.

그의 첫 이탈리아 여행은 그리 길지 않았지만, 이 짧은 여행에서 북유럽 르네상스가 시작되었다.

11년 뒤에 떠난 두 번째 여행은 훨씬 야심찼다. 첫 여행 때는 이제 막 도제 생활을 마친 무명의 화가였지만, 이제는 처지가 달랐다. 뒤러는 뉘른베르크에 공방을 차리고 판화가로 승승장구하고 있었다. 요즘 같은 철도와 도로가 없던 때, 700킬로미터에 이르는 여행은 얼마나 고되고 험했을까? 그럼에도 뒤러는 다시 떠났다. 첫 여행에서 느낀 알프스 남쪽, 문명의 향기가 그렇게 짙었나 보다.

뒤러는 1507년 봄까지 베네치아에만 꼬박 1년을 머물면서 이탈리아 르네상스 거장들과 교류했다. 이때 조반니 벨리니와 막역한 사이가 됐는데, 재미있는 일화가 전해진다. 뒤러의 섬세한 표현에 감탄한 벨리니가 머리카락 그리는 붓을 빌려달라고 했는데, 막상 빌려주자 그 붓은 나한테도 있다고 했다는 얘기다. 이 여행에서 뒤러는 성 바르톨로메오 교회 제단화 〈장미 화관의 축제〉 등 유화 대작을 완성해 화가로서의 입지를 굳혔다.

두 번의 여행으로 뒤러는 이탈리아 르네상스의 성과를 자신의 작품 안에 완전히 녹일 수 있었다. 북유럽의 장기인 치밀한 묘사에 원근법 이론을 적용한 이탈리아 르네상스의 탄탄한 화면 구성, 베네치아풍의 감성적인 색채가 뒤러의 그림 속에서 하나로 녹아들었다. 뒤러의 이탈리아 여행은 단순한 여행이 아니라 알프스를 사이에 두고 가로막혀 있던 유럽의 예술 세계를 잇는 일이었다.

알브레히트 뒤러, 〈장미 화관의 축제〉, 1506

두 번째 여행에서 뒤러가 누구를 만났고, 그림이 어떤 평가를 받았는지 등에 대해서는 상세한 기록이 남아 있다. 화가가 뉘른베르크에 있는 친구 빌리발트 피르크하이머Willibald Pirckheimer(1470~1530)에게 보낸 편지 덕분이다. 그는 뒤러에게 1년이 넘는 장기 여행에 필요한 자금을 빌려준 사람이기도 하다.

피르크하이머는 1470년 생으로 뒤러보다 6개월 먼저 태어났다. 뒤러가 새로운 터전을 찾아 뉘른베르크로 이주한 장인의 아들이었던 반면, 피르크하이머는 유서 깊은 법률가 집안 출신으로 그 자신도 법률가이자 인문학자로 그리스어, 라틴어로 된 고전들을 다수 독일어로 번역했다. 두 사람은 어려서부터 격의 없이 어울려 지냈는데, 이는 그들이 태어나 자란 도시가 뉘른베르크였기에 가능한 일이었다.

자긍심이 강한 장인들의 도시, 뉘른베르크

뒤러의 시대, 뉘른베르크는 신성로마제국의 문화 수도였다. 뒤러가 태어날 무렵 이 도시로 당대 최고의 학자와 기술자, 예술가들이 모여들었다. 뒤러의 대부였던 안톤 코베르거는 1470년 뉘른베르크에 인쇄 공방을 차렸다. 전성기 코베르거의 공방은 인쇄기가 24대에, 식자공, 삽화가, 제본공 등 직원이 100명 이상이었다. 이런 거대한 공방은 인적·물적 자원이 충분했기에 가능했다. 뉘른베르크에는

폐쇄적인 길드가 없어 외국인 기술자나 예술가에게 문이 열려 있었다. 주물공, 금 세공사, 판화가 등이 성공을 꿈꾸며 이 도시로 모여들었다. 헝가리 출신 금 세공사였던 뒤러의 아버지도 그런 사람 중 하나였다.

1471년 뉘른베르크에 정착한 천문학자 레기오몬타누스는 "진귀한 천문학 연구 도구를 손쉽게 얻을 수 있고, 여러 나라의 다양한 학자들과 교류할 수 있다"고 이 도시에 정착한 이유를 설명했다. 새로운 평판 인쇄기를 발명한 베른하르트 발터, '뉘른베르크의 달걀'이라는 애칭으로 불리는 태엽시계를 발명한 페터 헨라인도 뉘른베르크에 살고 있었다. 지금의 뉘른베르크는 모든 영광을 뒤러에게 바치지만, 이렇게 여러 분야의 장인들과 인문학자들이 자유롭게 교류하는 도시였기에 뒤러라는 인물이 등장할 수 있었던 것이다.

뒤러는 생애의 주요 순간마다 자신의 모습을 그림으로 남겨서 자화상 장르를 만든 화가로 불린다. 특히 스물여덟 살에 그린 정면을 바라보는 초상화는 여전히 충격을 준다. 한 올도 흐트러짐 없이 완벽하게 꾸민 머리 모양과 고급스러운 모피 옷도 장엄하지만, 손을 제외하곤 완벽한 대칭 구도와 꿰뚫어보는 눈빛 때문에 그림 앞에 선 사람은 긴장되고 불편하다. 화가인 자신을 이토록 심오하고 경건하게 표현한 이는 뒤러 이전에도 이후에도 없다.

뒤러의 자화상에 표현된 이 높디높은 자긍심은 뉘른베르크 장인 문화에 바탕을 두고 있다. 뒤러와 비슷한 시기에 활동했던 조각가 아담 크라프트는 성 로렌초 성당에 자신의 모습을 등신대 상으

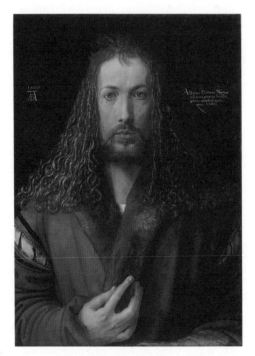

알브레히트 뒤러, 〈자화상〉, 1500

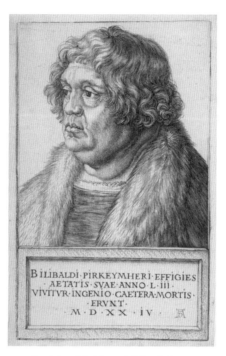

알브레히트 뒤러, 〈피르크하이머 초상화〉, 1524

로 남겼다. 작업복 차림의 조각상은 화려하게 장식된 성체 보관실을 어깨로 떠받치고 있다. 마치 영화 속 슈퍼히어로처럼 당당하고 의연한 모습이다. 장인들이 마음껏 자신의 능력을 드러내는 곳, 뒤러와 피르크하이머는 그 도시에서 함께 자랐다.

뒤러가 피르크하이머에게 보낸 시시콜콜한 편지

피르크하이머는 친구이자 후원자였으며, 체계적인 교육을 받지 못한 뒤러에게 고전에 대한 지식을 전달하는 역할도 했다. 뒤러가 《요한계시록》의 이야기를 바탕으로 제작한 목판화 연작 〈묵시록〉이나 수수께끼로 가득한 동판화 〈멜랑콜리아 1〉은 종교와 인문학 고전에 통달했던 친구와의 대화를 통해 완성되었을 것이다. 뒤러 연구의 대가인 에르빈 파노프스키에 따르면, 뒤러는 피르크하이머와 함께 이집트의 상형문자부터 에라스뮈스의 신학까지 다양한 분야의 학문을 탐구했다.

두 사람이 진지한 학문적 대화만 나눈 건 아니었다. 보통 동네 친구들이 그렇듯 신변잡기를 떠들거나 농담을 주고받았다. 뒤러는 두 번째 이탈리아 여행을 하면서 친구 피르크하이머에게 자주 편지를 썼다. 뒤러는 편지에서 돈을 빌려준 것에 고마움을 표하다가 이내 반지며 옷감을 사오라는 심부름을 시킨 것에 대해 투덜거린다. 또 이탈리아 화가들을 평하기도 하고, 자기가 받는 대우와 인기에

알브레히트 뒤러, 〈멜랑콜리아
1〉, 1514

대해 자랑을 늘어놓기도 한다. 자화상 속에서 한 치 흐트러짐도 없
이 근엄한 모습의 뒤러는 피르크하이머에게 보낸 편지에서는 우스
꽝스러운, 마치 메신저 창의 이모티콘 같은 표정으로 자신을 그려
놓았다. 한 편지에서는 〈장미 화관의 축제〉를 두고 "이 나라에는 이
그림을 능가하는 성모상이 없다"라고 뻐기듯 말하기도 했다.

　　이렇게 각별한 두 친구 사이에서 뒤러의 아내 아그네스가 어떤
처지였을지 짐작하기란 어렵지 않다. 피르크하이머는 뒤러가 여행
간 동안 아그네스 때문에 분통을 터뜨렸던 것 같다. 뒤러는 농담으
로 받아쳤다.

내가 빨리 돌아가야겠군. 그렇지 않으면 자네가 내 아내를 처리해버릴 테니까.

뒤러는 루터파 신봉자였는데 아그네스는 신실한 가톨릭 신자였으므로, 종교적 문제가 불화의 시작이 되었을 것이라고 보기도 한다. 실제 부부 사이가 어땠는지는 알 수 없지만, 뒤러가 피르크하이머에게 쓴 편지에서 아내를 '늙은 까마귀'라고 칭한 걸 보면 두 사람은 종종 뒷담화를 했던가 보다. 뒤러가 먼저 세상을 떠났을 때 피르크하이머는 돈밖에 모르는 아그네스가 그를 혹사시켰기 때문이라며 분노했다.

뒤러는 피르크하이머가家와 평생 각별한 관계를 유지했다. 1502년 목판으로 제작한 〈성모의 생애〉는 피르크하이머의 누나이자 성 클라라 수녀원 원장 카리타스에게 헌정되었다. 그녀의 초상화로 추정되는 그림도 그렸다. 지금 남아 있는 빌리발트 피르크하이머의 초상화 역시 뒤러의 작품이다. 뉘른베르크에 있는 뒤러의 묘비에는 친구 피르크하이머의 마지막 헌사가 남아 있다.

알브레히트 뒤러의 운명이 이 묘 아래에 잠들다.

오늘날 뒤러는 논쟁의 여지가 없는 거장이다. 그는 북유럽 르네상스의 대표적인 화가이자 이론가이며, 판화를 예술로 승화시킨 주인공이다. 자화상 속의 모습처럼 뒤러는 육중한 무게감으로 다가

온다. 하지만 그가 남긴 편지 덕분에 우리는 뒤러에게 고전과 종교, 예술을 치열하게 논하다가 여행지에서 부탁받은 물건을 사다주고, 허물없이 싱거운 농담을 나누기도 하는 친구가 있었다는 걸 안다.

Paul Cézanne

신처럼 너그러웠던
스승

Camille Pissarro

폴 세잔

"만약 세상이 무엇과 닮았느냐고 묻는다면
나는 단연코 피사로의 그림이라고 하겠다."

에른스트 곰브리치

카미유 피사로

폴 세잔Paul Cézanne(1839~1906)은 살아서 이미 전설이었다. 그는 1870년 대 중반 이후로 파리 화단에 발길을 끊고 고향인 남프랑스 엑상프로방스에서 지냈다. 1895년 11월 앙부르아즈 볼라르가 연 세잔의 개인전은 젊은 화가들에게 충격을 주었다. 생존 여부마저 알 수 없는, 만난 적도 없는 화가의 후배요 제자이길 자청하는 이들이 생겨났다. 1900년 즈음 세잔을 흠모한 예술가들은 정확한 주소도 모른 채 약속도 없이 무작정 엑상프로방스로 향했다. 고흐와 고갱의 친구였던 에밀 베르나르는 '마음속 스승' 세잔의 작업 방식을 알고자 엑상프로방스에 숙소를 마련하고 한 달 동안 머물기도 했다.

거리에서 만난 세잔은 물감으로 얼룩진 낡은 외투에 수염이 덥수룩하고 화구를 짊어진 모습이었다. 개구쟁이 동네 아이들이 돌을

던지며 놀릴 정도로 볼품없는 차림이었지만 그런 일화까지도 세잔이란 신화를 만드는 밑돌이 되었다. 은행장 아버지로부터 물려받은 유산 덕에 돈 걱정이 없었음에도 행색이나 살림살이에 무심했던 그의 모습은 그 자체로 예술에 삶을 바친 구도자였다.

에밀 베르나르, 모리스 드니 등 후배 화가들은 세잔에게 들은 얘기를 글로 써서 세상에 알렸다.

> "자연 속의 모든 사물은 공, 원통, 원뿔의 모양으로 만들어져 있네. 이러한 단순한 형태에 따라서 그릴 줄 알아야만 자기가 원하는 것을 뭐든 그릴 수 있을 거야."
>
> "자연을 통해, 온전히 푸생을 재현한다고 생각해보세. 이것이 내가 바라는 고전이라네."

모리스 드니는 세잔에 대한 존경심을 한껏 담은 그림을 그렸다. 1900년 작 〈세잔에게 경의를〉이다. 사과를 그린 자그마한 정물화는 검은색 일색으로 기둥처럼 굳건하게 선 이들을 가르며 빛나는 색채를 드러낸다. 영국의 화가이자 미술 평론가인 로저 프라이, 철학자 메를로 퐁티와 소설가 헤밍웨이 등 세잔에게 헌사를 바친 지식인과 예술가들의 면면은 화려하지만, 오늘의 세잔을 만든 가장 큰 공로자는 단연코 파블로 피카소다. 피카소는 "우리 모두의 아버지"라며 세잔을 현대 추상 회화의 시조로 추켜세웠다. 심지어 피카소는 세잔의 산, 생트빅투아르 인근에 성을 샀다! 세잔의 '원본'을

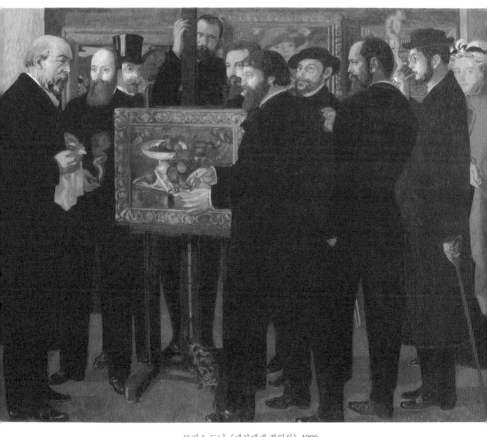

모리스 드니, 〈세잔에게 경의를〉, 1900

언제든 감상하기 위해서였다.

절친 에밀 졸라와의 절교

세잔은 세상과 잘 어울리지 못했다. 화를 이기지 못해 수채화를 불속에 던져 넣고, 팔레트 나이프로 그림에 구멍을 퍽퍽 뚫어버리곤했다. 이런 성마른 행동은 하루하루 쌓여간 실패의 무게 때문인지모른다. 세잔이 화가가 되는 길은 순탄치 않았다. 법률가가 되라는아버지의 반대가 있었다지만, 허락을 받은 뒤에도 에콜데보자르 입학시험에 낙방했고, 어렵게 올라간 파리에선 기차로 왕복 서른 시간이 걸리는 고향까지 수시로 내려갔다. 잠시 화가의 꿈을 접고 아버지의 은행에서 일하기도 했다. 실패는 차곡차곡 쌓여 어느덧 스무 해를 넘겼다. 세잔은 1863년부터 1885년까지 거의 해마다 살롱전에 출품했는데, 1882년 딱 한 번을 제외하고는 모조리 낙방했다. 지독한 실패의 연속이었다.

1886년부터 세잔은 살롱전에 더 이상 출품하지 않는다. 그해세잔의 인생을 전후로 가르는 깊은 골짜기가 생겼다. 우선 아버지가 세상을 떠났다. 또 우리로 치면 중학교 시절부터 알고 지내던 오랜 지기 에밀 졸라와 절교했다. 에밀 졸라가 발표한 소설《작품》속주인공이 자신이라고 확신했기 때문이다. 그 소설은 실패한 화가클로드의 이야기인데, 이 때문에 많은 화가가 분통을 터뜨렸고 누

카미유 피사로, 〈세잔 초상화〉,
1874

구보다도 세잔은 깊은 상처를 받았다. 이후 두 사람은 평생 다시는
만나지 않았다. 세잔으로서는 더 이상 살롱전에 출품할 이유가 없
었고, 의욕도 사라졌을 것이다.

에밀 졸라는 그 누구보다 세잔이 화가가 되고, 화가로 성공하
기를 응원했다. "네가 성공할 수 있는 기회는 오직 그 길뿐"이라며
파리로 오라고 세잔을 줄기차게 설득했다. 그는 월세에 수업료, 식
비, 담뱃값, 세탁비까지 조목조목 계산해서 세잔의 파리 생활을 계
획했으며,《목로주점》의 성공 이후엔 세잔의 궁색한 살림살이에 보
탬을 주었다. 1886년에 출간한 소설《작품》은 에밀 졸라가 엑상프
로방스에 칩거하고 있던 친구 세잔을 '다시' 세상으로 불러내려고

휘두른 마지막 채찍 같다. 젊은 날 세잔에게 보낸 무수한 편지에서도 파리로 오라고 세잔을 몰아세우긴 마찬가지였으니, 어쩌면 에밀 졸라는 그대로이고 세잔이 더 이상 그의 방식을 받아들일 수 없게 된 건지도 모른다. 졸라에게 세잔은 늘 의지가 무른 도련님으로 보였던 건 아닐까. 아무튼 현대 회화를 연 화가와 대문호, 어린 시절부터 쌓아온 우정과 파탄까지 폴 세잔과 에밀 졸라의 이야기는 이렇게 꾸며낸 듯 극적이다.

인상파 화가들의 버팀목이던 피사로

하지만 세잔의 인생에는 전혀 다른 방식의 우정이 있었다. 신랄한 명령조가 아니라 함께 걸으며 나아갈 방향을 일러주었던 사람, 세잔이 '신처럼 너그럽다'고 했던 카미유 피사로Camille Pissarro(1830~1903)와의 우정이다. 피사로는 인상주의를 설명할 때 빠지지 않고 등장하는 이름이다. 그는 '자연에서 그리는 것을 두려워하지 말라'며 색채로 빛과 대기를 표현하는 기법을 시도하고 공원이나 밭과 강변 등 인상주의 화파의 단골 소재를 처음으로 시도했다. 8회에 걸친 인상주의 전시회에 모두 참가한 유일한 화가이기도 하다. 그렇지만 피사로는 주연보다는 어느 장면에나 등장하는 감초 같은 존재였다.

1830년에 태어난 피사로는 마네, 드가보다 두세 살 많고 모네, 세잔 등에는 열 살가량 위였는데, 실제로도 인상파 화가들이 기댈

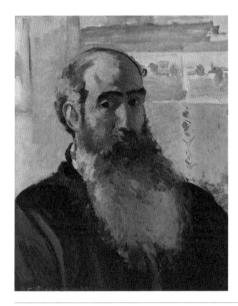

선배이자 부모 같은 역할을 했다. 프랑스-프로이센 전쟁 기간 동안 런던으로 피신했던 피사로는 귀국 후에 파리 북서쪽 퐁투아즈에 정착했다. 퐁투아즈에 있는 피사로의 집은 가난하고 지친 후배 화가들의 피난처가 되었다. 모네가 결혼한 뒤 가난에 시달릴 때, 고갱이 주식 거래 일을 그만두고 화가가 되려고 절치부심할 때 피사로는 기꺼이 자기 집으로 후배들을 불러들였다. 요양이 필요한 고흐를 오베르의 의사 가셰에게 소개해준 이도 피사로였다. 피사로 본인이 어머니의 하녀였던 줄리 벨레이와 결혼하면서 경제적 어려움에 처한 적이 있었기에, 아버지 몰래 동거하다 아들을 낳고 어렵게 지내는 세잔의 처지를 남 일처럼 여기지 않았다. 피사로는 세잔을 불러

들었다.

세잔은 1872년 퐁투아즈로 이사해 1874년까지 피사로와 밀접하게 교류하며 그림을 그렸다. 세잔의 작품 세계는 이 시기를 기점으로 확연히 달라진다. 이전 시기 세잔의 화면은 '복수를 하러 뛰쳐나온 듯 격렬한 형상'으로 가득 차 있었다. 검은 윤곽선이 휘감고 있는 형태들은 강인한 힘을 가졌으나 통제하는 법은 배우지 못한 미숙한 액션 히어로 같다. 인내심 없고 심약하면서 성질만 급한 세잔은 동료들 사이에서도 재능을 인정받지 못했지만 피사로는 이 미숙한 천재를 다루는 법을 잘 알고 있었다.

피사로는 견고함을 표현하려는 세잔에게 두터운 윤곽선이 아니라 색만으로 형태를 단단하게 표현하는 법을 알려주었다. 피사로는 정물화를 거의 그리지 않았는데, 유독 세잔과 함께 지내던 시기에 몇 점의 정물화를 제작했다. 벽지에서 병, 사과를 담은 접시로 이어지는 유사한 패턴과 색조는 경계선 없이 색채만으로 구성된 견고한 세계를 보여준다. 이후 세잔이 색으로 만들어낸 걸작들을 위한 지침서를 보는 듯하다. 이 그림에는 색이 맥박이 뛰듯 떨며 화면 전체에 퍼져 나가는 조화로운 세계가 가능하다는 가르침이 담겨 있다.

신처럼 너그러웠던 스승

피사로와 세잔은 퐁투아즈와 오베르 인근의 야외로 나가 함께 작업

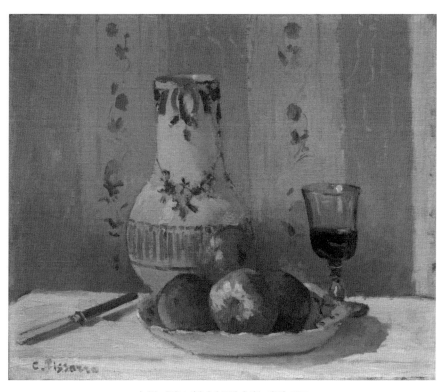

카미유 피사로, 〈사과와 물병이 있는 정물〉, 1872

을 했다. 이들의 공동 작업은 같은 소재, 비슷한 구성과 화법으로 완성한 그림으로 남아 있다. 피사로는 세잔에게 "자연과 접촉하며 느낀 감각을 표현하라"고 조언했고, 이 시기 세잔은 "자연이라는 위대한 작품이 간직한 신비를 받아들이고", "일상에서 마주치는 것들"에 새로운 감정을 품고, 조화를 찾아 표현하는 법을 배웠다. 피사로는 교과서적인 지식을 알려주는 선생이 아니라, 흔쾌히 공동 작업에 뛰어들어 실천을 통해 상대를 변화시키는 진정한 의미의 스승이었다.

세잔은 말년에 시인 조아생 가스케에게 "우리가 사용하는 기법 대부분은 피사로에게서 나왔을 것"이라며 "최초의 인상주의자는 바로 피사로"였다고 말했다. 세잔은 '위대한 피사로'가 자신에게 아버지이며 신처럼 너그러운 존재였다고 반복해서 회고했다. 그런데 세잔의 그런 찬사에도 불구하고 우리 앞에 세잔과 피사로를 나란히 두면 무게 추는 세잔으로 기운다. 동시대의 화가와 평론가들이 이구동성으로 칭찬했던 위대한 피사로, 그러나 우리는 어째서인지 그를 제대로 알지 못한다. 그에게는 다빈치의 모나리자나 고흐의 해바라기, 세잔의 사과처럼 떠오르는 이미지가 없다. 후대의 연구자들이 피사로를 괄시했던 것일까? 전쟁도 한 원인일 것이다. 파리 서쪽 루브시엔에 있던 피사로의 집은 전쟁 때 프로이센에 점령되었는데, 이때 1천 점 이상의 그림이 소실되었다. 20여 년 동안 그린 그림이 40여 점만 남기고 사라졌다니, 안타깝고 억울한 일이다.

피사로는 늘 한결같은 태도로 사람들을 대했고, 무정부주의자

- 폴 세잔, 〈오베르쉬르우아즈 풍경〉, 1873
- •• 카미유 피사로, 〈퐁투아즈 근처 오르막길〉, 1875

로서 자신의 신념과 일치하는 삶을 살았다. 텃밭에서 노동하는 이들을 그려 '양배추와 채소밭의 화가'라는 비아냥거림을 듣기도 했다. 미술사학자 에른스트 곰브리치는 가장 좋아하는 화가로 피사로를 꼽으며 "만약 세상이 무엇과 닮았느냐고 묻는다면 나는 단연코 피사로의 그림이라고 대답하겠다"라고 말했다. 20세기에 그의 작품에 대한 평가가 박했던 건 그의 그림이 밋밋한 일상 그대로라서, 잔잔하고 자극이 없어서인지도 모르겠다. 게다가 피사로의 너그럽고 온화한 성품은 외골수의 천재와 드라마틱한 이야기에 열광하는 추세와 너무 멀었다.

그러나 세잔의 출발점에 피사로가 있는 것은 분명하다. 1903년 피사로가 죽은 뒤, 세잔은 한 전시회에서 이렇게 자신을 소개했다. '폴 세잔, 피사로의 제자.' 세잔이 위대해진 건 자신의 위대한 스승을 늘 마음속에 담고 있었기 때문이리라.

Paul Klee

이웃사촌
예술가 친구

Wassily Kandinsky

파울 클레

"내 작품을 보여주고 싶은 동료가 많지는 않았다.
클레는 예외다. 그는 위대하고, 나는 그의 평가를 높이 산다."

바실리 칸딘스키

바실리 칸딘스키

현대 디자인의 출발점으로 추앙받는 독일의 바우하우스는 건축가 발터 그로피우스가 세운 학교로 1919년부터 1933년까지 존속했다. 그 15년 동안 바우하우스는 바이마르, 데사우, 베를린 세 도시를 거쳐 갔다. 바우하우스의 여정이 순탄치 않았음을 알려주는 행로다. 학교가 운영된 기간을 보면 짐작되는 바가 있다.

1918년 11월 독일의 항복으로 1차 세계대전이 끝났고, 1933년 1월 나치당의 총수 아돌프 히틀러가 독일 총리가 되며 2차 세계대전의 파도가 일기 시작했다. 양차 대전 사이, 독일은 지독한 전쟁의 상처 속에서 몸부림치며 이상적인 사회를 새로 만들어야 한다는 강박에 시달리고 있었다. 예술가들은 기존 체제를 송두리째 부정하는 다다이즘이라는 전위적인 실험을 했고, 바이마르 헌법이라는 전례

없이 민주적인 헌법이 이 시기에 태어났다. 그러나 전쟁과 전쟁 사이 혼돈의 시간은 나치라는 괴물도 함께 잉태했다. 나치가 집권하면서 이상을 향한 시도들은 일시에 막을 내렸다. 바우하우스의 짧은 역사에는 그런 시대상이 담겨 있다.

전설적인 예술가들을 교사로 초빙한 바우하우스

바우하우스는 단순한 학교라기보다 새로운 예술 교육을 실현하려는 운동이자 작가들의 공동체였고, 디자인을 새로운 예술과 산업으로 만든 실험이었다. 마지막 교장이었던 건축가 미스 반 데어 로에의 말처럼 "바우하우스는 하나의 이념"이었다. 그로피우스는 지금은 '전설이 된' 예술가들을 교사로 초빙했다. 오스카 슐레머, 라이오넬 파이닝어, 라슬로 모호이-너지, 그리고 추상미술의 선구자 파울 클레Paul Klee(1879~1940)와 바실리 칸딘스키Wassily Kandinsky(1866~1944)가 이 학교의 교사였다.

클레와 칸딘스키는 1911년 가을, 뮌헨에서 처음 만났다. 칸딘스키가 프란츠 마르크와 함께 결성한 청기사파 전시를 통해서였다. 칸딘스키는 러시아, 클레는 스위스 출신이고, 나이도 열세 살이나 차이가 났지만 두 예술가에게 문제될 건 없었다. 첫 만남 즈음 클레는 칸딘스키에 대해 이런 기록을 남겼다.

청기사파 연감 표지, 1912

칸딘스키는 예술가들의 새로운 공동체를 만들려고 한다. 나는 그에게 깊은 확신을 갖고 있으며, 그는 대단히 훌륭하고 명징한 정신을 가진 사람이다.

칸딘스키 역시 프란츠 마르크에게 보낸 편지에서 "그(클레)의 영혼에는 특별한 무언가가 있다"라고 썼다. 둘은 뮌헨에서 예술가들이 모여 살던 슈바빙가街에 이웃해 살며 새로운 예술가 공동체를 꿈꾸었다. 클레와 칸딘스키 모두 음악과 조형 요소의 결합에 깊은 관심을 갖고 있었다. 클레는 음악가 집안에서 태어나 줄곧 음악과 미술을 놓고 진로를 고민하며 청춘을 보냈고, 칸딘스키는 일찍

이 자신의 책《예술에 있어서 정신적인 것에 대하여》(1912)를 통해 조형 작업에서 음악의 중요성을 설파한 바 있었다. 두 사람이 오랜 기간 우정을 지속할 수 있었던 데는 음악이라는 공통분모가 영향을 미쳤을 것이다.

그러나 칸딘스키가 구상하고, 클레가 공감했던 공동체는 그로부터 10년이 지난 뒤에야 실현되었다. 그사이 전쟁이 일어났기 때문이다. 칸딘스키는 러시아로 돌아갔고, 프란츠 마르크는 전장에서 목숨을 잃었다. 청기사파는 영영 해체되었다. 1차 세계대전이 발발하지 않았다면 이들의 운명은 사뭇 달랐을 것이다. 두 사람이 다시 만난 것은 1922년 바우하우스에서였다.

먼저 바우하우스의 교사가 된 건 파울 클레였다. 1921년 러시아에서 베를린으로 돌아온 칸딘스키는 난처한 상황이었다. 도와줄 친구들은 전쟁으로 독일을 뜨거나 목숨을 잃었고, 독일에 남겨둔 자산은 우표 값도 안 될 정도로 가치가 폭락했다. 베를린에서 250킬로미터 떨어진 바이마르에서 클레의 구조 신호가 도착했다. 클레는 그로피우스에게 칸딘스키를 교사로 초빙하자고 청했다. 바우하우스에서 두 사람은 스테인드글라스와 벽화 담당 교사로 함께 일하게 되었다.

클레와 칸딘스키는 자신들의 생각을 학생들에게 논리정연하게 전달하기 위해 꼼꼼하게 수업을 준비했다. 바우하우스 교사로 일하는 동안 클레는 교육 자료로 3천 쪽 이상의 문서를 작성했다. 수업을 위해 작품도 여러 점 제작했다. 수채 물감을 이용한 그러데

이선 작업들이 그런 예다. 칸딘스키는 이 시절에 1914년부터 집필하던《점 선 면》을 완성해 출간했고, 이 책은 바우하우스 기초 조형 수업에서 그가 강의한 내용이기도 하다.

두 사람은 가장 오랜 시간 바우하우스를 지켰다. 클레는 1931년 뒤셀도르프대학으로 자리를 옮길 때까지, 칸딘스키는 학교가 문을 닫는 마지막 베를린 시기까지 바우하우스에 남았다. 클레가 바우하우스를 떠나던 해 칸딘스키는 잡지 〈바우하우스〉에 이런 글을 기고했다.

> 그의 말과 행위 그리고 그 자신의 모범을 통해 학생들의 긍정적인 면을 최대한으로 끌어냈다. (…) 작업에 쏟는 클레의 아낌없는 헌신에서 우리 모두는 무엇인가를 배울 수 있다. 그리고 분명 배웠을 것이다.

두 사람 모두 책임감 있고 존경받는 교사였으며, 예술가로서도 방대한 양의 작품을 제작했다. 바우하우스에서 회화 이론을 꾸준히 다듬고 가르친 덕분에 두 사람은 현대 추상회화의 선구자로 자리매김할 수 있었다.

클레는 1926년 칸딘스키의 개인전을 보고 "그의 발전 속도는 나를 훨씬 앞선다. 난 그의 제자가 될 수 있고, 어떤 면에서 이미 그의 제자였다"라고 밝혔지만, 칸딘스키 역시 클레에게 많은 영향을 받았다. 미술사학자 비비언 엔디콧 배넷Vivian Endicott Barnett은 "바우하우스 기간 동안 두 사람의 작품의 규모, 주제, 소재, 심지어 기법에

• 파울 클레, 〈방황하는 새〉, 1921
•• 바실리 칸딘스키, 〈미미한 흰색〉, 1928

서도 유사성이 보인다"라며 클레가 사용한 수채 물감을 분사하는 기법을 칸딘스키가 도입한 것을 사례로 들었다. 서로에게 받은 영향은 몇 년의 시차를 두고 드문드문 캔버스에 나타났다.

한 건물에서 이웃사촌으로 지내다

바이마르 시기 바우하우스는 괄목할 만한 성과를 냈음에도 불구하고 의회에서 예산을 확보하는 데 실패하고 베를린 남서쪽 데사우시로 옮겨가게 되었다. 데사우는 예술적·문화적 역사와 기반이 거의 없는 산업도시였다. 시는 파격적인 지원을 약속하며 바우하우스를 유치했다. "모든 조형 활동의 궁극적인 목표는 건축"이라고 믿었던 그로피우스는 이 도시에 바우하우스의 이상을 실현할 수 있는 건축물을 세웠다. 강의와 작업을 위한 학교 건물 외에 학생 기숙사와 교사와 그 가족들이 기거할 주택도 함께 지었다. 교사 가족을 위한 마이스터 하우스는 한 건물에 두 가구가 살도록 설계되었는데, 클레와 칸딘스키가 한 집에 입주했다. 1층엔 클레, 2층엔 칸딘스키가 살았다.

클레와 칸딘스키 가족이 살던 마이스터 하우스는 1996년 유네스코 세계문화유산에 등재되었다. 100주년을 기념해 지난 2019년 당시 모습으로 완벽하게 복원되어 공개되었다. 키 큰 가문비나무들에 둘러싸인 집의 외관은 전형적인 현대 건축물이다. 수직과 수평

클레와 칸딘스키가 사용했던 마이스터 하우스 내부

으로 이루어진 입방체로 흰색과 검은색, 회색으로 이루어진 무채색의 외관은 그로피우스의 철학에 따라 만들어졌지만, 내부는 입주자들이 취향대로 꾸몄다.

노란색으로 벽을 칠한 클레의 공간은 경쾌하다. 2층으로 오르는 계단은 짙은 코발트블루에 장밋빛 철제 손잡이가 달려 있다. 계단 위 높은 천장은 붉은색이고 노랑, 빨강, 파랑이 어우러진 이 공간은 집주인의 예사롭지 않은 감각을 느끼게 한다.

칸딘스키의 공간은 더 많은 색채가 사용되었다. 가장 특징적인 공간은 금빛으로 칠한 벽면이다. 칸딘스키가 러시아와 동방이라는 자기 예술의 출발점을 기억하기 위해 선택한 색채다. 클레와 칸딘스키의 집에 사용된 색은 무려 100여 개에 이른다고 한다. 그토록 많은 색이 서로 다투지 않고 조화를 이룬 집에서 클레와 칸딘스키라는 두 걸출한 예술가의 역량을 다시금 확인하게 된다.

이 집에서 클레와 칸딘스키 가족은 5년여를 이웃으로 살았다. 칸딘스키에 따르면, 거실은 방화벽 하나로 나뉘어 있었고 밖으로 나가지 않고도 지하실 통로를 통해서 서로의 집을 방문할 수 있었다. 칸딘스키의 아내 니나는 "집에서 두 사람은 예술에 대해서는 전혀 얘기를 하지 않았다"라고 그 시절을 회고했다. 그들은 직장에서 함께 작업하고, 학생들을 가르쳤으며, 집에 돌아와선 바이올린과 피아노를 연주하고 엘베 강가를 느긋하게 산책하며 풍요로운 시간을 보냈다.

많은 예술가들이 나치의 폭압과 전쟁을 피해 미국으로 떠났고,

바우하우스에 몸담았던 교사들도 상당수 그러했다. 오늘날 바우하우스의 흔적을 미국에서 더 많이 찾을 수 있는 까닭도 거기에 있다. 설립자인 그로피우스는 하버드대학 건축학과로, 미스 반 데어 로에는 일리노이대학 공대로 가서 활동했다. 하지만 가장 오랜 시간 교사로 일하며 우정을 쌓았던 클레와 칸딘스키는 유럽에 남았다. 데사우를 끝으로 더 이상 이웃은 아니었지만 계속 편지를 주고받았다. 칸딘스키는 1937년에 베른을 방문했다. 병마에 시달리고 있던 클레를 만나기 위해서였다. 마침 베른에서 클레의 전시회가 열리고 있었다. 칸딘스키의 마지막 여행이었다. 클레는 1940년 60세의 나이로 고향 스위스에서 세상을 떠났고, 칸딘스키는 1944년 파리에서 생을 마감했다.

두 사람은 인생에서 가장 좋았던 시기를 함께 보냈다. 그들 사이에는 고흐와 고갱 같은 극적인 드라마도, 피카소나 마티스 사이에 흐르던 라이벌 의식도 없었다. 두 사람 모두 상대를 존중하는 태도로 대했다. 칸딘스키는 "내 작품을 보여주고 싶은 동료가 많지는 않았다. 클레는 예외다. 그는 위대하고, 나는 그의 평가를 높이 산다"라고 바우하우스 시절을 회고했다. 두 차례의 세계대전을 겪으면서도 두 사람의 우정은 오래오래 이어졌다. 강물처럼 잔잔하게.

Joseph Mallord William Turner

예술가에게 친구는
한 명으로 족하지 않은가

Walter Fawkes

조지프 말러드 윌리엄 터너

"판리홀, 위대한 천재가 최선을 다했던 곳이며,
사랑과 존중을 받았던 곳"

존 러스킨

윌터 포크스

이른 나이에 이미 성공의 정점을 찍는 이들이 있다. 올림픽에서 금메달을 목에 건 10대 선수, 팬들을 몰고 다니는 아이돌 스타나 배우 혹은 천재라는 호칭이 어색하지 않은, 감춰지지 않는 재능을 소유한 이들이 그런 예가 되겠다. 영국의 화가 조지프 말러드 윌리엄 터너Joseph Mallord William Turner(1775~1851)도 그랬다. 어린 터너의 재능은 선명했다. 그는 풋풋한 열네 살 나이에 왕립아카데미 회원이 되었고, 이듬해엔 첫 작품을 전시했다.

정상을 맛본 인생의 다음 페이지에는 무엇이 기다리고 있을까? 경쟁할 상대가 없는 달리기 선수의 기록은 정체된다. 성공이란 목표를 이룬 뒤, 구름 위에서 살아가는 나날이 그저 달콤하기만 하진 않을 것이다. 지상의 평범한 삶보다 외롭고 치열한 시간이 기다

리고 있을지도 모른다.

화가의 유일한 벗이자 비서, 아버지

터너는 친구가 거의 없었다. 아버지가 그의 비서이자 사업 파트너
이며 속을 터놓고 지내는 가장 친한 친구였다. 이발소를 운영하던
터너의 아버지는 아들의 그림을 자기 업장의 벽이며 창에 붙여 세
상에 선보였다. 사겠다는 사람이 나타나면 몇 실링에 그림을 팔았
다. 터너의 그림이 전시된 최초의 갤러리는 아버지의 이발소였던
것이다. 아들이 왕립아카데미에 들어간 뒤에는 그를 위해 물감 재
료를 구해오고 캔버스를 준비하고 갤러리에서 손님을 접대하는 일
을 도맡아 했다.

아들은 자기 가족을 이루지 않았다. 기회가 없었던 것은 아니
다. 자기 집에서 일하던 가정부 한나, 그리고 말년에 살림을 차렸던
여인숙 주인 소피아 부스 등 가까이 지낸 여인들이 있었지만, 평생
결혼하지 않았다. 심지어 연상인 세라 댄비와의 사이에 두 딸 이블
린과 조지아나를 두었음에도 끝까지 자기 자식으로 인정하지 않았
다. 아내나 자식이라 말할 수 있는 관계를 맺지 않았던 것이다. 터너
는 예술을 결혼과 함께 갈 수 없는 사명으로 여겼기에 번듯하고 안
락한 삶에는 관심이 없었다. 세상이 정해준 삶의 시간표대로 가정
을 이루고 알콩달콩 살아가는 것을 목표로 하는 뭇사람들에게 터너

의 연애사는 낯설다.

이렇듯 사생활을 그늘 속에 감춰둔 고독한 삶이었지만 터너에게도 '영혼의 동반자'라 할 친구가 있었다. 요크셔의 지주이자 정치인, 사상가였던 월터 포크스Walter Fawkes(1769~1825)다. 그는 이미 이탈리아 화가 구에르치노, 네덜란드 화가 라위스달 같은 거장들의 작품과 당시 영국에서 활동했던 윌리엄 호지스 등의 작품을 소장하고 있었다. 눈이 밝은 수집가였으니 터너를 눈여겨보았을 것이다. 1806년경 포크스가 터너의 그림 〈빅토리호 후면 돛대 우현에서 본 트라팔가르 해전〉을 구매하면서 두 사람의 만남이 시작되었다.

포크스는 요크셔 지방에 1800만 평의 토지를 소유한 거부이자, 오틀리 농업협회 회원으로 급진적인 인사들과 교류하는 정치인이었다. 포크스와 터너 모두 대단한 애국주의자였고, 폭정을 혐오하는 개혁적 성향을 갖고 있었기에 통하는 부분이 많았을 것이다. 당시 지주들에게 그림은 자신의 재산을 과시하기 위한 일종의 재산 증명서였다. 드넓고 풍요로운 영지를 아름답게 그린 풍경화, 본인이 소유한 땅이나 건물을 배경으로 한 초상화는 재력을 과시하는 그림으로 된 명함이나 마찬가지였다. 포크스 역시 터너에게 저택의 이모저모를 그려달라 청하기는 했지만, 주문한 그림을 그리는 고용인으로 터너를 대하지는 않았다. 터너 역시 의뢰인의 구미에 맞출 요량으로 아부하는 그림을 그리지 않았다.

두 사람은 함께 산책하거나 사냥했고, 농업의 미래와 노예무역 폐지에 대해 논했다. 포크스의 저택 판리홀 주변을 거니는 두 사람

- 존 리처드 와일드먼, 〈판리홀에서 터너와 포크스〉, 1820~1824
- 윌리엄 터너, 〈자화상〉, 1799

의 모습은 존 리처드 와일드먼이 1820년경에 그린 그림 속에 남아 있다. 화면 왼쪽에 손가락으로 개를 가리키고 있는 이가 터너이고, 붉은색 프록코트를 입고 지팡이에 두 손을 얹고 있는 사람이 포크스다. 터너는 자화상을 거의 그리지 않아, 스물네 살 무렵에 그린 한 점뿐이다. 자화상 속 정면을 응시하는 터너의 눈빛은 차분하고 깊으며, 목에 흰 스카프를 높이 두른 한껏 유행하는 차림이다. 이 자화상에 익숙한 이들에게 포크스와 함께 있는 터너의 모습은 어리둥절하다. 그렇지만 자화상보다는 이 그림이 터너의 실제 모습에 가까웠을 것이다. 다른 화가들이 그린 터너는 대체로 코트가 땅이 끌릴 정도로 작달막한 키에 높은 모자를 쓰고 배가 불룩한 모습이니까.

판리홀을 집처럼 드나들었던 터너

터너는 1808년부터 1825년까지 판리홀을 자기 집마냥 드나들었다. 포크스는 자녀를 열한 명 두었는데, 이들과도 막역하게 지냈다. 터너를 친해지기 어렵고 고집스러운 사람으로 여기는 이들이 많았지만 포크스의 아이들에게는 우스갯소리를 하며 장난 상대가 되어주는 정다운 사람이었다.

특히 터너는 호키라고 불리던 포크스의 둘째 아들 호크워스에게 종종 작업 과정을 보여주었다. 자기 딸들과 아무 관계도 맺지 않은 것과는 대조적이다. 1810년 11월 터너는 판리홀의 발코니에서

요크셔의 변덕스러운 하늘에 폭풍이 몰려드는 모습을 바라보고 있었다. 그는 빠르게 구름을 스케치해 호크워스에게 보여주며, "2년 후에 이걸 다시 보게 될 거란다. 알프스산맥을 넘어가는 한니발이라고 부를 거야"라고 말했다. 터너의 말대로, 이날의 스케치는 〈눈폭풍: 알프스산맥을 넘어가는 한니발과 그의 군대〉라는 폭 2미터가 넘는 대형 캔버스 작품으로 완성되었다. 판리홀을 드나들며 관찰한 요크셔의 변화무쌍한 날씨가 고대 영웅들의 이야기로 거듭난 것이다.

그로부터 10여 년 뒤 호크워스는 다시 터너가 그림 그리는 모습을 보고, 이를 기록으로 남겼다. 그 덕분에 우리는 터너의 수채화 작업이 어떠했는지 짐작할 수 있다. 터너는 묽은 물감을 퍼부어 종이를 적신 뒤에 찢고 긁고 헤집는 식으로 밑작업을 했다. 그렇게 엉망으로 보이는 화면이 어느 순간 형체를 드러내는 과정은 어린아이의 눈에 마법처럼 보였을 것이다.

포크스 사후 다시는 판리홀을 찾지 않은 터너

포크스는 생전에 터너의 작품을 차곡차곡 구매한 든든한 후원자였다. 그가 모은 터너의 그림은 수채화 250점에 이르렀고, 규모가 큰 유화도 여섯 점이 있었다. 둘의 우정과 후원 관계는 1825년 11월 포크스가 사망하면서 끝난다. 포크스는 1825년 6월경부터 병색이 완

윌리엄 터너, 〈눈폭풍: 알프스산맥을 넘어가는 한니발과 그의 군대〉, 1810~1812

연했기에 가족과 가까운 지인 몇몇만 만나며 지냈다. 그해 여름 터너는 그와 열두 번이나 식사를 함께했다. 8월 27일, 터너가 네덜란드로 떠나기 전날 밤까지도. 그것이 둘의 마지막 만남이었다. 포크스의 죽음은 단순히 후원자가 사라진 것 이상이었다. 그는 절친한 친구를 잃었다.

포크스가 죽은 다음 해 봄, 터너는 〈쾰른, 보트 도착: 저녁〉을 전시했다. 이 작품은 화가가 각별한 친구이자 후원자를 애도하는

예술가에게 친구는 한 명으로 족하지 않은가

의식으로 해석할 수 있다. 새로 그린 그림은 포크스가 특별히 아꼈던 〈도르트, 도르트레히트: 로트르담에서 온 보트〉와 거의 같은 주제와 구성인 데다 크기도 비슷했다. 러스킨에 따르면 포크스는 터너가 그림을 그리는 동안 몇 시간이고 옆에서 그 모습을 지켜봤다고 한다. 터너는 그림을 그리면서 그 정다웠던, 다시는 함께할 수 없는 시간을 추억한 것이 아닐까.

터너는 포크스가 없는 판리홀을 다시는 찾지 않았다. 포크스 가족과는 이따금 런던에서 만났지만 판리홀 초대에는 응하지 않았다. 그 역시 포크스와의 우정을 기리는 터너의 방식이었으리라. 포크스의 남은 가족들에게도 이 오랜 친구는 소중했다. 그들은 터너가 죽을 때까지 25년 동안 해마다 요크셔의 특산품인 거위 파이와 꿩과 토끼 고기를 선물로 보냈다.

포크스가 죽고 4년 뒤에 이번에는 일생의 벗이었던 아버지를 떠나보냈다. 그 뒤로 터너는 세상과의 끈이 끊어진 듯 자기만의 그늘 속으로 웅크리고 들어갔다. 1820년대 판리홀을 드나들던 시절, 터너에게는 아버지가 있었고, 친구이자 후원자가 있었고, 모두가 그의 그림을 숭배했다. 하지만 그렇게 즐거웠던 시간은 옛날 일이 되어버렸다. 터너의 그림은 비평가들의 공격 대상이 되었다.

터너는 자신에게 쏟아지는 비난을 아무렇지 않게 무시하는 목석이 아니었다. 하지만 대중의 환호를 얻고자 자기를 버릴 사람도 아니었다. 그는 번잡한 인간관계가 득이 되지 않음을 일찍부터 알고 있었다. 터너에게는 많은 친구가 필요하지 않았다. 그렇지만 친

- 윌리엄 터너, 〈쾰른, 보트 도착: 저녁〉, 1826
- 윌리엄 터너, 〈도르트, 도르트레히트: 로트르담에서 온 보트〉, 1818

구를 잃었을 때 그 역시 우리 모두와 마찬가지로 상심하고 흔들렸다. 이 세계를 살아가는 사람은 누구나 친구를 얻고 잃는 일로 하나의 세계가 열리고 닫히는 경험을 한다. 위대한 화가도 다르지 않다.

Amedeo Modigliani

그의 롤모델은
미켈란젤로였다

Constantin Brancusi

아메데오 모딜리아니

"나는 화가였지만 지금은 조각가라고 생각하고 있네."

아메데오 모딜리아니

콘스탄틴 브란쿠시

화가 아메데오 모딜리아니Amedeo Modigliani(1884~1920)의 운명은 빈센트 반 고흐에 비할 만하다. 생과 사를 기점으로 그들은 극적인 반전을 이뤘다. 살아 있을 때는 인정받지 못했으니 외롭고 가난했고, 병과 술과 마약으로 피폐했다. 마치 천재 화가와 행복은 공존할 수 없다는 듯. 그런데 고흐의 경우 '천재와 광기'라는 신화 뒤에 가려져 있던 생애와 작품 세계에 관한 연구가 활발하게 이뤄지고 있지만, 모딜리아니는 여전히 '소설 같은' 인생이 작품에 앞선다. 고흐에겐 없던 사랑이 있었기 때문일까? 모딜리아니의 장례식을 치르고 나서 둘째를 임신 중이던 아내 잔느는 건물 아래로 몸을 던져 자살했다. 세상은 이 비극적인 사랑과 그가 그린 여인의 초상들을 한데 묶어 모딜리아니를 기억하고 있다.

그의 롤모델은 미켈란젤로였다

아메데오 모딜리아니, 〈화가의 아내〉, 1918

아몬드 모양의 옥빛 눈을 가진 모딜리아니의 여인들은 이제 모나리자만큼 유명하고, 세상에서 가장 비싼 그림이 되었지만 그것으로 충분할까? 그가 불운했던 짧은 생에 이루고자 했으나 이룰 수 없었던 것들은 무엇인지 생각해본다. 그 속에 모딜리아니를 더 깊이 이해할 수 있는 힌트가 숨어 있을 것이다.

이탈리아에서 온 수줍은 청년

1906년 1월, 모딜리아니가 파리에 도착했다. 이탈리아 남부 리보르노 출신인 그는 베네치아와 피렌체를 거쳐 파리로 왔다. 스물두 살의 모딜리아니는 잘 차려입은 곱상한 외모에 수줍음을 타는 청년이었다. 담배는 일절 하지 않았고 술은 와인 한두 잔이 고작이었다.

당시 파리 몽파르나스는 유럽, 아니 세계 각지에서 몰려든 예술가들을 빨아들이는 거대한 자석이었다. 헝가리, 스페인, 영국, 미국, 멀리 칠레와 일본에서 온 예술가들이 거대한 공동체를 이루고 있었다. 이들은 야외에 테이블과 의자를 내놓은 카페를 드나들며 자연스럽게 교류했다. 카페 드 라 로통드, 카페 르 돔, 라 클로즈리 데 릴라 등이 국경 없는 예술가들의 회합 장소였다.

파리에서 모딜리아니가 이루려는 꿈은 무엇이었을까? 모딜리아니의 딸 잔은《모딜리아니: 남자 그리고 신화》라는 책을 통해 아버지의 삶에서 가십과 전설을 걷어내고 진실만 추려내려 애썼다.

그의 롤모델은 미켈란젤로였다

그의 기록에 따르면 모딜리아니는 파리로 가기 전 베네치아와 피렌체에서 이미 진지하게 조각에 대해 고민했으며 1902년 무렵엔 미켈란젤로가 대리석을 구했던 카라라 채석장 근처의 피에트라산타에서 조각 작업을 했다. 모딜리아니가 파리에 도착한 첫해, 어머니는 '조각가에게'라고 적어 엽서를 보냈다. 모딜리아니는 처음부터 화가가 아니라 조각가를 꿈꿨던 걸까? 아무튼 파리에서 그는 빼어난 드로잉 실력으로 먼저 주목을 받았다. 카페에서 자리 하나를 차지하고 앉아 그리기 시작하면 주위에 구경꾼들이 몰려들었다.

몽파르나스에서 한 해를 보내며 모딜리아니는 많이 달라졌다. 술과 마약 혹은 그 모두에 취해 있는 날이 많아졌다. 그림을 식대나 술값 대신 주거나 헐값에 팔았다. 그에게는 삶을 꾸려가는 계산과 요령이 부족했다.

조각가 브란쿠시와의 만남

다행히 모딜리아니 곁에는 늘 그를 도우려는 이들이 있었다. 의사 폴 알렉상드르는 모딜리아니의 첫 후원자로 1차 세계대전 이전까지 작품 활동을 할 수 있도록 도왔다. 부자는 아니었지만 예술 애호가였던 알렉상드르는 버려져 있던 건물을 예술가들을 위한 공간으로 만들었다. 델타라고 불린 이곳은 몽파르나스 안에 또 하나의 작은 피난처가 되었다.

폴 알렉상드르는 모딜리아니에게 조각가 콘스탄틴 브란쿠시 Constantin Brancusi(1876~1957)를 소개했다. 조각에 관심이 있다는 모딜리아니의 얘기를 잊지 않고 있었던 것이다. 모딜리아니보다 열 살 많은 브란쿠시는 고향인 루마니아 시골 마을 호비츠를 떠나 부다페스트, 뮌헨, 취리히, 바젤 등의 도시를 거쳐 1904년 파리에 도착한 터였다. 브란쿠시는 유럽을 유랑하기 전부터 조각의 여러 표현 기법에 능숙한 상태였다. 그의 작품을 본 로댕이 같이 일할 것을 제안해 1906년에 그의 조수가 되었지만 한 달여 만에 그만두었다. 그 이유에 대해 그는 이렇게 말했다.

고목 밑에서는 새싹이 자라지 못한다.

브란쿠시에게는 더 큰 야심이 있었다.

파블로 피카소, 기욤 아폴리네르와 절친했던 시인이자 소설가 앙드레 살몽은 '갖은 불행을 겪으면서도 타고난 고귀함을 잃지 않은 예술가 아메데오 모딜리아니의 생애'를 기록으로 남겼다. 그는 자신의 책《모딜리아니, 열정의 보엠》에서 모딜리아니와 브란쿠시가 나눈 대화를 기록했다.

"자네는 화가인가, 조각가인가? 그것을 알지 않으면 안 돼. 내 말의 의미는 자네 자신이 그것을 알지 않으면 안 된다는 뜻이라네."
"나는 화가였지만 지금은 조각가라고 생각하고 있네."

그의 롤모델은 미켈란젤로였다

브란쿠시는 모딜리아니에게 조금 더 욕심을 내 조각가의 길로 오라고 청했고, 모딜리아니는 그림에서 거의 손을 떼다시피 했다. 그 시절 모딜리아니의 정체성은 화가가 아니라 조각가였다. 그렇게 조각에 매진한 몇 년 동안 25점가량의 얼굴 조각상을 제작했다. 단기간에 그렇게 많은 작품을 제작한 것을 보면 일시적인 충동만은 아니었을 것이다. 그는 조각가가 될 준비가 되어 있었다.

다시 앙드레 살몽의 기록을 읽어보자.

"머리만 필요해! 눈이 없고 비극적인, 그리고 어떤 나체상보다도 관능적인 그런 두상을 조각할 거야."

모딜리아니의 그림에서 보이는 부드럽게 휘어진 선, 길게 뻗은 코와 아몬드형 눈은 돌 조각에도 각인되어 있다. 아니, 돌에 조각하면서 모딜리아니의 선은 더 확실하게 자기 색깔을 갖게 되었다. 모딜리아니는 조각은 이래야 한다는 확고한 생각이 있었다. 그의 회화는 20세기 초 파리 미술계에 넘실거리던 전위적인 동향들과 거리가 있다. 그의 그림은 더 전통적이고, 피카소나 마티스 같은 야심이 느껴지지 않는다. 그렇지만 조각은 달랐다. 당시 가장 주목받는 조각가는 로댕이었는데, 모딜리아니는 로댕의 조각에 대해 "점토만 가지고 만지작거린다"라고 비평했다. 그는 로댕처럼 점토를 쌓아 형을 만들고 주물을 뜨는 대신 정으로 돌을 쪼아가며 조각했다. 그가 추구하는 조각의 롤모델은 로댕이 아니라 미켈란젤로였던 것이

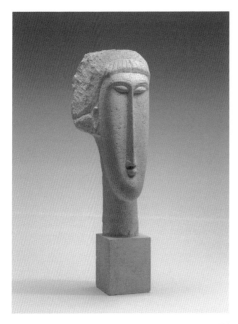

아메데오 모딜리아니, 〈여인의 두
상〉, 1912

다. 채석장에서 몇 달이나 돌을 고르며 그 안에 잠들어 있던 형태가
스스로 드러나길 원했던 미켈란젤로처럼, 모딜리아니도 돌을 직접
쪼아 그 속에서 형상을 꺼냈다.

모딜리아니 그림 속에 브란쿠시 조각이 있다

모딜리아니의 조각에 브란쿠시가 미친 영향은 어느 정도일까? 그
는 모딜리아니의 조각 선생이었을까? 폴 알렉상드르는 두 사람이

스승과 제자 사이보다는 서로 도움을 주고받는 예술가 동료였다고 회고한다. 브란쿠시의 대표작은 현재 루마니아 트르구지우 들판에 설치되어 있는 〈끝없는 기둥〉이다. 황금빛으로 빛나는 입방체가 물결치며 하늘로 솟아오르는 듯한 29미터 높이의 추상 조각이다. 브란쿠시가 이 작품의 원형이 되는 목조각을 선보인 건 1918년이다. 그런데 이 모티프가 한참 전인 1911년경 모딜리아니의 그림에 등장한다. 모딜리아니와 브란쿠시 사이에 다리를 놓았던 폴 알렉상드르의 초상화에서다. 모딜리아니는 여러 차례에 걸쳐 폴 알렉상드르의 초상화를 그렸는데, 그중 한 점에서 끝없는 기둥의 모티프가 선명하게 보인다.

이 목조각은 알렉상드르의 수집품 중 하나였을지 모른다. 당시 피카소도 마티스도 아프리카, 오세아니아 등지의 조각에 매혹되어 있었다. 원시 조각은 파리에 모여든 전 세계 예술가들의 공통된 관심사였다. 모두가 강건하고 군더더기 없는 선으로 이루어진 그 조각들에서 20세기에 걸맞은 예술의 형태를 찾고 있었다. 모딜리아니와 브란쿠시도 마찬가지였을 것이다.

두 사람이 가까이 지내던 때, 몽파르나스의 카페와 술집들은 국경을 넘어 모여든 예술가들로 가득했다. 이들에게는 예술이 공기요 밥이었다. 서로 견제하고 경쟁하면서도 무한한 힘과 의지가 되는 불가사의한 공동체가 거기 있었다. 오늘날 현대 추상 조각의 선구자로 인정받는 브란쿠시지만 모딜리아니와 처음 만났던 때에는 아직 자신만의 표현을 확립하지 못한 상태였다. 브란쿠시 작품에서

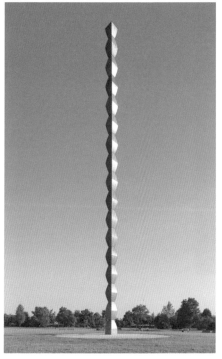
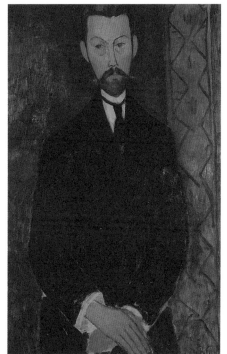

• 콘스탄틴 브란쿠시, 〈끝없는 기둥〉, 1937
•• 아메데오 모딜리아니, 〈폴 알렉상드르의 초상〉, 1912

아메데오 모딜리아니, 〈브란쿠시의 초상〉, 1909, 〈첼리스트〉 뒷면

혁신적인 전환이 일어난 것은 1909년 무렵, 마침 모딜리아니와 교류하던 때다. 조각가와 화가의 만남은 둘 다에게 강한 자극이 되었음이 틀림없다.

모딜리아니가 브란쿠시와 가깝게 지냈던 시기인 1909년부터 1914년까지, 그는 정열적으로 조각 작업에 매달렸다. 그런데 마치 신기루처럼 1914년 이후로 모딜리아니는 더 이상 조각을 하지 않는다. 그가 앓았던 폐결핵이 돌을 쪼아낼 때 생기는 분진 때문에 더 악화되어 조각에서 손을 놓을 수밖에 없었을까?

조각이 끝났고 브란쿠시도 모딜리아니의 인생에서 사라져갔다. 모딜리아니가 그린 브란쿠시의 초상화가 그들의 관계를 상징한

다. 화가는 조각가의 초상화 뒷면에 다른 그림을 그렸다. 1909년 작 〈첼리스트〉다. 가난한 날들이었으므로 화가들이 캔버스를 재활용하는 일은 흔했다. 그렇게 브란쿠시의 초상화는 그림 뒷면, 캔버스 나무 틀 밑에 갇히게 되었다. 모딜리아니와 브란쿠시가 함께 돌을 앞에 두고 씨름했던 뜨거운 날들의 기억도 시간 속에 묻혀버렸다.

Édouard Manet

불운한 그림을 후원했던
시대의 문인들

Great Literary Friends

에두아르 마네

"현대적인 회화가 태어났다고 말할 때, 그 현대적인 회화는
다른 누구도 아닌 바로 마네로부터 시작되었다."

조르주 바타유

문인 친구들

생전에 성공하지 못한 화가는 많지만 에두아르 마네Édouard Manet(1832~1883)처럼 극단적인 조롱과 열광을 모두 겪은 이는 드물다. 마네를 향해 돌을 던졌던 무수한 이들의 이름은 잊혔지만 그를 옹호한 문인들의 이름은 여전히 빛나고 있다. 보들레르, 졸라, 말라르메가 그들이다. 화가는 우정의 증표로 친구들을 화폭에 담는다. 마네 역시 그들을 그림으로 남겼다.

1860년대 30대의 마네는 작품을 발표할 때마다 혹평에 시달렸다. 야심차게 살롱전에 출품한 〈풀밭 위의 점심 식사〉는 낙선했다. 잘 차려입은 정장 차림의 남성 둘과 둘러앉은 누드의 여성은 외설 논쟁을 일으켰고, 심사평은 참혹했다.

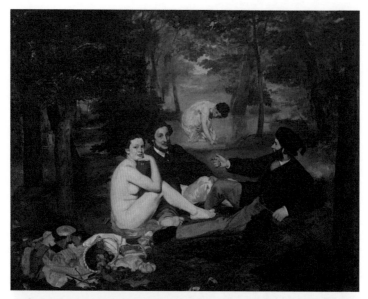

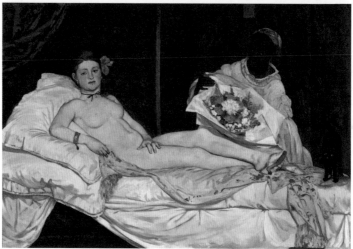

- 에두아르 마네, 〈풀밭 위의 점심 식사〉, 1863
- 에두아르 마네, 〈올랭피아〉, 1863

만장일치로 탈락될 만한 자질들을 갖췄다. (…) 마네 씨에게는 영원히 무르익지 않을 푸르뎅뎅한 과일 같은 떫은맛이 있다.

그러나 이어서 발표한 〈올랭피아〉에 비하면 이런 평은 간지러운 수준이다. 〈올랭피아〉에는 폭탄이 쏟아졌다. '암컷 고릴라' 같은 여자를 그린 그림이며, '폭동을 불러일으킬' 만하다는 둥 '무슨 수를 써서라도 주목받고 싶어 하는 의지 말고는 아무것도 없다'라는 둥 하며 쏘아댔다. 마네가 대범하고 적극적인 사람이었다면 유명세 탓이라고 웃어 넘겼겠지만 그는 반항적이면서도 소심했다.

나를 향한 공격이 내 삶의 원동력을 무너뜨렸다.

그는 세간의 평을 '쿨하게' 무시하지 못했고, 자기를 지지해줄 평을 고대했다.

마네가 응원군으로 기대했던 사람은 시인 보들레르Charles Pierre Baudelaire(1821~1867)다. 보들레르는 스페인풍으로 그린 마네의 초기작들을 좋아했다. 마네는 우호적인 평을 해준 이들에게 늘 그림을 그려주었는데, 보들레르에게도 마찬가지였다. 보들레르가 '검은 비너스'라고 부르던 그의 애인 잔 뒤발의 초상화를 그렸고, 〈튈르리 정원의 음악회〉에는 전경의 두 여인 뒤 군중 속에 보들레르의 모습을 그려 넣었다. 형편이 좋았던 마네는 보들레르에게 경제적 도움을 주기도 했다. 보들레르가 사망했을 때 그는 마네에게 500프랑의 빚

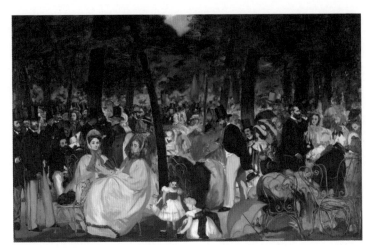

에두아르 마네, 〈튈르리 정원의 음악회〉, 1862

을 지고 있었다. 마네와 보들레르는 매일 만나는 막역한 사이였다. 혹평 때문에 괴로운 심정을 토로한 마네에게 보들레르는 샤토브리앙, 들라크루아, 바그너 같은 거장들 역시 똑같이 혹평을 받았다며 오히려 마네의 나약함을 질책했다.

시간이 더 있었다면 보들레르가 마네에게 힘이 되었을까? 시인은 건강이 악화되어 휴양 차 1864년 브뤼셀로 떠났고, 1866년에 돌아왔을 때는 거동이 힘든 상태였다. 보들레르는 채 1년을 넘기지 못하고 세상을 떴다.

에밀 졸라가 자기 초상화를 싫어한 이유

마네에게 천군만마와 같은 지지자가 등장했다. 엑상프로방스 출신의 작가로 세잔의 어린 시절 친구이기도 했던 에밀 졸라Emile Zola(1840~1902)였다. 에밀 졸라는 〈회화의 새로운 방법—에두아르 마네 선생〉(1867)이라는 23쪽짜리 글에서 "나는 감히 〈올랭피아〉를 걸작이라고 말하며, 이 말에 책임을 질 것이다. 〈올랭피아〉는 화가 자신의 피와 살이다"라고 극찬했다. 마네는 다수에 맞서 자신을 옹호해준 졸라가 고마웠다. 〈에밀 졸라의 초상〉은 그 고마움의 표현이었다. 게다가 이 그림은 1868년 살롱전에서 당선되었으니 마네에겐 더욱 의미가 남달랐을 것이다.

그림 속 에밀 졸라는 책상 앞에 앉아 있는데, 관람객에게 책상 위에 있는 것들을 보여주려는 듯 몸을 바깥쪽으로 향하고 있다. 졸라가 펼쳐 들고 있는 건 화가들에 관한 책이고, 깃털 펜 뒤에 놓인 책은 마네에 대한 논문이다. 벽에 걸린 액자에는 일본 스모 선수, 마네의 〈올랭피아〉, 벨라스케스의 〈바쿠스의 승리〉 습작이 붙어 있다. 에밀 졸라의 초상화이지만 어째서인지 마네와 관련된 물건들뿐이다. 어찌 보면 마네를 이해하기 위한 소품 중 하나로 에밀 졸라가 배치된 것처럼 보인다.

그래서일까? 에밀 졸라는 이 초상화를 탐탁지 않게 여겼다. 그리고 졸라가 마네의 옹호자 역할을 하던 시절은 머지않아 끝나게 된다. 졸라는 마네를 "남의 평가를 지나치게 의식하는 화가", "불완

전하고 균형이 깨진 그림"을 그리는 화가로 평가하게 된다.

마네는 질질 끄는 말투로 파리의 부랑아 흉내를 내기도 했지만 대도시 파리에 어울리는 사교적인 사람이었다. 그는 늘 수염을 말끔하게 다듬고, 몸에 딱 맞게 맞춘 옷을 입고 세련되게 말했으며 사람들에게 친절했다. 마네는 부유하고 사회적으로 영향력 있는 집안 출신으로 아버지는 법무부 관리, 어머니는 스웨덴 외교관 집안의 딸이었다. 1860년에 그린 부모님의 초상화에서 아버지의 옷깃에 달린 붉은 장식은 레지옹 도뇌르 훈장을 의미한다. 마네는 세상을 깜짝 놀라게 하는 혁신적인 그림을 그리면서도 기존 제도인 살롱전에서 인정받기를 원했고, 아버지처럼 훈장을 받고 싶어 했다(마네는 1881년 레지옹 도뇌르 훈장을 받는다. 어린 시절 친구 앙토냉 프루스트가 예술부 장관이었을 때의 일이다).

자신에게 쏟아진 조롱과 비난 때문에 망가졌다고 한탄한 마네였지만, 그는 누구보다 사랑받은 화가였다. 〈바티뇰의 작업실〉에서 마네는 르누아르, 프레데리크 바지유, 모네 등 혁신적인 회화를 추구했던 화가들, 자카리 아스트루크, 에밀 졸라와 같이 우호적인 평론가들에 둘러싸여 있었다. 세상은 이들을 바티뇰 그룹 혹은 마네파라 불렀고, 마네는 이 그룹의 실질적인 리더였다. 마네는 단 한번도 인상파 화가들의 전시회에 참가하지 않았지만 그들의 구심점 역할을 했다. 드가는 한때 마네와 사이가 틀어졌는데, 얼마 지나지 않아 화해하면서 "누가 마네와 나쁜 사이로 지낼 수 있겠는가?"라는 말을 남겼다. 그는 매력적이었고, 모두가 그를 좋아했다.

마네의 그림에서 만난 시와 소설

마네에겐 말년을 함께한 또 다른 시인이 있었다. 상징주의 시인 스테판 말라르메Stéphane Mallarmé(1842~1898)다. 1873년경에 만난 두 사람은 1883년 마네가 사망할 때까지 10여 년간 진한 우정을 이어갔다. 말라르메는 마네의 임종을 지켜본 몇 안 되는 사람 중 하나였다. 1875년 말라르메는 에드거 앨런 포의 소설《까마귀》를 번역했는데, 마네는 이 책의 삽화를 맡았고. 이듬해인 1876년에는 말라르메의 시집《목신의 오후》를 위해 동판화를 제작했다. 같은 해 말라르메의 초상화를 그리기도 했다. 이전에 그린 에밀 졸라의 초상화와는 확연히 다르다. 허리를 꼿꼿하게 세우고 앉아 있는 에밀 졸라의 그림 같은 어색한 긴장감이 없다. 시인은 화가를 의식하지 않고 나른하게 생각에 잠겨 있다. 게다가 그림 속에는 마네의 흔적이 전혀 없다. 단순하고 밋밋한 배경은 오로지 말라르메에게 집중하도록 만든다. 프랑스의 철학자 조르주 바타유는 "예술사와 문학사에 있어 이 작품은 유달리 특별하다. 이 작품은 위대한 두 정신 사이의 우정을 환히 비추고 있다"라고 평했다.

마네는 자신을 인정해주지 않는 세상에 서운해했지만 결코 외롭지 않았다. 보들레르, 졸라, 말라르메… 시대를 대표하는 위대한 문인들이 그와 함께했다. 시인, 소설가와의 사적인 친분은 그림을 통해 세상에 뿌려졌다. 시인 폴 발레리는 보들레르의 시와 마네 그림 사이의 관계를 짚어냈다.《악의 꽃》을 몇 장 넘겨보기만 해도 마

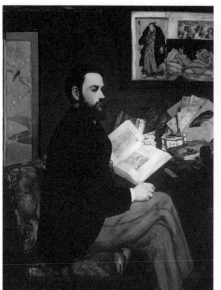

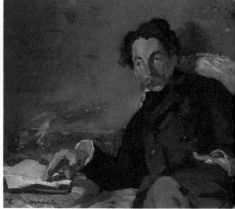

• 에두아르 마네, 〈에밀 졸라의 초상〉, 1868
•• 에두아르 마네, 〈스테판 말라르메의 초상〉, 1876

앙리 팡탱 라투르, 〈바티뇰의 작업실〉, 1870

에두아르 마네, 〈나나〉, 1877

네 작품에서 나타나는 다양한 모티프들을 찾을 수 있다고 말이다.

마네는 보들레르의 주문대로 자신이 살아가는 시대를 있는 그대로 그려냈다. 그 점은 에밀 졸라도 마찬가지였다. 마네는 1877년 배우이자 파리 화류계의 유명 인사였던 앙리에트 오제를 모델로 그리던 중 졸라의 《목로주점》을 읽고, 그림의 제목을 소설 속 등장인물의 이름인 〈나나〉로 정했다. 에밀 졸라는 그림에 화답하듯 3년 뒤에 《나나》를 발표한다. 소설 속 한 구절은 마네의 그림을 그대로 묘사한 듯하다.

속옷을 겨우 걸친 그녀는 아침 내내 서랍장 위에 있는 조그만 거울 앞에

붙박이인 듯 서 있다.

소설은 그림으로, 다시 그림은 소설로, 끝말잇기 하듯 연결되었다. 보들레르와 졸라, 말라르메는 마네의 그림에서 서로 다른 점에 감탄했지만 그들 모두 같은 시대의 공기를 호흡하고 있었다.

1883년 마네가 죽은 뒤, 친구들은 만장일치로 〈올랭피아〉를 루브르에 보낼 작품으로 뽑았다. 그림은 뤽상부르박물관과 루브르박물관을 거쳐 현재 오르세미술관에 전시되어 있다. 에밀 졸라는 미래를 예견하듯 이렇게 썼다.

우리 아버지들은 쿠르베를 비웃었지만, 지금 우리는 그 앞에서 황홀경에 빠져든다. 우리는 지금 마네 선생을 비웃지만 우리 아들들은 그의 화폭 앞에서 황홀경을 체험할 것이다.

3부

기묘한 인연은
어떻게 명화를 꽃피웠나

Johannes Vermeer

그들의 만남이
소설과 같았다면

Anton van Leeuwenhoek

요하네스 페르메이르

"그의 눈은 황금으로 가득 찬 방만큼이나 가치가 있지."

트레이시 슈발리에,《진주 귀고리 소녀》

안톤 판 레이우엔훅

페이스북은 하루도 쉬지 않고 '알 수도 있는 사람'을 소개한다. 같이 아는 친구가 94명입니다. 같은 학교를 나온 사람이 있네요. 당신이 공유한 글을 이 사람도 공유했습니다! "혹시 아는 사람 아닌가요?" 라고 넌지시 프로필 사진을 밀어 넣는다. '이 사람을 모를 리가 없을 텐데'라는 의뭉스러움이 느껴진다.

　네덜란드의 작은 도시 델프트가 낳은 역사상 가장 유명한 두 인물, 〈진주 귀고리를 한 소녀〉를 그린 화가 요하네스 페르메이르Johannes Vermeer(1632~1675)와 현미경으로 미생물을 발견한 과학자 안톤 판 레이우엔훅Anton van Leeuwenhoek(1632~1723)을 두고 역사학자들은 페이스북의 '알 수도 있는 사람' 같은 연구를 이어왔다. 정황은 넘친다. 두 사람은 1632년 11월 일주일 간격으로 같은 교회에서 세례를

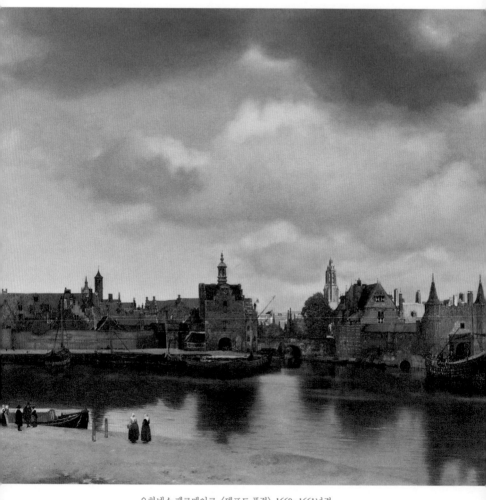

요하네스 페르메이르, 〈델프트 풍경〉, 1660~1661년경

받았다. 레이우엔훅은 포목상을 하며 리넨을 팔았고, 페르메이르는 리넨 캔버스에 그림을 그렸다. 두 사람 모두 집에서 직장까지 걸어서 5분 거리였다. 인구 2만 명의 도시에서 축구장 크기 광장 주변에 한평생 살았으니 오며 가며 얼굴 마주칠 일은 있었음직하다. 하지만 이들은 서로 알고 지냈다는 증거를 아무것도 남기지 않았다.

델프트에서 평생을 보낸 두 사람

두 사람은 공문서 상에서 두 번 조우한다. 태어날 때와 죽었을 때. 하나는 앞서 말한 두 사람의 세례 기록이고, 다른 하나는 화가 페르메이르의 사망과 관련해서다. 1676년, 그러니까 화가가 죽은 지 1년 뒤에 시는 유가족의 빚을 처리할 관재사로 레이우엔훅을 임명한다. 혹자는 레이우엔훅이 고인이나 그 가족과의 친분 때문에 그 역할을 맡았다고 추정하지만 그럴 개연성은 낮다. 그는 시 공무원으로 일하면서 이미 몇 차례 파산 관재 업무를 담당했던 터였다. 게다가 그가 페르메이르의 유산을 경매에 부쳐 처리하면서 특별히 유가족을 배려한 바도 없었다. 삶과 죽음의 순간에 이들이 그토록 가깝게 스친 것은 믿기 힘든 우연인지도 모른다.

 이들이 공통으로 아는 사람은 많았을 것이다. 페르메이르는 1653년 성 누가 길드에 가입했다. 성 누가는 화가들의 수호성인이므로 화가들의 조합으로 알려져 있지만, 실제 포괄하는 범위는 더

넓었다. 이 길드에는 태피스트리 제조업자, 도서 판매자는 물론 유리 제조업자와 판매업자도 포함되어 있었다. 포목상을 하면서 렌즈 가공에 몰두했던 레이우엔훅이니 성 누가 길드 조합원들과 두루 알고 지내지 않았을까. 페르메이르는 1661년 성 누가 길드 의장으로 선출되어, 시 양로원을 길드 건물(현재 델프트시 광장 북쪽에 있는 페르메이르 센터)로 증축하는 일을 추진한다. 그런데 공교롭게도 이 무렵(1660년) 레이우엔훅도 포목상을 그만두고 시 공무원으로 일하기 시작했다. 그는 하급 공무원으로 시의 회의장 관리 같은 공무를 맡았다. 건물 증축 문제로 자주 시청사를 드나들었을 페르메이르와 레이우엔훅은 몇 번을 서로 지나쳤을까?

페르메이르 그림의 모델은 누구인가?

페르메이르는 공문서에 남아 있는 조각 같은 몇 개의 기록을 제외하고 자신의 생애에 대해 아무런 기록을 남기지 않았다. 당시 화가들은 수습 기간 동안 일지를 꼼꼼하게 기록했다는데 그의 경우는 남아 있지 않다. 누구에게 배웠는지, 무엇을 배웠는지도 알 수 없다. 그가 우리에게 남긴 것은 오로지 그림뿐이다. 그런데 페르메이르의 그림 두 점, 〈천문학자〉와 〈지리학자〉 때문에 둘 사이가 더 궁금해진다.

두 그림 속 인물은 서로 닮았다. 필시 모델은 한 사람이었을 것

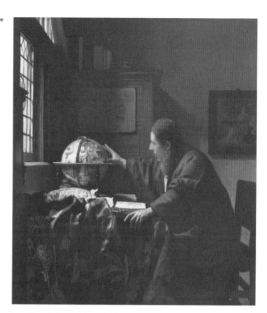

- 요하네스 페르메이르,
 〈천문학자〉, 1668년경
- •• 요하네스 페르메이르,
 〈지리학자〉, 1669

이다. 이 작품들을 위해 포즈를 취한 모델은 레이우엔훅일까? 때마침, 1669년에 레이우엔훅은 측량사 자격시험을 통과했다. 화가는 레이우엔훅이《천문 지리 교본》같은 책을 늘어놓고 공부하는 장면에서 영감을 받은 것이 아닐까?

그림 속 인물과 모델의 실물이 닮았는지 비교해볼 자료로 얀 페르콜리에Jan Verkolje가 1680년에 그린 레이우엔훅의 초상화가 있다. 페르메이르가 그린 것은 서른여섯 살 때이고, 페르콜리에가 그린 것은 10년이 훌쩍 지난 뒤니 직접 비교는 어렵다. 곱슬곱슬한 긴 머리카락과 두툼하게 짠 실내용 가운을 걸친 그림 속 지리학자와 레이우엔훅의 모습은 닮은 듯 안 닮은 듯 몇 번이나 번갈아 바라봐도 답을 알려주지 않는다.

페르메이르의 베일에 가려진 생애와 작품은 뭇사람들의 호기심을 자극한다. 트레이시 슈발리에의 소설《진주 귀고리 소녀》는 그 상상의 결과물이다. 소설 속엔 레이우엔훅이 등장한다. 그는 그림의 모델이 된 하녀에게 이렇게 경고한다.

"그의 눈은 황금으로 가득 찬 방만큼이나 가치가 있지. 그러나 가끔은 그도 자기가 그랬으면 하는 세계만 보곤 해. 실제로 세상은 그렇지 않은데 말이야. (…) 그는 오직 자기 자신과 자기 작품만을 생각하지."

소설처럼 그의 삶에도 레이우엔훅이 함께했을까?

화가와 과학자의 교집합은 렌즈

페르메이르와 레이우엔훅의 가장 확실한 공통점은 렌즈다. 미술사학자들은 페르메이르의 사진 혹은 영화와 같은 세밀한 표현의 비밀이 광학기계 사용에 있다고 본다. 페르메이르가 그린 그림은 그의 생애처럼 그림 밑면에 아무런 정보를 담고 있지 않다. 엑스레이 촬영을 하면 대부분의 그림은 스케치나 고친 흔적 등 여러 층을 담고 있기 마련인데 그의 그림은 깨끗하다. 그토록 정교한 그림을 스케치도 없이 빈 캔버스에 한 번에 그리는 일이 가능할까? 때문에 카메라 옵스큐라를 이용해서 대상을 투사해 본뜨듯이 그대로 그렸다는 추정이 나온다. 그의 그림에는 카펫이나 커튼, 직물 등이 이루 말할 수 없이 섬세하게 표현되어 있는데, 동시에 성능이 낮은 카메라로 찍은 사진에서 곧잘 보이는 망점이 살짝 뭉개진 부분도 있다. 인간의 눈이 아니라 기계가 찍은 것에 더 가까운 이미지다.

17세기 네덜란드에는 페르메이르 외에도 광학기계를 사용한 화가들이 꽤 있었다. 〈황금방울새〉로 유명한 카렐 파브리티우스 등이 대표적으로, 화가들은 렌즈라는 기구를 통해 세상을 새롭게 보는 일에 매혹되어 있었다.

포목상을 하던 레이우엔훅도 렌즈의 매력에 사로잡힌 이 중 하나였다. 직업상 직물을 면밀히 관찰할 일이 많았으므로 자연스럽게 렌즈에 관심을 갖게 되었을 것이다. 그는 직접 렌즈를 갈고, 구리나 은 혹은 금으로 만든 작은 틀에 끼워 현미경을 만들었다. 혼자 힘으

요하네스 페르메이르, 〈진주 귀고리를 한 소녀〉, 1665년경

로 3밀리미터가 안 되는, 얇고 완벽한 대칭을 이루는 렌즈를 만들었고 그것으로 식물의 씨, 파리의 머리, 벌의 침과 이의 다리를 관찰하고 또 관찰했다. 그리고 마침내 육안으로 보이지 않는 미생물을 보기에 이르렀다. 이 아마추어 현미경 제작자의 성과가 세상의 인정을 받는 것은 1676년 그의 관찰 결과가 영국왕립협회에 전해진 이후의 일이다. 페르메이르는 이미 세상을 떠난 뒤였다. 레이우엔훅은 1723년 91세를 일기로 사망할 때까지 영국왕립협회와 50여 년간 서신을 왕래하며 자신의 성과를 세상에 알렸다. 페르메이르도 아흔 살까지 장수했다면, 둘의 사이를 확인할 수 있는 기록을 남겼을지도 모른다는 부질없는 상상을 해본다.

저서 《보는 사람의 눈 Eye of the Beholder》에서 로라 J. 스나이더 Laura J. Snyder는 두 사람 사이의 공통점은 렌즈의 사용뿐 아니라 사용 방식에도 있다고 주장한다. 집요할 만치 치밀한 관찰, 반복적으로 실험하는 태도가 같았다는 것이다. 페르메이르는 늘 생활하는 실내 공간을 반복적으로 그리면서 지나치기 쉬운 일상의 한순간에 의미를 부여했고, 레이우엔훅은 자연계의 미세한 조각들을 끊임없이 관찰해 결국 눈에 보이지 않는 세계를 발견했다.

델프트에서 같은 해 태어난 두 사람, 똑같이 광학기구를 이용해 작업한 미술과 과학의 거장이 친구였다면, 과학자는 그림의 모델이 되거나 카메라 옵스큐라에 쓸 렌즈를 깎아주고, 화가는 과학자가 현미경으로 본 작은 물질들을 그릴 수 있도록 도와줬다면 어땠을까? 그것은 역사에서 상상할 수 있는 가장 낭만적인 판타지다.

그래서 그들은 아무런 증거를 남겨두지 않았지만, 후대는 요하네스 페르메이르의 이름 옆에 안톤 판 레이우엔훅의 이름을 나란히 둔다. 델프트의 어느 박공지붕 아래에서 그들이 친구였다고 말해주는 결정적 증거가 발견되기를 바라면서.

Gustav Klimt

화가는 빈의 살롱에서
생물학 수업을 듣는다

Berta & Emil Zuckerkandl

구스타프 클림트

"내가 여러분께 자연 속에 있는 예술 형태를 보여주려고 합니다. (…)
표피 한 조각, 피 한 방울, 약간의 뇌 물질만으로
여러분은 환상의 나라로 가게 될 겁니다."

에밀 추커칸들

베르타 & 에밀 추커칸들

우디 앨런의 영화 〈미드나잇 인 파리〉의 주인공은 한밤중에 산책을 하다가 느닷없이 시간을 초월해 1920년대 파리의 살롱에 가게 된다. 소설가 지망생 길에게 그곳은 환상 그 자체였다. 전설로만 알고 있던 예술가들과 스스럼없이 어울리게 되는데, 그 면면이 파블로 피카소, 살바도르 달리, 스콧 피츠제럴드, 어니스트 헤밍웨이 등이니 말이다.

만일 시간여행을 떠나 1900년 빈의 어느 커피하우스로 초대된다면 우리 역시 놀라운 광경을 목격하게 될 것이다. 신문을 보거나 차를 마시는 손님들, 전날 밤 오페라극장의 레퍼토리에 대해 목소리 높여 비평하는 이들 사이에 정신분석학의 창시자인 지그문트 프로이트, 철학자 루트비히 비트겐슈타인, 화가 구스타프 클림트와

에곤 실레, 작곡가 구스타프 말러와 작가 아르투어 슈니츨러 같은 이들이 섞여 있을 테니 말이다.

한 세기가 가고 새로운 세기가 도래하던 1900년 즈음, 오스트리아-헝가리 제국의 수도 빈은 세계에서 가장 특별한 곳이었다. 철학, 심리학, 미술, 문학, 음악, 건축 등 분야를 막론하고 20세기 문화를 설명할 많은 키워드들이 바로 그때, 이 도시에서 싹텄다. 위에 열거한 이들에 의해서 말이다. 그리고 후대의 여러 학자들은 이 도시를 그토록 특별하게 만든 장소로 커피하우스와 살롱을 꼽는다.

커피하우스에서 발표된 〈분리파〉 선언

구스타프 클림트Gustav Klimt(1862~1918) 역시 서양 미술사의 한 획을 커피하우스에서 그었다. 클림트와 일군의 젊은 화가들은 1897년 점점 편협해지는 미술단체 '오스트리아예술가협회'를 탈퇴해 분리파Sezession를 결성했다. 기성세대와의 단절을 선언한 이들의 모토는 '시대에는 그 시대의 예술을, 예술에는 자유를'이었다. 클림트와 에곤 실레, 오스카 코코슈카 같은 빈 분리파 예술가들이 모여 숱한 대화를 나누고 그 중대한 선언을 발표한 곳이 바로 커피하우스였다. 그 역사적인 장소, 카페 슈페를은 여전히 당시 모습과 메뉴 그대로 빈에서 영업 중이다. 《천재의 발상지를 찾아서》의 저자인 에릭 와이너는 "빈의 커피하우스는 세속의 성당이요, 사상의 인큐베이터요,

구스타프 클림트, 〈구 부르크 극장 객석〉, 1888~1889

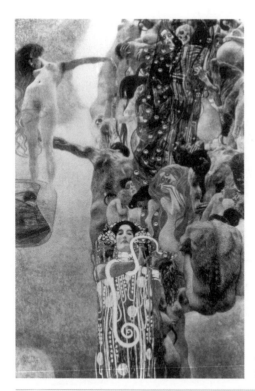

구스타프 클림트, 〈의학〉,
1900~1907

지적 교차로"이며 커피하우스야말로 "이 도시의 정신력을 이루는
제도였다"라고 말한다.

클림트가 빈 응용미술학교를 졸업할 무렵 황제가 명한 빈의 새
로운 도시계획, 링슈트라세Ringstrasse 건설이 막바지에 이르렀다. 클림
트에겐 절묘한 타이밍이었다. 그는 새로 조성된 거리에 들어선 극
장과 박물관 등 기념비적인 건축물에 벽화를 그릴 기회를 얻었고,
훌륭하게 작업을 완수해 명성을 쌓아갔다. 거기에 1884년 당대 역

사화의 거장 한스 마카르트가 급작스럽게 사망하면서 '젊은 거장' 클림트는 독보적인 존재가 되었다.

1894년 제국의 문화부는 클림트와 그의 동업자 프란츠 마치에게 빈대학 강당의 천장화를 의뢰했다. 클림트는 그중 대학의 주요 학과인 〈철학〉, 〈의학〉, 〈법학〉을 상징하는 세 폭의 천장화를 맡았다. 클림트는 1900년에 〈철학〉을 먼저 발표했다. 대학은 누가 봐도 학문의 가치를 알 수 있는 명확한 그림을 원했다. 그러나 클림트의 그림은 그런 기대와 전혀 달랐다. 모호한 공간에 떠다니는 인물들은 철학은 빛이요 진리라 설파하는 게 아니라 답이 없다고 속삭이는 듯했다. 〈철학〉도 논란을 불러일으켰지만 이듬해인 1901년에 공개된 〈의학〉은 파란을 일으켰다.

그림 앞쪽에서 관람자를 오만하게 쏘아보는 여성은 그리스 신화 속 의학의 신인 아스클레피오스의 딸, 히기에이아를 그린 것이다. 뱀에 휘감긴 그녀의 모습 뒤로 뒤엉킨 군상은 고통 속에 뒤틀리며 죽음에 항복한 무리로 보인다. 환자를 치료하는 의학의 효능을 보여달라는 주문에 인간을 괴롭히는 질병의 본질을 그린 것이다. 의학계는 "화가가 의학의 중요한 두 기능인 예방과 치료를 무시했다"라고 반발했다. 교수들은 반대 서명을 돌리고, 클림트는 지적 능력이 부족하다는 모욕적인 비난을 받아야 했다. 공중도덕을 해친다는 이유로 이 그림이 실린 잡지는 압수당했다.

살롱에서 생물학에 눈뜬 클림트

반발은 거셌지만 모두가 클림트에 등을 돌린 건 아니었다. 클림트를 적극적으로 옹호한 이들 중에 베르타 추커칸들 Berta Zuckerkandl (1864~1945) 이 있었다. 베르타 추커칸들은 "오스트리아가 내 소파 위에 있다"라 고 자부할 정도로, 영향력 있는 사교계 인물이자 작가였다. 그녀는 잘츠부르크 음악축제의 창립자이기도 하다. 남편은 빈대학의 해부학 교수 에밀 추커칸들이었는데, 베르타 자신도 학창시절에 생물학을 공부했기에 그녀의 살롱에는 의학자와 생물학자들이 자연스럽게 드나들었다. 베르타 살롱의 단골로는 클림트 외에도 건축가 오토 바그너, 작곡가 구스타프 말러, 작가 후고 폰 호프만스탈 등이 있었다.

클림트는 추커칸들가※의 다른 형제들과도 두루 친하게 지냈다. 사업가인 빅토르 추커칸들은 분리파 화가들의 후원자로, 작품을 다수 구입했다. 클림트의 1912년 작 〈아티 호숫가의 리츨베르크〉도 그의 소장품이다. 비뇨기과 의사로 명성이 높았던 막내 오토 추커칸들 역시 클림트에게 작품을 의뢰했다. 클림트는 빅토르와 오토 추커칸들 아내들의 모습도 초상화에 담았다. 아쉽게도 한 점은 2차 세계대전 중에 파괴되었고, 한 점은 미완성이다. 의외로 가장 친하게 지냈던 베르타의 초상화만 없다.

추커칸들 부부는 클림트의 예술세계를 지지하는 한편, 그에게 최신 생물학 지식을 소개했다. 클림트는 이들을 통해 다윈의 진화

론과 현미경으로 관찰한 세포의 모양과 형태를 접할 수 있었다. 클림트는 당시 네 권으로 출간된《동물의 자연사Illustrierte Naturgeschichte der Thiere》를 소장하고 있었는데, 이 책에는 현미경으로 본 난자의 배아 그림이 실려 있었다고 한다.

에밀 추커칸들은 자신의 해부학 강의에 클림트를 초대했다. 살롱에서 만난 의대 교수가 화가에게 생물학을 가르쳐주는 게 조금 낯설게 느껴질 수 있겠지만, 당시 빈에서는 철학이나 법학 등 전혀 다른 분야의 전문가들이 살롱이나 커피하우스에 모여 최신 과학 정보에 대해 논하는 것이 다반사였다. 특히 생물학은 1900년경 빈 사회에 지대한 영향을 미치고 있었다. 1844년 빈 의대 학장이 된 카를 폰 로키탄스키는 이후 30년 동안 재직하면서 인간을 다른 동물들과 똑같이 생물학적으로 이해해야 한다는 다윈의 견해를 빈 사회 곳곳에 설파했다. 프로이트와 작가 아르투어 슈니츨러는 그의 제자였고, 클림트에게 생물학 지식을 알려준 에밀 추커칸들은 로키탄스키의 동료였다. 이처럼 당시 빈의 문화계와 의학계는 촘촘하게 연결되어 있었다.

에밀 추커칸들은 강의 중에 현미경으로 관찰한 결과물들을 보여주며 이렇게 말했다.

"내가 여러분께 자연 속에 있는 예술 형태를 보여주려고 합니다. 경외심을 갖고 그걸 바라보면, 자연이 여러분의 창조적인 환상을 뛰어넘는다는 걸 보게 될 겁니다. 착색된 세포 조직, 표피 한 조각, 피 한 방울, 약

간의 뇌 물질만으로 여러분은 환상의 나라로 가게 될 겁니다."

인체 해부는 수 세기 넘게 서구 사회에서 인기 있는 구경거리
였다. 대중이 해부를 관람할 수 있는 '해부극장'의 역사는 1594년으
로 거슬러 올라간다. 당시 이탈리아의 파도바대학이 설치한 해부극
장은 300명을 수용할 수 있는 대형 극장이었다. 레오나르도 다빈치,
미켈란젤로 등 르네상스 이후 많은 화가들이 해부학에 적극적이었
다. 인체를 샅샅이 파악해 '겉'을 더 잘 표현하기 위해서였다. 반면
클림트에게 생물학과 의학은 '눈에 보이지 않는' 세계로 가는 도구
였다. 인간의 근원, 생명의 본질을 그리고자 했던 클림트는 현미경
으로 본 세포의 모습과 정자와 난자의 형상에 매혹될 수밖에 없었
을 것이다.

빈대학 강당 천장화를 둘러싼 잡음은 1905년 클림트가 계약금
3만 크로네를 반납하고 자기 작품을 회수해가면서 종료되었다. 이
후 클림트는 더 이상 공공미술 작업을 하지 않았다. 클림트의 작품
세계도 일대 변화를 맞게 된다. 이전의 작품이 웅장하고 거대한 주
제를 섬세하게 표현했다면, 이후로는 우리에게 더 익숙한, 장식적
인 요소가 두드러진 인물화를 주로 그리게 된다. 클림트의 그림 속
여성은 매혹적이며 위험한 기운을 내뿜는 팜므파탈로, 에로틱한 면
에 치우쳐 해석되곤 했다. 그런데 베르타 추커칸들은 클림트의 성
에 대한 관심이 생물학과 관련되어 있다고 봤다. 클림트의 대표작
〈키스〉에서 남성의 몸은 여러 가지 형태의 사각형, 여성은 동그라

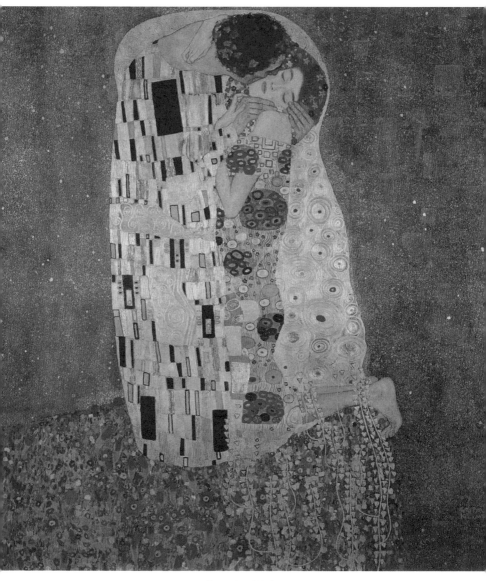

구스타프 클림트, 〈키스〉, 1907~1908

● 　구스타프 클림트, 〈아델레 블로흐-바우어의 초상〉, 1907
●● 　구스타프 클림트, 〈프리차 폰 리들러 부인의 초상〉, 1906
●●● 구스타프 클림트, 〈물뱀 1〉, 1904~1907

미로 표현되어 있는데, 베르타는 이런 기호들이 단순한 장식이 아니며 "세포에 대한 관찰이 그의 장식적인 표현에 모두 녹아 있다"라고 평했다.

베르타 추커칸들의 이러한 해석은 새로운 조명을 받고 있다. 2000년 노벨생리의학상을 받은 에릭 캔들 역시 동그라미로 표현된 여성과 네모로 표현된 남성, 세포 조직을 닮은 유선형의 모양들을 생명이 어떻게 시작되는가에 대한 관심과 탐구의 결과로 본다. 클림트의 1907년 작 〈아델레 블로흐-바우어의 초상〉은 인물의 얼굴과 손을 제외하고는 온통 황금빛으로 채워져 있다. 이 황금빛 드레스는 역시 타원형과 사각형 장식으로 가득하다. 에릭 캔들에 따르면 그것들은 각각 난자와 정자를 상징한다.

다른 그림들에서도 생물학의 흔적을 찾을 수 있다. 빈 벨베데레미술관에 소장된 클림트의 〈물뱀 1〉 화면 좌우에 놓인 기하학적인 패턴과 여인의 하반신을 채운 무늬는 현미경으로 들여다본 세포의 모양을 닮았다. 같은 시기에 그려진 〈프리차 폰 리들러 부인의 초상〉에서 흰 드레스를 입은 여인이 앉아 있는 의자는 기묘한 패턴으로 장식되어 있다. 물결치는 흰색 막 위로 조개 모양으로 자리 잡은 검은 형태들은 상피세포 조직과 닮은꼴이다.

클림트는 모든 배경을 황금빛 장식 속에 녹여버렸다. 인간을 규정하는 것은 옷이나 가구, 벽지 같은 환경이 아니라는 점을 강조하기 위해서였을까? 클림트는 이전까지 사람들이 그림에 담지 못한 삶의 어두운 면, 인간의 성이 지닌 공격성까지 가감 없이 표현하

려 했던 화가다. 그가 황금빛 바탕 위에 한 인간의 출발점인 난자와 정자, 생식 세포를 그렸다는 해석은 그럴듯하다.

만일 우리가 1907년 어느 날의 빈으로 시간여행을 갈 수 있다면, 커피하우스 한구석에서 아인슈페너를 홀짝이며 의학서를 뒤적이고 있는 클림트를 만날 수 있지 않을까.

Odilon Redon

어느 식물학자가 전해준
색의 세계

Armand Clavaud

오딜롱 르동

"르동의 작품이 그토록 오랫동안 가격이 낮았던 이유는 바로
그의 순진함 때문이었다."

앙브루아즈 볼라르

아르망 클라보

오딜롱 르동Odilon Redon(1840~1916)은 같은 시대를 살았던 마네나 드가처럼 큰 주목을 받았던 화가는 아니다. 세잔처럼 점점 더 유명해져 미술사에 한 획을 그은 존재가 되지도, 고흐처럼 누구나 척하면 척 알아보는 존재가 되지도 않았다. 그의 작품들에는 아름다움과 괴기스러움이 공존한다. 온통 가라앉은 검은색뿐인 그의 작품은 다시는 꾸고 싶지 않은 악몽을 닮았다. 열렬한 팬을 거느릴 만하지만 만인의 사랑을 받기엔 기이하다.

르동은 귀스타브 모로나 폴 고갱 등과 더불어 상징주의 화가로 불린다. 보들레르를 중심으로 모여든 파리 상징주의 예술가 그룹의 일원이었고, 말라르메나 위스망스 같은 문인들과 친하게 지냈기 때문에 그런 분류는 무난해 보인다. 그런데 상징주의라는 사조가 르

동의 특징 몇 가지를 알려주긴 하지만 그에 대한 궁금증을 모두 풀어주진 않는다. 상징주의라는 서랍은 낱낱이 해독하기 어려운 작품들을 잠시 보관하기 적당한 곳이 아닌가 싶다. 르동은 여전히 신비로운 베일을 드리운 채로 우리 앞에 있다.

어떤 사람을 알고 싶으면 어울렸던 사람을 보면 된다는 말대로, 르동의 작품을 이해하려면 알아둘 인물이 있다. 식물학자 아르망 클라보Armand Clavaud(1828~1890)다. 1840년 프랑스 보르도 지방에서 태어난 르동은 풍요로운 자연 속에서 한가하게 어린 시절을 보냈다. 아버지는 아들이 장래 건축가가 되기를 바랐으나, 르동은 건축학교 입학시험에서 떨어졌다. 미술 교육을 받기 시작한 건 열다섯 살 즈음인데 뚜렷한 성과는 없었던 모양이다. 르동은 스무 살 무렵 아르망 클라보의 조수가 되어 식물 채집 등의 일을 돕게 되는데, 이 경험이 화가 지망생의 눈을 열어주었다. 르동은 클라보를 통해 샤를 보들레르와 귀스타브 플로베르, 에드거 앨런 포 등의 문학 작품, 힌두교와 불교 등 동양의 종교와 신지학까지 넓고 다채로운 세계를 만나게 되었다.

클라보는 여러모로 흥미로운 인물이었다. 진화론자였던 그는 최신 이론에 밝았는데 덕분에 르동은 아직 프랑스에 진화론이 제대로 소개되지 않았던 1860년대 초에 다윈을 접할 수 있었다. 클라보는 진화론을 식물학 연구를 통해 입증하려고 했다. 그는 모든 생물들은 서로 연결되어 있다는 믿음으로 식물과 동물 사이에 놓인 존재들을 탐구해나갔다. 클라보는 철두철미한 연구자이면서 솜씨 좋

보르도식물원에 소장된 아르
망 클라보의 일러스트와 식물
표본

은 일러스트레이터이기도 했다. 그는 1875년 보르도식물원의 식물
학 교수가 되었고, 1882년과 1884년에 자신의 식물학 연구 성과를
모은 책《지롱드의 꽃Flore de la Gironde》1, 2권을 출간했다. 클라보가 식
물학 강의를 위해 제작한 대형 식물화 패널과 식물 채집 표본 41점
은 지금도 보르도식물원에 소장되어 있다.

　클라보가 현미경을 통해 동식물의 세포를 관찰하고, 그 결과를
기록한 그림들은 르동에게 영향을 주었을 것이다. 르동의 작품에
는 몸 없이 허공을 떠다니는 얼굴이 많은데, 그중에서도 '성 앙투안

의 유혹' 연작 중 열세 번째 작품 〈연체동물처럼 떠다니는 머리 없는 눈〉은 클라보가 그린 삽화 한 부분을 떼어온 듯 닮은꼴이다. '성 앙투안의 유혹'은 귀스타브 플로베르가 쓴 동명의 소설을 토대로 만든 작품이다. 성 앙투안은 예수의 말씀대로 살기 위해 사막에 가서 13년간 금욕을 실천한 성자로, 플로베르는 그 이야기를 혼자 수도하는 성자가 하룻밤 동안 겪은 무수한 유혹과 환영으로 작품에 담았다. 성 앙투안은 수많은 화가와 작가에게 영감을 주었다. 히에로니무스 보스, 피터르 브뤼헐의 손에서 태어난 그림은 플로베르에 의해 문학으로, 다시 르동에 의해 42점의 석판화로 제작되었다. 그런데 분명 문학 작품에서 영감을 얻었지만, 르동의 이미지들은 글을 그대로 묘사한 삽화가 아니었고, 함께 출판되지도 않았다. 출발점은 플로베르였으나 도착한 곳은 새로운 대지였다.

르동은 자신은 다윈주의자가 아니며 과학을 토대로 그리지 않았다고 단언했지만, 최근의 연구들은 '성 앙투안의 유혹'을 비롯해 초기 작품들의 경우 문학 못지않게 진화론의 영향을 받았다고 본다. 허공을 둥둥 떠다니는 거대한 눈, 가느다란 식물 줄기에 매달린 사람 얼굴이 대체 진화론과 무슨 상관이란 말인가? 르동과 진화론을 연관 지어 이해하려면 21세기의 상식이 아니라 르동이 살았던 19세기 프랑스로 가야만 한다.

1864년 르동은 보르도를 떠나 파리의 에콜데보자르에 들어갔다. 마침 1863년 교육과정 개편으로 과학 과목이 생긴 터였다. 새로 개설된 지리, 화학, 물리학과의 책임자로, 프랑스의 '국민 과학자'

- 오딜롱 르동, 〈무한을 향해 가는 기묘한 풍선 같은 눈〉, 1882
- 오딜롱 르동, 〈연체동물처럼 떠다니는 머리 없는 눈〉, '성 앙투안의 유혹' 중 13, 1896

루이 파스퇴르가 취임했다. 미학 교수로 부임한 이폴리트 텐은 클라보가 존경하던 진화론자였다. 르동은 이 학교에서 유기체의 기원과 구조에 관한 이론을 배우고, 인간성이란 무엇인가를 고민했다. 파리 자연사박물관도 종종 방문했다. 박물관 홀에는 동물의 뼈나 사람의 두개골뿐 아니라 기형적인 인체나 태아의 박제도 전시되어 있었다. 그 표본들은 분명 르동의 상상력을 자극했을 것이다.

1870년대 프랑스는 과학을 숭배했다. 1871년 프로이센과의 전쟁에서 패배한 프랑스는 거대한 상실감에 휩싸였고, 바닥에 떨어진 국가의 위신을 다시 세우기 위해 과학이 동원됐다. 과학은 자존심이고 해답이었다. 하지만 르동은 시끌벅적한 과학 숭배 속에서 '쇠퇴'와 '퇴화'를 볼 줄 알았다. 진화가 가능하다면 퇴화도 가능할 테니 말이다.

르동이 그린 떠다니는 얼굴에서는 당시 파리 지성계의 흐름을 읽을 수 있다. 1870년대 프랑스는 두개골에 관심이 많았다. 뇌의 물리적 특성으로 지능과 인성을 예측할 수 있다고 믿었기에 뇌의 크기와 형태, 무게에 관한 자료들이 홍수를 이뤘다. 르동의 작품 속에는 숨은 그림처럼 클라보가 연구했던 식물이면서 동물적 특징을 지닌 해초들, 현미경으로 봤음직한 형상들과 당시 큰 인기를 끌었던 기형학, 배아학의 흔적이 스며들어 있다. 언뜻 무섭게 보이지만, 마음을 가라앉히고 보면 르동의 그림에선 압도적인 공포와 두려움이 느껴지지 않는다. 그 검은색들은 오히려 처연한 비애의 감정을 띠고 있다. 줄기에 매달려 눈을 내리깔고 있는 얼굴은 살아 있다는 것

오딜롱 르동, 〈비전〉, 1883

은 굴욕을 감수하는 일이 아니냐고 묻는 듯하다. 허공을 떠다니는 얼굴들은 맥락 없이 튀어나온 악몽이 아니라 한 사회를 휘감고 있던 보이지 않는 상념들이었을 것이다.

클라보가 젊은 예술가들에게 뿌린 씨앗

르동이 보르도의 어린 화가 지망생에서 상징주의 그룹의 유력 화가로 부상한 뒤에도 아르망 클라보는 그에게 여전히 중요한 인물이었다. 하지만 인연에는 끝이 있었다. 1890년 클라보가 자살로 생을 마

감한 것이다. 자살 원인은 명확하지 않지만, 신체가 마비되는 유전병이 원인이었을 것으로 추정된다. 르동은 그의 죽음을 추모하는 석판화 연작 〈꿈들Dreams〉을 제작했다. 부제는 '나의 친구 아르망 클라보에게'다. 르동은 클라보가 열어준 사유의 토대를 귀하게 여겼다. 그의 아내는 "생전에 르동이 클라보의 서재를 물려받지 못한 것을 아쉬워했다"라고 회고한 바 있다. 이른 죽음이 아니었다면, 스승과 제자로 출발한 두 사람은 더 깊고 풍요로운 우정을 키워나갔을 것이다.

르동의 삶에서 클라보의 그림자는 완전히 사라지지 않았다. 르동은 클라보가 사망할 즈음 시인 프랑시스 잠과 친해졌는데, 그 역시 클라보의 제자였다. 두 사람은 1900년부터 5년 동안 밀접하게 교류했고, 이 시기에 르동은 환상적인 색조의 꽃 그림들을 그렸다. 프랑시스 잠은 르동을 '식물학자'라고 부르며, 그 꽃 한 송이에 온 존재의 합이 담겨 있다고 평했다.

르동은 클라보를 통해 과학뿐 아니라 문학과 종교 등 다양한 분야를 접할 수 있었다. 클라보에게 과학과 생명의 신비는 분리되고, 서로 배척하는 것이 아니라 하나로 통합될 수 있는 무엇이었다. 그것이 클라보가 다윈과 함께 불교와 힌두교, 신지학을 르동과 잠 같은 젊은 예술가들에게 전해준 이유다.

일생을 두고 화풍이 크게 바뀌는 화가들이 있다. 청색시기에서 입체파로 급선회한 피카소가 대표적이지만, 르동에 비할 바는 아니다. 르동이 화가의 길로 들어선 1860년부터 1890년까지 제작한 목

오딜롱 르동, 〈젊은 시절의 부처〉, 1904

탄과 석판화 작품들은 줄기차게 검은색이다. 그런데 1890년대 이후로는 그림자가 없는 환상처럼 색이 만개한 그림을 그린다. 검은색이 사라진 르동의 화면에서 색은 스테인드글라스처럼 빛을 품고 있다. 르동을 따라가다 보면 초년의 검은 심연과 후기의 화사한 꽃밭 사이를 어떻게 건너야 할지 당황하게 된다.

화가는 어떻게 흑백뿐인 세계에서 색의 세계로 넘어갔을까? 사실 그 협곡을 건널 다리는 존재하지 않는다. 아마 르동은 뛰어넘은 게 아니라 위로 솟구쳐 올랐을 것이다. 씨앗이 검은 땅속에서 오래 숨을 죽이고 기다린 끝에 해 아래로 나와 싹을 틔우고 꽃을 피워 나비를 맞듯이 말이다. 클라보가 그에게 전해준 불교는 〈젊은 시절의 부처〉 그림으로 표현되었다. 나무 아래 앉은 부처는 꽃무리에 감싸여 있다. 조화로움과 환희로 가득한 화면이다. 르동은 클라보가 추구했던 과학과 신비가 조화를 이루는 생명의 경이를 그렇게 그렸다.

Elizabeth Blackwell

의사들은 왜
식물도감을 응원했나

Doctors

엘리자베스 블랙웰

"감옥을 영원히 떠나, 수없이 밟던 감옥 보도의 돌들을
더 이상 밟지 않게 될 날이 다가왔다."

찰스 디킨스, 《작은 도릿》

의사들

식물화가 엘리자베스 블랙웰Elizabeth Blackwell(1707?~1758)의 이야기는 감옥에서 시작된다. 남편이 감옥에 가지 않았다면 그 이름은 세월에 흩어져 사라졌을 테니까 말이다. 엘리자베스 블랙웰의 생애에 대해서는 상세한 기록이 없다. 스코틀랜드 애버딘에서 부유한 상인의 딸로 태어났고, 그 시절 교양 있고 형편이 좋은 집안의 딸들이 으레 그렇듯 그림을 배웠다는 정도가 전해진다. 스물일곱 살 무렵 사촌인 알렉산더 블랙웰과 결혼했는데, 이후 삶은 순탄치 않았다. 남편은 의학 교육을 받았다고 하는데 학업을 마치지 않았는지 의사 자격이 문제가 되었고, 그 때문에 두 사람은 런던으로 도피했다. 런던에서는 인쇄업을 시작했으나 다시 자격 시비에 휘말렸다. 4년의 의무 도제 기간을 거치지 않았기 때문에 막대한 벌금을 물어야 했고,

이를 갚지 못한 남편은 결국 채무자 감옥에 갇히게 되었다. 이런 불운에 정면으로 맞섰기에 그녀는 역사에 자기 이름을 남기게 되었다.

찰스 디킨스 소설의 주인공 같은 삶

빅토리아 시대 영국에는 빚을 갚지 못한 사람들을 가두는 사설 감옥이 있었다. 국가가 채권 추심 기관에 채무자 감옥을 운영할 권한을 주고, 돈을 받아내게 한 것이다. 마셜시, 플릿, 클링크 등이 당시 운영되던 사설 감옥들이다. 이중 마셜시 감옥이 가장 유명하다. 《올리버 트위스트》로 유명한 작가 찰스 디킨스가 이 감옥을 소재로 책

을 두 권 썼기 때문이다. 디킨스의 소설《작은 도릿》은 주인공이 아예 마셜시에서 태어나 자랐다는 설정이다. 찰스 디킨스의 아버지가 이 감옥에 수감된 경험이 있었던 터라 그에겐 결코 잊을 수 없는 장소였을 것이다.

이런 사설 채무자 감옥들은 우리가 생각하는 감옥과는 많이 달랐다. 가족을 데리고 와서 살 수 있었고, 가구를 들여놓을 수도 있었다. 심지어 돈을 벌기 위해 낮에 외출하는 일도 허용됐다. 밤에 감옥 문이 닫히기 전에는 손님 방문도 가능했다. 그렇다고 편안한 숙박업소를 생각하면 곤란하다. 1729년 영국 의회 보고서에 따르면 마셜시에서는 3개월 만에 300명의 수감자가 굶어 죽었다고 한다. 어떤 이는 단돈 몇 파운드 때문에 갇혔고, 어떤 이는 30년 넘게 옥살이를 하다 생을 마쳐야 했다.

온화한 인상의 중년 신사가 여행용 트렁크를 갖고 잠시 쉬어가듯 채무자 감옥에 들어오고, 다음 날 아내가 아이들을 데리고 와서 같이 살게 되는 소설 같은 일이 실제로 일어났었다. 엘리자베스 블랙웰이 어느 날 맞닥뜨린 현실이 딱 그랬다.

남편이 채무자 감옥에 갇히자 두 아이를 키워야 했던 엘리자베스에게는 선택할 수 있는 길이 많지 않았다. 친정으로 돌아갈 수도 있었겠지만 그녀는 돈을 벌어 빚을 갚는 방법을 선택했다. 남편의 의학 지식과 자신의 그림 재주를 살려 당시 영국에서 선풍적인 인기를 끌고 있던 약초도감을 내기로 마음먹은 것이다.

식물학에 열광하던 시대

작업을 하기 위해 엘리자베스는 첼시 피직가든 인근으로 숙소를 옮겼다. 첼시 피직가든은 지금도 런던의 번화한 첼시 지역에 위치하고 있는데, 벽으로 둘러싸인 아늑한 식물정원으로 고요한 휴식처를 원하는 도시인들의 사랑을 받고 있다. 하지만 1673년 처음 개장할 때의 용도는 휴식을 위한 공원이 아니었다. 약제상협회에서 식물학자와 약사들의 교육과 훈련, 약용식물의 재배를 위해 마련한 공간이었다. 세계 각지에서 수집한 약용 식물들을 재배하고, 약사 견습생들이 약초의 효능을 배우고 식물을 구별하는 법을 배우는 곳이었다. 템스강 제방 위쪽에 위치한 이곳은 물이 풍부하고, 런던의 다른 곳에 비해 온화해서 다른 대륙에서 온 식물들도 키울 수 있었다. 1만 4천 제곱미터 면적의 공원에는 인도와 아프리카, 아메리카 대륙에서 온 갖가지 식물들이 자라고 있었다.

수천 년 동안 약은 '식물' 원료를 끓이거나 정제해서 만드는 것이었다. 따라서 약사라면 반드시 식물들을 효능에 따라 구별하기 위해 이름을 붙이고 분류할 수 있어야 했다. 15세기 이후 유럽에는 새로운 식물들이 홍수처럼 밀려왔다. 1453년 콘스탄티노플이 함락되자 백합, 히아신스, 아네모네, 튤립 등 장거리 운송이 가능한 구근 식물들이 실크로드를 따라 유럽으로 유입되었다. 이후 신대륙에서 담배와 카카오 등이 쏟아져 들어왔고, 엘리자베스 블랙웰이 살던 시대에는 희망봉과 동인도에서도 새로운 종들이 유럽으로 건너왔

다. 1730년과 1760년 사이에 영국에서 자라는 식물의 종류는 다섯 배 늘어났다고 한다.

대부분의 약재를 자연에서 구하던 시대에 식물의 종이 늘었다는 것은 '병을 낫게 할 새로운 치료법'이 생겼다는 의미였다. 당대의 지식인들은 식물원을 열어, 식물을 어떻게 분류하고 이름 붙일지에 골몰했다. 엘리자베스 블랙웰이 첼시 피직가든에서 재배하는 약용 식물들의 도감을 만들겠다고 했을 때 의사들과 약제상협회는 전폭적인 도움을 제공했는데, 이는 정밀한 약용 식물도감이 그들에게 꼭 필요한 도구였기 때문이다.

의학계 명사들이 보증한 식물도감

채무자 감옥에서 태어나 자란 디킨스 소설의 주인공 도릿은 수감된 요리사, 재봉사, 춤 선생 등 다양한 이들의 도움을 받아 삶에 필요한 기술을 익히고 세상살이를 배워간다. 엘리자베스 역시 적극적으로 자신이 처한 상황을 개척했다. 엘리자베스는 첼시 피직가든에서 약초들을 스케치하고, 견본을 얻어 감옥에 있는 남편을 만나러 갔다. 남편 알렉산더는 정식 허가는 없었지만 의학 지식을 갖고 있었고 그리스어, 라틴어 등 여러 언어에 능통해 약초의 이름과 용법에 관해 도움을 줄 수 있었다.

엘리자베스 블랙웰의 작업에 가장 큰 지지자는 첼시 피직가든

의 책임자이자 식물학 교수였던 이삭 랜드Isaac Rand였다. 이삭 랜드는 세계 각지에서 들어온 약용 식물들을 성공적으로 재배했으며, 기록으로 남기는 데도 열심이었다. 그는 엘리자베스와 독일에서 이주해온 게오르크 디오니시우스 에렛 등 예술가들이 정원에서 식물화를 그리고, 필요한 조언을 받을 수 있도록 도왔다. 특히 엘리자베스에게는 작업에 필요한 꽃과 식물 샘플을 제공하며 전폭적으로 지지했다. 엘리자베스의 작업은 첼시 피직가든의 식물 카탈로그라고 볼 수 있었기 때문이다. 1739년 출간 작업을 마친 뒤, 엘리자베스는 "당신의 도움이 없었다면 이 작업 중 한 부분도 완성하지 못했을 것"이라며 감사를 바쳤다.

그녀는 그림 실력뿐 아니라 마케팅 감각도 탁월했던 모양이다. 자신의 작업을 세상에 알리기 위해 어떤 사람들의 도움이 필요한지 알고 있었다. 1735년 8월 초에 엘리자베스 블랙웰은 한스 슬론을 찾아갔다. 한스 슬론은 의사이자 왕립의학회 회장으로 런던의 지식인 네트워크는 그를 중심으로 이어져 있었다. 그는 영국박물관 설립의 토대가 된 소장품을 기증한 사람이기도 하다. 그런 명사를 방문하려면 믿을 만한 사람의 소개장이 반드시 필요했다. 그녀가 들고 간 소개장은 스코틀랜드 출신 의사 알렉산더 스튜어트가 써준 것이었다.

소개장에는 조지 2세의 의사이자 전염병 연구로 유명했던 리처드 미드와 첼시 피직가든 책임자 이삭 랜드가 이 작업에 대해 보증하며, 책 판매를 위한 광고 계획이 있다고 적혀 있었다. 한스 슬론은 이 책에 자신에 대한 헌사를 싣도록 허가해주었다. 리처드 미드

H.G. 글린도니, 〈첼시 피직 가든의 한스 슬론 동상 주위에 모인 첼시 약제상협회〉, 1890

등 '신사' 여섯 명이 공공의 이익에 도움이 되는 책이라고 보증하는 서명을 했다.

드로잉에서 동판 제작까지, 꼬박 3년 채운 작업

명사들의 추천과 도움의 손길이 있었지만 드로잉에서 동판 각인과 채색 작업은 엘리자베스 블랙웰의 몫이었다. 초벌 드로잉을 마치고 문헌 조사와 전문가들의 검수를 받은 뒤에 그녀는 인쇄할 수 있도록 각각의 그림을 동판으로 제작했다. 1737년부터 1739년까지 3년간 쉬지 않고 한 주에 동판화를 네 개씩 제작해서 찍었다. 혼자 그리

고, 파고, 찍고, 채색해 완성한 것이다. 1739년 출판업자 존 너스가 마침내 책을 출간했다. 제목은《진기한 약초도감A curious herbal》이었다. 영어 'curious'는 오늘날에는 호기심이 많다는 뜻으로 통용되지만, 당시에는 '정확하다', '정밀하다'는 의미에 가까웠다고 한다.

책은 제목에 걸맞은 세심한 정보를 담았다. 첫 페이지에 실린 민들레를 보면 꽃, 뿌리, 잎의 효능과 용도를 꼼꼼하게 기술했다. 그림 역시 활짝 핀 꽃과 봉오리, 홀씨를 모두 그려 여러 형태를 알 수 있도록 했다. 담배처럼 신대륙에서 온 식물들에 대한 설명도 자세하다. 예를 들어 담배의 생잎은 상처 치료에 쓰고, 말린 잎은 구토를 유발할 수 있으며, 태운 재는 머릿니를 없애주며 잡초를 막는 데도 사용된다고 했다.

정밀한 그림이 있는 식물도감을 원하는 이는 많았지만, 만족할 만한 책은 극히 드물었다. 대학 교수이며 저명한 식물학자들이 이 작업에 도전했지만 완성하지 못하고 포기했었다. 엘리자베스 블랙웰의 책은 런던에서 활동하던 의사, 식물학자, 약제상들에게 큰 환영을 받았고, 마침내 이 책을 팔아 번 돈으로 남편은 채무자 감옥에서 풀려나게 되었다.

엘리자베스는 오롯이 자신의 힘으로 운명을 일으켜 세웠다. 그러나 그 이름은 시간과 함께 희미해졌다. 엘리자베스 블랙웰의 삶은 앙상한 줄거리만 남아서 전한다. 호의를 베풀어준 사람들이 있었으니 런던은 그녀에게 '크기만 하지 척박하고 황량한 곳'만은 아니었겠다. 우리는 모르지만 분명 가슴 뭉클한 사연이 한둘은 있었

엘리자베스 블랙웰의《진기한 약초도감》표지와 본문

을 것이다. 그녀에게 첼시 피직가든을 소개해준 사람은 누구일까? 어쩌면 소설처럼 채무자 감옥의 간수가 숨은 은인이 아니었을까 상상해본다.

르네상스 거장이
수학책에 삽화를 그린 이유

레오나르도 다빈치

"가장 뛰어난 화가이자 건축가, 음악가이며,
원근법을 이해하고 있으며 모든 덕을 갖춘 사람."

루카 파치올리

루카 파치올리

레오나르도 다빈치Leonardo da Vinci(1452~1519)는 인류 역사상 가장 유명한 화가지만 남긴 작품은 스무 점이 되지 않는다. 그나마도 미완성을 포함해서다. 대신 그는 뇌를 출력해서 남겼다고 할 만치 많은 양의 '노트'를 남겼다. 남아 있는 것만 6천 장에 달한다. '인간이 종이에 기록한 것 중 가장 놀라운 관찰력과 상상력의 증거'라고 불리는 그 노트들은, 하지만 다빈치가 죽은 뒤 뿔뿔이 흩어졌다. 남아 있는 스물다섯 권의 노트는 이탈리아, 프랑스, 영국, 스페인, 미국 등 세계 곳곳에 있다. 다빈치는 노트에 날짜를 적거나 순서를 기록하지 않았고 생전에 공개한 적도 없었기에 전체의 순서나 구성이 어땠는지는 여전히 미궁이다.

그렇게 귀한 다빈치의 그림이 실려, 당대에 출판된 책이 딱 한

《신성한 비례》에 실린 삽화

권 있었다. 다빈치의 그림이 무려 60여 점이나 실린 그 유일무이한 책은 루카 파치올리Luca Pacioli(1445?~1510?)가 쓴 수학책,《신성한 비례 De divina proportione》다.

　　다빈치 그림이 어떻게 수학책에 삽화로 실리게 된 걸까? 회화에서 의학, 기술, 음악에 이르기까지 다방면에 걸친 '천재'였으니 수학 실력마저 출중했던 걸까? 우리 같은 보통 사람들에겐 다행스럽

게도 그렇지는 않았던 모양이다. 수학자와 천재 화가의 협력 작업이 어떻게 이뤄졌는지, 두 사람의 만남부터 따라가 보자.

레오나르도 다빈치와 프란체스코회 수도사이자 수학자였던 루카 파치올리는 루도비코 스포르차 공작이 통치하던 밀라노 공국의 궁정에서 처음 만났다. 일찌감치 밀라노에 온 사람은 다빈치였다. 어린 조카를 대신해 섭정을 하게 된 루도비코 스포르차는 최고의 궁을 만들고자 각지의 예술가와 기술자들을 영입했는데, 레오나르도 다빈치도 그중 한 명이었다. 서른 살의 다빈치는 루도비코 공작에게 자신감 넘치고 위트가 있는 자기소개서를 써 보냈다. 전쟁에 유용한 무기와 건축 설계에 관한 자신의 장기 열 가지를 조목조목 늘어놓은 뒤 마지막에 덧붙이듯 화가로서도 능력이 뛰어나다는 것을 강조했다.

또한 저는 대리석, 청동, 점토로 작품을 만들 수 있습니다. 그림도 마찬가지로, 저는 뭐든 다 그릴 수 있습니다. 누구와 비교해도 재주가 떨어지지 않습니다. (…) 위에 언급된 내용 중 그 어떤 것이라도 불가능하거나 터무니없다고 생각하는 사람이 있다면, 저는 공작님의 공원이나 원하시는 장소에서 언제든 제 솜씨를 보여드릴 준비가 되어 있습니다.

다빈치는 밀라노 궁정의 장식을 맡았고, 걸작이 될 그림들을 그렸다. 루도비코 스포르차 공작의 애인이던 체칠리아 갈레라니를 그린 〈담비를 안고 있는 여인〉, 산타마리아 델레 그라치에 성당 벽

에 그린 〈최후의 만찬〉이 이 시기에 탄생했다. 또 그는 공작과 베아트리체 데스테의 결혼식 총감독을 맡는 등 궁정 구석구석의 문화와 기술적인 설계에 관여했다. 말하자면 다빈치는 밀라노 공국의 예술 감독 및 기술 감독이었고, 지휘자였다. 그는 1482년부터 1499년까지 17년 동안 밀라노에 머물렀다.

밀라노 궁정에서 만난 다빈치와 파치올리

루카 파치올리는 1496년에 밀라노궁에 초대되었다. 2년 전인 1494년에 고향 산세폴크로에서 그의 대표작인 《산술집성》을 출판했다. 다빈치가 이 책을 소장하고 있었기 때문에 공작에게 파치올리를 천거한 사람이 그라는 설도 있다. 누가 추천했든 파치올리는 루도비코 스포르차 공작이 탐낼 만한 인재였다. 파치올리는 이탈리아 동북부 우르비노 공국의 군주 페데리코 다 몬테펠트로의 아들 구이도 발도의 스승이었고, 페루자대학, 로마 사이엔자대학 등에서 강의를 했으며 교황의 총애를 받은 수학자였다.

1495년 야코포 데 바르바리가 그린 그림에서 수사복을 입은 파치올리는 화면 가운데서 근엄한 자세를 취하고 있다. 이 그림은 정다면체에 대한 일종의 설명서다. 파치올리의 왼손은 책의 한 페이지를 가리키고 있는데, 그 책은 유클리드 원론 13권으로 정다면체를 설명하는 부분이다. 오른손으로는 도형을 작도하고 있다. 화면

야코포 데 바르바리, 〈루카 파치올리의 초상〉, 1495

오른쪽 아래엔 정십이면체, 왼쪽 위엔 부풀린 육팔면체를 그려 넣었다. 그의 등 뒤에 선, 우아한 차림새의 청년은 제자이자 군주의 아들인 구이도발도로 추정된다. 그림 속 두 사람은 스승과 제자이면서 군주와 고용인이기도 하다. 군주가 조연으로 등장하는 그림이라니, 파치올리의 위상을 짐작해볼 수 있는 구성이다.

파치올리는 다빈치보다 일곱 살 위였지만 두 사람은 꽤나 잘 맞았던 모양이다. 파치올리는 다빈치에게 기하학과 산술을 가르쳤고, 훗날 다빈치는 자신의 노트에 "거장 루카로부터 수학을 배웠다"라고 적었다. 다빈치는 유클리드 기하학은 능숙하게 습득했지만 제곱근을 구하는 계산은 어려워했던 모양이다. 만능 천재도 완벽하진 않았던 것이다. 파치올리는 1496년부터 1497년까지《신성한 비례》를 집필했는데 이 책의 첫 장에서 다빈치와의 긴밀한 관계를 엿볼 수 있다. 파치올리는 두 쪽에 걸쳐 다빈치에 대한 칭송을 늘어놓는다.

가장 뛰어난 화가이자 건축가, 음악가이며, 원근법을 이해하고 있으며 모든 덕을 갖춘 사람이다.

과하다 싶은 칭찬이지만 다빈치에 대해 이런 칭찬을 한 사람은 파치올리만이 아니다. 르네상스 시대의 미술사가 조르조 바사리는《르네상스 미술가 평전》에서 다빈치를 이렇게 표현했다.

대자연의 흐름 속에서 하늘은 사람들에게 가끔 위대한 선물을 주시는

데, 어떤 때에는 아름다움과 우아함과 재능을 단 한 사람에게만 몰아서
내리실 때가 있다.

당시 궁에는 다빈치나 파치올리처럼 각지에서 초청된 과학자
와 예술가, 철학자 등이 많았다. 바사리의 표현에 따르면, 다빈치는
몸매가 아름답고, 행동은 우아하고 깊이가 있으며, 정신은 고매하
고, 성품은 너그러웠으며, 악기 연주에 능하고, 대화를 즐기며 다른
사람을 매혹시켰다. 이랬으니 그 누구보다 궁정에 어울리는 사람이
었을 것이다. 파치올리 역시 궁중 행사에서 다빈치가 단연 돋보이
는 존재였다고 증언한 것이다. 궁정 연회에서는 기하학이나 점성술
에 대한 토론이 인기 있는 이벤트였다. 두 사람은 함께 난해한 기하
학 문제나 수수께끼, 퍼즐, 마술을 만들어 연회에 흥을 돋우는 역할
을 했다.

다빈치의 여행 친구, 파치올리

파치올리는 《신성한 비례》에 자신의 스승이며 화가이자 수학자였
던 피에로 델라 프란체스카가 라틴어로 쓴 플라톤의 다섯 가지 정
다면체에 관한 내용을 이탈리아어로 옮겨 실었다. 그리고 플라톤의
정다면체에 관한 수학적 보기의 예로 다면체 다섯 가지와 육팔면
체, 부풀린 육팔면체, 십이면체 등 여덟 가지 준정다면체를 소개했

레오나르도 다빈치, 〈최후의 만찬〉, 1495~1498

다. 바로 이 내용을 다빈치가 그린 것이다. 파치올리는 기하학을 가르치고, 다빈치가 그것을 그림으로 표현하는 협업 과정이 머릿속에 그려진다. 반대로 다빈치가 그림을 그릴 때 파치올리도 도움을 주었다. 〈최후의 만찬〉의 원근법 구도를 잡을 때 수학자가 조언을 해주었다고 한다.

1498년 프랑스 왕 루이 12세가 밀라노를 점령하자 이들은 떠날 수밖에 없는 처지가 되었다. 밀라노를 떠난 다빈치와 파치올리는 만토바를 거쳐 베네치아에 가서 함께 머물렀다. 지난 2006년 이탈리아 북부 고리치아의 한 도서관에서 파치올리가 체스에 대해 쓴 책이 발견됐다. 이 책에는 기하학적인 도안과 삽화가 실려 있는데, 이 역시 다빈치가 그린 것으로 추정된다.

1500년에 두 사람은 피렌체로 가서 6년 동안 그곳에 머물렀다. 이 때문에 파치올리에겐 '다빈치의 여행 친구'라는 별명이 생겼다. 피렌체에서도 두 사람의 협업은 계속되었던 모양이다. 당시 파치올리는 숫자를 이용한 퍼즐과 수수께끼에 관한 책을 쓰고 있었다. 밀라노 궁정 연회를 준비할 때처럼 두 사람은 풀기 어려운 수수께끼를 만들며 즐거워했을 것이다. 이 책은 출간되지 않고 볼로냐 기록보관소에 오랫동안 잠들어 있었다. 만약 출간되었다면, 분명 거기서도 다빈치의 그림을 볼 수 있었을 것이다. 화가와 수학자의 우정이 낳은 또 하나의 증거로 말이다.

어쩌면 이 시대의 진짜 주인공은 레오나르도 다빈치가 아니라 루카 파치올리인지도 모른다. 그는 수학의 대중화에 기여한 학자

이자 회계학의 아버지로 역사에 이름을 남겼으며, 예술사에도 뚜렷한 족적을 새겼다. 그는 피에로 델라 프란체스카라는 위대한 화가이자 수학자를 스승으로 두었다. 스승은 자신이 아끼던 파치올리를 이탈리아 르네상스의 이론가이자 건축가였던 레온 알베르티에게 소개했다. 전성기 르네상스의 대표적인 화가와 이론가, 후원자들과 두루 긴밀한 관계를 맺은 파치올리는 레오나르도 다빈치의 친구로 이탈리아 르네상스가 절정의 꽃을 피우는 순간을 함께했다. 게다가 파치올리는 북유럽 르네상스의 대표 화가인 알브레히트 뒤러에게 알프스 이남의 원근법을 전달한 사람이다. 루카 파치올리 한 사람에게서 알프스 이남과 이북 르네상스의 거장들이 연결된다. 그는 화가의 제자이자 동료였으며, 예술가들을 연결하는 수학자였다.

보름달 밤의
회합이 낳은 그림

Lunar Society

더비의 조지프 라이트

"경험해보지 못한 사람이라면
과학의 매혹을 상상조차 할 수 없다."

메리 셸리, 《프랑켄슈타인》

루나 소사이어티

여기, 붉은 가운을 입은 은발의 과학자가 있다. 높이 든 왼손에는 흰 새가 든 유리 반구를, 오른손에는 그 새의 생사를 좌우할 공기 조절 장치를 쥐고 있다. 망설이는 기색이 조금도 없는 그의 시선은 둘러앉은 관중이 아니라 더 먼 곳을 향해 있다.

조지프 라이트Joseph Wright(1734~1779, 별칭 더비의 조지프 라이트)가 1768년에 발표한 〈공기 펌프 속 새 실험〉은 영국 회화의 역작으로 꼽힌다. 과학 실험이라는 독특한 소재도 그렇지만, 중앙의 과학자를 둘러싼 인물들이 보여주는 다채로움 때문이다. 화면 왼편의 등돌린 소년들은 기대에 찬 눈길로 유리 반구 안의 새를 주시하고 있다. 맞은편 두 소녀의 반응은 전혀 다르다. 한 명은 등을 돌린 채 얼굴을 가리고 있고, 다른 한 명은 두려움과 원망에 찬 표정이다. 아버

지로 보이는 남자는 그들을 다독이는 중이다. 반면 그들 앞에 앉아 있는 신사에겐 아무 감정이 느껴지지 않는다. 그는 오로지 시계를 주시하고 있다. 그에게는 숫자로 드러난 실험 결과만이 중요하다. 그와 대각선 방향에 서 있는 두 연인은 무관심으로 일관한다. 그들은 서로에게만 관심이 있다.

화가는 당대 사람들이 산업혁명과 과학을 어떻게 받아들였는지를 한 폭의 화면에 응축해놓았다. 18세기 영국, 혁명적으로 변화하던 시대를 사람들은 호기심, 기대, 불안과 공포, 무관심 같은 여러 갈래의 감정으로 대하고 있었다. 21세기 4차 산업혁명의 시대를 관통하고 있는 지금의 우리와 마찬가지로.

만월에 열리던 사교 모임 '루나 소사이어티'

조지프 라이트의 그림을 더 잘 이해하려면 루나 소사이어티Lunar society를 알아야 한다. 그림 속에 등장하는 실험이 바로 루나 소사이어티에서 이뤄진 것이기 때문이다. 루나 소사이어티는 영국 중부 버밍엄을 중심으로 활동하던 사교 모임이다. 보름달이 뜨는 밤마다 만났기 때문에 루나 소사이어티라 불렸다. 회원들의 면면을 보면 놀랍다. 의사이자 시인, 발명가이며 식물과 동물학에 관한 저서를 낸 이래즈머스 다윈, 지금도 명품 도자기로 유명한 도자기 회사 웨지우드를 설립한 조사이아 웨지우드, 증기기관을 발명한 제임스 와

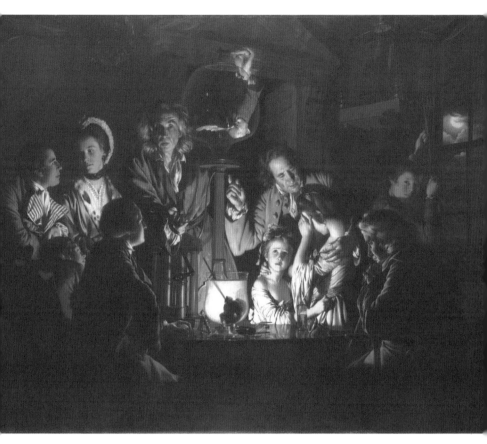

조지프 라이트, 〈공기 펌프 속 새 실험〉, 1768

트, 전기를 연구하던 벤저민 프랭클린과 산소를 발견한 조지프 프리스틀리 등등이다. 어떻게 한자리에 모았을까 싶은 대단한 구성원이다. 놀랄 일이 더 있다. 이 모임은 과학사에서 가장 중요한 인물을 '생물학적으로' 낳았다. 이래즈머스 다윈과 조사이아 웨지우드는 사돈을 맺었는데, 그들의 아들과 딸이 낳은 자식이 바로《종의 기원》을 쓴 찰스 다윈이다. 그러니까 이래즈머스 다윈은 찰스 다윈의 할아버지다.

루나 소사이어티 회원들은 직업이나 계층의 구분 없이 어울렸다. 이래즈머스 다윈의 경우 케임브리지대학에서 공부한 의사이자 시인으로 명망가였지만 그와 함께 루나 소사이어티의 초창기 회원이었던 매슈 볼턴은 열네 살에 학업을 중단하고 가업을 이은 기술자였다. 영국 산업혁명은 이렇게 신분과 학력의 높고 낮음을 따지지 않고 이론과 아이디어를 가진 이들과 실용적인 기술과 경험을 가진 사람들이 격의 없이 교류하면서 낳은 결과물이었던 것이다.

〈공기 펌프 속 새 실험〉을 그린 화가 조지프 라이트는 루나 소사이어티 회원은 아니었으나 그들과 두루 친분을 갖고 있었다. 특히 의사였던 이래즈머스 다윈과는 오랜 이웃으로, 그에게 천식과 우울증을 치료받기도 했다.

다시 그림으로 돌아가 보자. 화면 오른쪽 위, 창밖으로 선명하게 빛나는 보름달이 루나 소사이어티의 회합임을 알려준다. 분명어느 보름날 밤, 다윈의 집에서 열린 회합에서 이 그림은 시작되었을 것이다. 미술사학자들은 그림 속 인물들이 루나 소사이어티의

일원이라 가정하고 퍼즐을 맞춰왔다. 인물 중 일부는 모델이 누구인지 밝혀져 있다. 마주 보고 있는 두 연인은 화가의 친구인 토머스 콜트먼 부부이고, 화면 오른쪽 앞에서, 안경을 들고 생각에 잠긴 인물은 토머스 제퍼슨의 과학 선생이었던 의사 윌리엄 스몰로 추정된다.

대중 강연과 실험이 인기를 끌던 시대

그런데 그림 속에 모인 사람들의 면면이나 장소는 요즘 우리가 알고 있는 실험실과는 거리가 멀다. 화가는 어떻게 이 그림을 그리게 되었을까? 실험 장면은 상상으로 지어낸 설정일까, 아니면 실제 이뤄진 실험을 재연한 것일까?

18세기 영국의 부유한 가정의 응접실이나 친목 모임에서 과학계 소식은 흔한 화젯거리였다. 전국 여기저기에서 동호회를 만들어 과학에 대해 토론하고 실험하는 이들이 늘었다. 19세기 초에는 과학 실험을 돕는 저렴한 책자가 나오고 화학과 전기 실험에 필요한 장비를 파는 가게가 문을 열었다.

그런 분위기 속에서 자연철학자들의 대중 강연은 선풍적인 인기를 끌었다. 조지프 라이트는 더비의 인근에 살던 시계 제작자이자 발명가인 존 화이트허스트의 소개로 전국 순회 중이던 스코틀랜드 출신 천문학자 제임스 퍼거슨의 강의를 들었다. 제임스 퍼거슨은 이런 강의에서 금속으로 만든 모형 태양계 오러리Orrery를 소개하

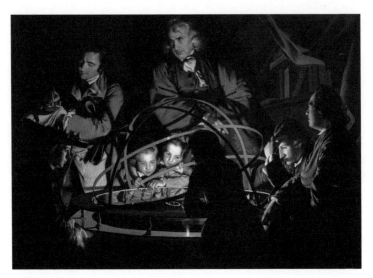

조지프 라이트, 〈태양계를 강의하는 학자〉, 1766

곤 했는데, 조지프 라이트의 또 다른 작품인 〈태양계를 강의하는 학자〉에 등장하는 바로 그 기계다. 화가는 제임스 퍼거슨의 대중 강연을 자기만의 스타일로 그림 속에 담았던 것이다.

　이런 추측과 당시의 정황들을 더해보면, 〈공기 펌프 속 새 실험〉이 실험 기구를 관찰하고, 실험 장면을 직접 경험한 뒤에 완성되었으리라 짐작해도 지나치지 않을 것이다. 이래즈머스 다윈이 공기 펌프 실험을 위해 당시 대중 강연으로 유명했던 존 월타이어John Warltire를 집으로 초대한 적도 있었다고 하니, 그림은 그때 실험 장면을 담은 것인지도 모른다.

　이 실험의 주인공, 붉은 가운을 입은 은발의 과학자는 누구일

까? 실제 모델이 따로 있을지 모르지만 이 카리스마 넘치는 인물을 보면 과학사의 누군가를 자연스레 떠올리게 된다. 바로 아일랜드 출신의 화학자 로버트 보일이다. 보일은 1659년 그가 '진공 펌프'라고 명명한 기계 장치를 만들어 공기의 유무에 따른 생명체의 생존 여부를 실험했다. 파리, 뱀, 생쥐, 새 등의 동물이 그의 유리병 안에서 죽었다. 그런데 조지프 라이트의 그림은 1760년대에 그려진 것으로 보일의 실험이 있은 지 100년이 지난 뒤다. 이 실험은 그렇게 오랜 시간 동안 반복되었던 것이다. 물론 그동안 공기 펌프는 개량되고 대중화되었다. 그림이 그려질 무렵엔 살아 있는 동물을 이용한 잔인한 실험은 거의 사라진 때였다.

이 그림을 일종의 예언으로 읽을 수도 있다. 그때 은발의 과학자 역할은 루나 소사이어티 회원이던 조지프 프리스틀리가 맡게 될 것이다. 공기에 대한 연구는 그와 함께 새로운 전기를 맞게 되었다. 신학자이자 사상가이자 과학자였던 프리스틀리는 머지않아 플로지스톤, 즉 산소를 발견하게 된다.

어떻게 읽어도 흥미로운 그림이지만 화가의 관심은 어느 특정한 인물에 있다기보다는 공기에 대한 실험이 지나온 길과 나아갈 방향에 있었다. 이 그림은 로버트 보일 이후 프리스틀리까지 100년 동안 공기의 정체를 밝히고 싶어 했던 사회의 열기를 보여준다.

위대한 예술 작품은 기록을 넘어 새로운 의미를 만든다. 가운을 걸친 은발의 과학자는 기실 과학자라기보다는 마법사처럼 보인다. 그는 공기 펌프 안에 갇힌 새의 생사를 좌우하는 신적인 존재다.

조지프 라이트, 〈아크라이트 방적 공장 야경〉, 1782

화가는 새를 살려둠으로써, 과학자에게 쏟아질 비난을 잠시 막아준
다. 그러나 화가는 실험 결과에 들뜬 이들의 얼굴이 아니라 두려움
에 떠는 소녀를 더 주목한다. 모두가 과학 기술에 열광하는가? 그렇
지 않다는 걸 화가는 냉정하게 보고 있었다. 그러고 보면 유리 반구
안의 새는 기독교 회화 전통에서 성령을 상징하는 새와 닮았다. 죽
을 위기에 처한 새를 통해 화가는 이렇게 묻고 있는 것처럼 보인다.
인간이 지식을 추구한다는 명목으로 생명을 좌지우지해도 되는가?
인간에게 신과 같은 권한이 있는가?

조지프 라이트의 그림 중엔 방적기를 발명한 리처드 아크라이

트의 크롬포드 공장을 그린 풍경화가 있다. 보름달이 뜬 밤하늘이 낮처럼 환하고 그 아래 육중한 공장 건물 역시 모든 창에 환하게 불을 켜고 있다. 밤도 낮처럼 일하는 시대가 오는 걸 화가는 먼저 보고 있었다. 조지프 라이트는 루나 소사이어티의 주요 인사들과 두루 친했으나 회원은 아니었다. 그는 관찰자이자 기록자로서의 역할을 했다.

50년 뒤인 1818년, 메리 셸리는 소설《프랑켄슈타인》을 통해 조지프 라이트가 제기한 물음에서 한발 더 나아간다. 그 소설의 서문은 이렇게 시작한다.

이 허구적인 이야기의 토대가 되는 사건은, 다윈 박사를 비롯해 독일의 몇몇 생리학 저자들의 추정에 따르면 불가능하지는 않다고 한다.

예술 작품 속에는 늘 우리가 대답하기 어려운 질문들이 숨어 있다. 화가와 소설가는 작품을 통해 과학 기술의 발달과 생명에 관해 근본적인 질문을 던진다. 예술가의 자리는 안도 밖도 아닌 경계에 있다. 그래서 그들에겐 외로움이 숙명처럼 붙어 다닌다.

Paula Modersohn Becker

뒤늦게 전달된
릴케의 진혼곡

Rainer Maria Rilke

파울라 모더존 베커

"상상에 있어서 여성은 더없이 중요한 인물이지만
실제로는 전적으로 하찮은 존재다."

버지니아 울프, 《자기만의 방》

라이너 마리아 릴케

그대의 삶은 얼마나 짧은 것이었던가.

1908년 10월의 마지막 날부터 3일 동안 라이너 마리아 릴케Rainer Maria Rilke(1875~1926)는 벗을 위해 길고 장중한 진혼곡을 썼다. 친구, 정확하게는 '여자 친구를 위해' 쓴 이 레퀴엠은 1년 전인 1907년 11월 21일에 세상을 떠난 파울라 모더존 베커Paula Modersohn Becker(1876~1907)를 기리는 시였다. 릴케의 진혼곡은 어째서 1년이 지나서야 도착한 것일까?

파울라 모더존 베커와 릴케는 1900년 여름 끝자락에 몇몇 예술가들이 공동체를 이루어 살던 독일 브레멘 근처 보르프스베데에서 처음 만났다. 화가의 꿈을 현실에 옮겨놓기 시작한 파울라 베커는

스물셋, 루 살로메와의 러시아 여행을 마치고 예술가 마을을 방문한 시인 릴케는 스물넷이었다. 두 사람은 파울라가 출산한 지 18일 만에 혈전증으로 사망하는 1907년까지, 베를린·파리·보르프스베데를 오가며 친구 사이로 지냈다. 팽팽한 긴장이 흐르거나 멀어질 때도 있었으나, 둘 사이가 완전히 끊어진 적은 없었다.

예술가 마을, 보르프스베데에서의 첫 만남

릴케는 파울라 베커와의 첫 만남을 일기에 남겼다.

> 그건 완전한 일치감이다. 누군가와의 만남을 통해 성장하는 것. 누구도 예견할 수 없는 긴 길을 내려가, 우리는 이 영원의 순간에 닿았다. 놀라고 비틀거리며 우리는 서로를 마주했다. 우리 두 사람은 의심할 바 없이, 신이 존재하는 문 앞에 이미 당도한 사람들처럼 서로를 마주 보았다.

보르프스베데는 세상의 주목을 끌 만한 명소나 대단한 지형지물이 없는 호젓한 마을이었다. 경작이 불가능해서, 눈 닿는 곳 어디나 황량하고 단조로운 습지가 인간의 흔적 없이 펼쳐져 있었다. 그 지루하고 고요한 풍경에서 투명한 강물의 색과 자작나무, 소나무, 버드나무가 지닌 저마다의 색조를 화면에 담으려는 섬세한 화가들이 모여 살고 있었다. 당시 파리에서 벌어지던, 새로운 예술을 향한

화가들의 맹렬한 투쟁과는 사뭇 거리가 있는 평온함이었다. 파울라 베커는 그곳에 매혹되었고, 예술과 자연, 예술과 생활이 조화를 이루는 삶에 동참하길 원했다.

릴케는 보르프스베데에 머무는 동안 파울라의 작업실을 자주 찾아왔고, 파울라 역시 릴케의 거처를 방문했다. 두 사람은 들판의 색과 빛의 뉘앙스를 보는 법을 이야기했고, 릴케는 파울라의 관점과 이야기를 시로 엮었다. 릴케의 시에는 화가로부터 보는 법을 배워가는 경이로움이 담겨 있다.

붉은 장미가 그렇게 붉었던 적은 없었지.

비 오던 그날 저녁처럼

사랑스러운 그대의 머리칼을 생각하네.

붉은 장미가 그렇게 붉었던 적은 없었지.

(…)

자작나무 줄기가 그렇게 흰 적이 없었다네.

비와 함께 가라앉은 그 저녁처럼

나는 그대의 가늘고 아름다운 손을 보았네.

자작나무 줄기가 그렇게 흰 적이 없었다네.

물은 검은 땅을 반사했다네.

내가 비를 발견한 그 저녁에

나는 그렇게 나를 그대 눈 안에서 발견했다네.

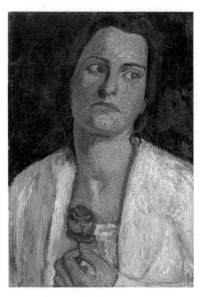

파울라 모더존 베커, 〈클라라 릴케-베스트
호프의 초상〉, 1905

물은 검은 땅을 반사했다네.

10월 베를린으로 떠나면서, 릴케는 '금발의 화가'에게 자신이
아끼는 시를 적은 수첩을 보관해달라며 맡긴다. 자신이 돌아올 때
까지 그 수첩을 간직하고 읽어달라고 말이다. 그건 사랑의 증표였
을까? 그런데 당시 파울라는 얼마 전 아내와 사별한 서른다섯 살의
화가 오토 모더존과 남모르게 약혼한 사이였다. 그녀는 베를린에
있는 릴케에게 편지를 쓰면서도 자신의 사랑에 대해 언급하지 않았
다. 릴케에게 약혼 사실을 전한 것은 11월 12일에 이르러서다. 릴케
는 평온한 축시를 답장으로 보냈으나 이 시기 릴케의 일기는 뜯겨

사라진 상태이므로 그의 내면까지 잔잔했는지는 확인할 길이 없다.

그 즈음 릴케는 보르프스베데의 또 다른 '화가 아가씨'이자 파울라의 절친한 벗 클라라 베스트호프와 약혼을 발표하고, 이듬해 두 커플은 나란히 결혼을 했다. 결혼과 함께 우정의 끈은 느슨해졌다. 파울라와 릴케 사이에 사랑의 불꽃이 이는 통속극 같은 전개는 없었다.

화가 파울라의 그림에는 관심 없었던 릴케

라이너 마리아 릴케는 이후 로댕의 비서로 일했고 로댕론과 예술 비평을 여러 편 쓰게 되었는데, 그 모두가 보르프스베데에서 시작됐다. 릴케가 쓴 최초의 예술론은 보르프스베데에 거주하던 다섯 명의 화가 프리츠 마켄젠, 오토 모더존, 프리츠 오버벡, 한스 암 엔데, 하인리히 포겔러에 관한 글이다. 릴케는 1903년에 책이 나오자 "함께 먼 곳에 와 있는, 가까이 있는 고향인 파울라 모더존에게, 깊은 존경을 바치며"라고 적어 증정했다. 그렇지만 그 책에 보르프스베데의 또 다른 '화가' 파울라는 등장하지 않는다. 그에게 로댕을 소개해준 조각가이자 아내인 클라라 베스트호프 역시 마찬가지다.

릴케는 파울라가 파리 뤼니베르지케가에 있는 로댕의 화실을 방문할 수 있도록 추천장을 써준 일이 있는데, 그때 그녀를 '파울라 모더존, 빼어난 독일 화가의 아내'로 소개했다. 릴케에게 '금발의 화

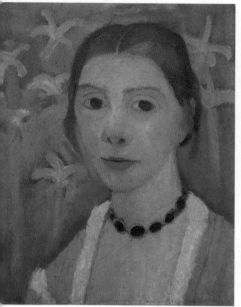

• ••

• 파울라 모더존 베커, 〈초록 배경에 푸른 아이리스가 있는 자화상〉, 1900~1907
•• 파울라 모더존 베커, 〈라이너 마리아 릴케의 초상〉, 1906

가' 파울라 베커와 아내 클라라 베스트호프는 아름답고 호기심 많은, 영감을 주는 '소녀'로만 존재했던 것이다. 그는 그녀들의 말과 그들에게서 받은 영감을 이용해 시를 엮었으나, 그녀들을 화가로 바라보지 않았다. 릴케는 수차례 파울라 베커의 작업실을 방문했음에도 그녀의 그림을 몰랐고, 알려고 하지도 않았다. 때로 사랑은 미혹으로부터 싹튼다. 사랑이란 대체로 말도 안 되는 감정과 행동의 집합체니까. 하지만 우정은 어떤가? 우정은 진실의 토대 위에서만 뿌리를 내리는 법이다.

파울라는 보르프스베데 화가들에 대한 릴케의 책을 신랄하게 평했다. "작품을 관찰한 것에서 오는 게 아닌, 길게 늘어지고 빙빙 도는 주변적인 생각"으로 쓴 책이라고, "좋은 문장도 많지만 호두를 까보면 속은 비어 있다"라고 지적했다. 1906년 파울라 모더존 베커가 그린 릴케의 초상화에서는 이 유명한 시인에 대한 어떤 경외감도 찾아볼 수 없다. 가로 25.4, 세로 32.3센티미터 크기의 자그마한 캔버스에 릴케의 얼굴이 배경도 없이 꽉 들어차 있다. 연두와 갈색 빛은 섬세하지만 머리 위가 잘리고 꽉 막힌 구성이 아집과 강박, 소심함이 뒤섞인 인물의 내면을 드러낸다. 그 그림 속 릴케는 위대한 시인의 씨앗을 품은 친구가 아니라 "훗날 도움이 될지도 모르는 사람과의 관계를 망치지 않으려 조심하는" 심약한 모습이다. 파울라는 자신을 화가로 봐주지 않는 릴케가 못마땅했던 것일까?

진짜 여성의 모습을 그린 화가

1905년이 지나서야 릴케는 친구가 화가라는 걸 알아보기 시작했다. 그리고 파울라의 죽음 이후 릴케가 동시대의 혁신적인 미술 동향을 더 잘 이해하게 되면서 파울라의 위상은 달라졌다. 그렇게 진혼곡은 파울라 모더존 베커가 죽은 지 1년이 지나서야 쓰였다. 하지만 릴케는 끝내 그 진혼곡에서도 파울라의 이름을 부르지 않는다.

파울라는 출산 후 내내 자리보전을 하다, 처음 일어서던 날 쓰러져 생을 마감했다. 마지막으로 남긴 말은 "아쉬운걸"이었다고 한다. 시인은 "따뜻한 집에서 구시대풍으로 산부들의 죽음을 겪었다"고, "길고 긴 작업 외에 아무것도 원치 않았지만, 그 작업은 행해지지 않았다"라고 썼다.

하지만 그녀가 구시대적인 삶을 따라 어머니가 된 건 아니었다. 파울라가 남긴 그림이 분명한 목소리로 알려준다. 파울라는 최초로 자신의 누드를 그린 여성 화가다. 긴 호박목걸이를 늘어뜨린 반라의 파울라는 호기심이 넘치는 눈빛으로 화면 밖의 관람자를 마주한다. 이 그림을 그리던 때는 임신 전이지만, 마치 아기를 품은 듯 불룩한 배를 감싸고 있다. 그녀는 여성으로서 자신의 정체성과 어머니가 될 수 있는 가능성을 보여주며, 그럼 다음엔 무슨 일이 기다리고 있을까라고 짓궂게 묻는다. 파울라는 예술가의 길을 포기하고 어머니가 되려는 게 아니었다.

그녀는 이전에도 아이에게 젖을 먹이는 여자를 여럿 그렸다. 그

파울라 모더존 베커, 〈여섯 번째 결혼기념일에 그린 자화상〉, 1906

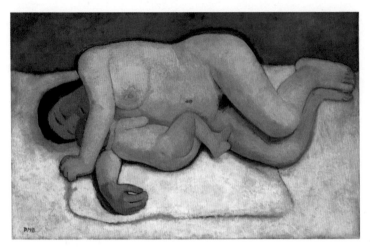

파울라 모더존 베커, 〈누워 있는 엄마와 아기〉, 1906

들은 거룩하지도 모성에 대한 환상을 자극하지도 않고, 그저 평온하다. 릴케는 레퀴엠에서 "삶과 위대한 예술 사이에는 어딘가 해묵은 적대감"이 있다며 어머니 되기라는 숙제 때문에 완벽한 예술가가 되지 못하고 죽은 친구의 삶을 통탄했다. 하지만 파울라에게 예술과 모성은 적대 관계가 아니었다. 파울라는 스스로 어머니 되기를 선택하면서 그 둘 사이의 조화를 용감하게 추구했다. 임신과 출산은 타협이 아니라 도전이었다. 그러니 그녀가 건강하게 화가이자 어머니로 더 살았다면, 더없이 좋았을 것이다. 여전히 자아와 모성 사이에서 갈팡질팡하는 수많은 여성들에게, 힘을 주는 그림들을 참 많이 그렸을 것이다.

참고문헌
도판 목록

그림으로 남은 60일의 동거

반 고흐는 설명이 필요 없는 화가다. 수십 년 동안 그에 대한 책이 나오고 또 나왔다. 고흐와 고갱을 함께 다룬 책들도 상당수다. 그 책들의 제목은 고흐를 앞자리에 둔다. 고흐와 고갱, 둘 사이에서 주인공은 고흐 차지였다. 고갱의 입장에서도 둘의 관계를 보고 싶어 그가 쓴 글들을 찾아 읽었다. 고흐가 남긴 편지는 반고흐뮤지엄에서 해설과 함께 찾아볼 수 있다.
https://www.vangoghmuseum.nl/

- 마틴 게이포드,《고흐, 고갱 그리고 옐로하우스》, 김민아 역, 안그라픽스, 2007
- 이태광,《반 고흐와 고갱의 유토피아》, 아트북스, 2014
- 김광우,《고흐와 고갱》, 미술문화, 2018
- 마틴 베일리,《반 고흐의 태양, 해바라기》, 박찬원 역, 아트북스, 2020
- 폴 고갱,《야만인의 절규》, 강주헌 역, 창해, 2000
- 장 드로통샹,《안녕, 고갱》, 정진국 역, 글씨미디어, 2019

피카소가 삼키지 못한 여자

거트루드 스타인은 1차 세계대전 이후 환멸감에 빠진 젊은 예술가들을 '잃어버린

세대'라고 불렀다. 그녀는 종종 어니스트 헤밍웨이로 대표되는 그 세대의 '대모'라 불렸다. 그렇지만 그 별칭이 '작가' 거트루드 스타인에 대한 정당한 평가를 가로막았다. 그녀는 호기로운 미국인 수집가로 가볍게 취급되곤 했다. 피카소와 스타인이 주고받은 250여 통의 서신을 묶어 펴낸《Correspondence(편지)》는 화가와 후원자에서 화가와 작가로 우정을 쌓아간 긴 세월을 보여준다.

- 피에르 덱스,《창조자 피카소1》, 김남주 역, 한길아트, 2005
- 쥘리 비르망·클레망 우브르리,《피카소》, 임명주 역, 미메시스, 2016
- 팀 힐튼,《피카소》, 이영주 역, 시공아트, 2010
- 메리 매콜리프,《새로운 세기의 예술가들》, 최애리 역, 현암사, 2020
- 거트루드 스타인,《거트루드 스타인이 쓴 앨리스 B. 토클라스 자서전》, 윤은오 역, 율, 2017
- 거트루드 스타인,《피카소》, 염명순 역, 시각과언어, 1994
- 안드레아 와이스,《파리는 여자였다》, 황정연 역, 에디션더블유, 2008
- Laurence Madeline ed., Correspondence, Seagull books, 2018

〈마돈나〉의 그녀가 죽지 않았다면

뭉크의 〈마돈나〉에 실존 인물인 모델이 있었고, 그녀가 베를린에 모여든 여러 예술가들의 뮤즈였다는 실마리를 따라가 다그니 유엘이라는 인물을 만났다. 그녀는 신비스러운 팜므 파탈, 비극적인 희생자로 그려지기 일쑤였다. 노르웨이 여성박물관을 통해 다그니 유엘이란 인물을 온전히 다시 만날 수 있었다.

https://kvinnemuseet.no/en/lady_in_berlin

- 유성혜,《뭉크》, 아르테, 2019
- 이리스 뮐러베스테르만,《뭉크, 추방된 영혼의 기록》, 홍주연 역, 예경, 2013
- 요세프 파울 호딘,《에드바르 뭉크》, 이수연 역, 시공아트, 2010
- 에드바르 뭉크,《뭉크 뭉크》, 이충순 외 역, 다빈치, 2019

- 수 프리도,《에드바르 뭉크》, 채운 역, 을유문화사, 2008
- 로버트 퍼거슨,《북유럽인 이야기》, 정미나 역, 현암사, 2019
- 세실 도팽 외,《폭력과 여성들》, 이은민 역, 동문선, 2002
- 아우구스트 스트린드베리,《줄리 아씨》, 오세곤 역, 예니, 2015
- Aleksandra Sawicka, "Aspasia of Bohemians : Dagny Juel's Role in the Cultural Life of Berlin and Krakow in the 1890's", On the Paths of the Soul, Vigeland Museum(Oslo), 2010
- Piotr Policht, "Sex, Art & Vampires : The Friendship of Stanisław Przybyszewski & Edvard Munch", Culture.PL, 2020.6.19
 https://culture.pl/en/article/sex-art-vampires-the-friendship-of-stanislaw-przybyszewski-edvard-munch

예술가들이 헤어진 뒤 남는 것

제임스 애벗 맥닐 휘슬러는 특정 유파에 속하지 않고 자기만의 스타일을 개척한 현대 회화의 선구자다. 그는 색과 구도를 미술의 본령으로 삼아, 이야기나 주제가 끼어드는 것을 원치 않았다. 그는 실생활에서도 곁을 주지 않는 사람, 아니 호전적인 사람이었다. 작가 오스카 와일드는 휘슬러를 관찰하고 그의 예술론을 실천했으며, 그를 글로 재창조했다. 와일드의 글을 통해 고집스럽게 예술만을 추구했던 휘슬러를 만날 수 있다.

- 오스카 와일드,《도리언 그레이의 초상》, 윤희기 역, 열린책들, 2010
- 오스카 와일드,《거짓의 쇠락》, 박명숙 역, 은행나무, 2015
- 오스카 와일드,《와일드가 말하는 오스카》, 박명숙 역, 민음사, 2016
- 제임스 휘슬러,《휘슬러의 예술 강의》, 아르드, 2021
- 사다키치 하트만,《더 휘슬러 북》, 아르드, 2021
- Sarah Walden, "Shared Wit of Whistler and Wilde", The Spectator, 2003. 7. 12
 https://www.spectator.co.uk/article/shared-wit-of-whistler-and-wilde

화가의 그림에 남은 시인의 얼굴

초현실주의 회화의 거장 살바도르 달리와 스페인의 국민 시인 페데리코 가르시아 로르카가 함께 보낸 짧지만 눈부셨던 한 시절은 천천히 되새겨지고 있다. 폴 모리슨 감독의 영화 〈리틀 애쉬 : 달리가 사랑한 그림〉(2008)을 통해서 우리는 그 시절의 공기를 느낄 수 있다. 크리스토퍼 마우어가 쓴 《Sebastian's Arrows(세바스찬의 화살)》은 달리 탄생 100주년을 맞아 그간 공개된 적 없는 둘 사이의 편지와 서로 교류하던 시기에 제작한 시와 그림들을 모아 소개한다.

- 돈 애즈,《살바도르 달리》, 엄미정 역, 시공아트, 2014
- 질 네레,《살바도르 달리》, 정진아 역, 마로니에북스, 2020
- 캐서린 잉그램,《디스 이즈 달리》, 문희경 역, 어젠다, 2014
- 조민현,《스페인 아방가르드와 바로크적 전통》, 고려대학교출판문화원, 2019
- Christopher Maurer, Sebastian's Arrows: Letters and Mementos of Salvador Dali and Federico Garcia Lorca, Swan Isle Pr, 2005
- Christopher Maurer, "Garcia Lorca, Dali, and The Metaphor, 1926-1929", Avant-garde Studies Issue 2: The Dali Museum, Fall 2016

닮은꼴 영혼을 가진 남과 여

인상주의 화가 그룹에는 베르트 모리조와 메리 카샛이라는 확실한 존재감을 지닌 여성 화가가 있었다. 그런데 이들은 마네와 모리조, 드가와 카샛 같은 식으로 남성 화가들과 함께 묶어서 설명되곤 했다. 제프리 마이어스가 쓴《인상주의자 연인들》의 영향도 있을 것이다. 드가와 카샛은 둘 다 독신이었으므로, 러브 스토리의 가능성을 담은 연극과 소설이 나오기도 했다.
메리 카샛은 여전히 미국인 여성이라는 수식어로 설명된다. 그리젤다 폴록은 외국인이라는 점은 여성이라는 조건에 더해져 그녀를 인상주의의 주변부 인물로 규정했다고 지적한다. 메리 카샛을 바로 보는 일이 드가와 그녀의 관계를 아는 출발점이다.

- 폴 발레리,《드가. 춤. 데생》, 김현 역, 열화당, 2005
- 제프리 마이어스,《인상주의자 연인들》, 김현우 역, 마음산책, 2007
- 이연식,《드가》, 아르테, 2020
- 샤를 보들레르,《현대의 삶을 그리는 화가》, 정혜용 역, 은행나무, 2014
- 앙브루아즈 볼라르,《볼라르가 만난 파리의 예술가들》, 이세진 역, 현암사, 2020
- 베른트 그로베,《에드가 드가》, 엄미정 역, 마로니에북스, 2005
- 버나드 덴버,《가까이에서 본 인상주의 미술가》, 김숙 역, 시공사, 1999
- Griselda Pollock, Mary Cassatt : Painter of Modern Women, Thames & Hudson, 1998
- Griselda Pollock, "The Overlooked Radicalism of Impressionist Mary Cassatt", Frieze, 2018.8.3

 https://www.frieze.com/article/overlooked-radicalism-impressionist-mary-cassatt
- Stephanie Strasnick, "Degas and Cassatt: The Untold Story of Their Artistic Friendship", Artnews, 2014.3.27

 https://www.artnews.com/art-news/news/national-gallery-show-explores-artistic-friendship-of-degas-and-cassatt-2420/

사진으로 그려낸 또 하나의 자화상

프리다 칼로 옆에는 늘 디에고 리베라가 따라 붙는다. 하지만 그녀의 삶에 단 한 사람의 남자, 남편만 있었던 건 아니다. 프리다 칼로의 생에서 사진작가 도로시아 랭, 화가 조지아 오키프 등과의 인연을 찾아내 읽는 순간 그녀가 더 생생해졌고, 몹시 궁금해졌다. 칼로의 사람들 중 니콜라스 머레이에 초점을 맞췄다. 그가 찍은 프리다 칼로의 사진은 자화상만큼이나 선명하게 프리다 칼로의 이미지를 세상에 각인시켰다. 책에 싣지 못한 니콜라스 머레이의 사진은 그의 홈페이지에서 확인할 수 있다.
http://nickolasmuray.com/frida-kahlo

- 프리다 칼로,《프리다 칼로, 내 영혼의 일기》, 안진옥 역, 비엠케이, 2016
- 르 클레지오,《프리다 칼로 디에고 리베라》, 백선희 역, 다빈치, 2011

- 크리스티나 버루스, 《프리다 칼로》, 김희진 역, 시공사, 2009
- 반나 빈치, 《프리다 칼로》, 이현경 역, 미메시스, 2019
- Celia Stahr, Frida in America: The Creative Awakening of a Great Artist, St. Martin's Press, 2020
- Alexxa Gotthardt, "The Intimate and Iconic Photos Nickolas Muray Took of Frida Kahlo", Artsy, 2019.2.11

 https://www.artsy.net/article/artsy-editorial-intimate-iconic-photos-nickolas-muray-frida-kahlo
- Karen Chernick, "Frida Kahlo's Friendship with Dorothea Lange was Good for Her Health", Hyperallergic, 2019.1.16

 https://hyperallergic.com/479868/frida-kahlos-friendship-with-dorothea-lange-was-good-for-her-health/
- Raquel Reichard, "How Frida Kahlo's Iconic Mexican Art was Influenced by Her German Father's Photography", Remezcla, 2019.3.29

 https://remezcla.com/features/culture/influence-photography-frida-kahlo-art/

장 미셸 혹은 누구나 될 수 있는 B

앤디 워홀이 찍은 영화를 틀어놓고, 그의 일기를 읽다보면 시간이 속절없이 흘렀다. 거기가 거기 같은 자리를 맴돌 뿐인 시간을 지나고 나서야 비로소 워홀의 작품에서 반복이 갖는 의미를 알 것 같았다. 워홀의 길고 긴 일기 속에서 그와 바스키아가 남긴 관계의 부스러기를 따라 다녔다. 워홀이 일기에 남긴 바스키아와 둘이 함께 찍힌 사진들 속 모습은 온도가 사뭇 다르다. 둘의 사진은 배니티페어, 데이즈드 등의 잡지 기사로 볼 수 있다.

- 앤디 워홀, 팻 해켓 엮음, 《앤디 워홀 일기》, 홍예빈 역, 미메시스, 2009
- 앤디 워홀, 《앤디 워홀의 철학》, 김정신 역, 미메시스, 2015
- 세실 길베르, 《앤디 워홀 정신》, 낭만북스, 2011

- 김광우, 《워홀과 친구들》, 미술문화, 1997
- 타이펙스, 《앤디 워홀》, 김마림 역, 미메시스, 2021
- Erin Vanderhoof, "Andy Warhol, Jean-Michel Basquiat, and the Friendship That Defined the Art World in 1980s New York City", Vanityfair, 2019.07
 https://www.vanityfair.com/style/2019/07/andy-warhol-jean-michel-basquiat-friendship-book
- Ally Faughnan, The Best, Worst, and Weirdest Parts of Warhol and Basquiat's Friendship, Dazed, 2019.5.28
 https://www.dazeddigital.com/art-photography/article/44600/1/never-before-seen-photos-diary-andy-warhol-jean-michel-basquiat-friendship

신참 화가와 미술상의 동상이몽

렘브란트와 미술상 아윌렌부르흐의 만남은 '황금시대'라 불리던 당시 네덜란드 사회 속에서 이해해야 한다. 종교의 자유와 막대한 부의 축적으로 네덜란드에선 미술상이 세력을 키울 무대가 마련되었다. 미술상 아윌렌부르흐에 대한 자료는 빈약했지만, 그의 활동을 가능케 한 네덜란드 사회상에 대한 정보는 러셀 쇼토의 책을 통해 얻을 수 있었다. 존 몰리뉴의 《렘브란트와 혁명》은 당시 네덜란드에서 렘브란트의 회화가 혁명이라 할 수 있는 이유를 조목조목 제시한다.

- 마리에트 베스테르만, 《렘브란트》, 강주헌 역, 한길아트, 2003
- 존 몰리뉴, 《렘브란트와 혁명》, 정병선 역, 책갈피, 2003
- 타이펙스, 《렘브란트, 빛의 화가》, 박성은 역, 푸른지식, 2015
- 파스칼 보나푸, 《렘브란트》, 김택 역, 시공사, 1996
- 크리스토퍼 화이트, 《렘브란트》, 김숙 역, 시공아트, 2011
- 러셀 쇼토, 《세상에서 가장 자유로운 도시, 암스테르담》, 허형은 역, 책세상, 2016

동네 친구에게만 보여준 거장의 진심

구텐베르크 프로젝트는 인류의 문화유산을 디지털로 저장, 배포하기 위해 운영되는 일종의 디지털 도서관이다. 저작권이 만료된 6만 권 이상의 고서와 고전을 무료로 이용할 수 있다. 뒤러가 이탈리아 여행 중 친구 피르크하이머에게 보낸 편지도 이곳에서 찾아볼 수 있었다. 인터넷 시대에 감사할 일.

https://www.gutenberg.org/ebooks/3226

- 엄미정, 《후회 없이 그림여행》, 모요사, 2020
- 에르빈 파노프스키, 《인문주의 예술가 뒤러》, 임산 역, 한길아트, 2006
- 노르베르트 볼프, 《알브레히트 뒤러》, 김병화 역, 마로니에북스, 2008
- 폴 존슨, 《창조자들》, 이창신 역, 황금가지, 2009
- Larry Silver, Jeffrey Chipps Smith ed., The Essential Dürer, Univ of Pennsylvania Pr, 2011
- Albrecht Durer, Records of Journeys to Venice and the Low Countries, Project Gutenberg books, 2002

신처럼 너그러웠던 스승

화가로서 피사로가 거둔 성취는 따로 얘기할 문제지만 인상주의 화가들, 특히 세잔에게 피사로가 미친 영향력은 선명하다. 세잔이 에밀 베르나르 등 여러 후배 화가들에게 남긴 말을 통해서 확인할 수 있다.

지난 2005년 뉴욕 현대미술관에서 열린 '현대 회화의 선구자: 세잔과 피사로 1865-1885' 전시는 두 사람의 협업을 확인할 수 있는 80여 점의 그림과 드로잉을 선보였다. 미술관 홈페이지에서 다시 볼 수 있다.

https://www.moma.org/calendar/exhibitions/112

- 에밀 베르나르, 《세잔느의 회상》, 박종탁 역, 열화당, 1995
- 폴 세잔, 《세잔과의 대화》, 조정훈 역, 다빈치, 2002

- 가브리엘레 크레팔디,《인상주의》, 하지은 역, 마로니에북스, 2009
- 클레어 A.P. 윌스든,《인상주의 예술이 가득한 정원》, 이시은 역, 재승출판, 2019
- 류승희,《안녕하세요, 세잔씨》, 아트북스, 2008
- Dana Gordon, "Justice to Pissarro", Painters' Table, 2013
 https://www.painters-table.com/blog/justice-pissarro

이웃사촌 예술가 친구

바우하우스 100주년에 맞춰 독일 데사우에 있는 파울 클레와 바실리 칸딘스키의 공동주택이 복원, 공개되었다. 색과 색이 다툼 없이 만나서 어울리던 그 집의 벽과 난간, 창틀 같은 것이 두 예술가의 만남처럼 조화로웠다. 데사우의 바우하우스 건물들은 유네스코 세계문화유산으로 지정되어 있다. 홈페이지에서 각 건물들이 갖는 의미와 복원 과정 등을 확인할 수 있다.
https://bauhaus-dessau.de/en/index.html

- 김광우,《칸딘스키와 클레》, 미술문화, 2015
- 프랜시스 앰블러,《바우하우스 100년의 이야기》, 장정제 역, 시공문화사, 2018
- 수잔나 파르치,《파울 클레》, 유치정 역, 마로니에북스, 2006
- Michael Baumgartner ed., Klee & Kandinsky: Neighbors, Friends, Rivals. Prestel, 2015

예술가에게 친구는 한 명으로 족하지 않은가

영국의 미술평론가이자 사회운동가인 존 러스킨은 터너를 찬미했다. 러스킨이 때로 터너를 자기가 그린 이상형의 화가에 맞추려 했지만, 그가 터너에 대해 쓴 글들이 오늘날 터너라는 위대한 화가의 출발점이 되었다.《존 러스킨 라파엘 전파》에 러스킨이 쓴 터너 평론 3편이 실려 있다.

- 존 러스킨,《존 러스킨 라파엘 전파》, 임현승 역, 좁쌀한알, 2018
- 미하엘 보케뮐,《윌리엄 터너》, 권영진 역, 마로니에북스, 2006
- Sam Smiles, "The Fall of Anarchy: Politics and Anatomy in an Enigmatic Painting by J.M.W. Turner", Tate Papers no.25, spring 2016
 https://www.tate.org.uk/research/publications/tate-papers/25/fall-of-anarchy-politics-anatomy-turner
- Paul Wood, Christine Dean, "Turner at Farnley Hall", Otley Local History Bulletin, 2020
 https://otleylocalhistorybulletin.wordpress.com/2020/02/27/turner-at-farnley-hall/

그의 롤모델은 미켈란젤로였다

피카소, 마티스 등 여러 화가들이 조각 작품을 제작했지만, 모딜리아니처럼 조각에 전적으로 매달렸던 경우는 없다. 모딜리아니와 브란쿠시 사이의 관계는 앙드레 살몽이 남긴 회고록 속 몇몇 일화들뿐 상세한 자료가 없었지만, 모딜리아니가 조각을 대했던 태도와 작업 방식, 당시 이뤄졌던 조각 작품 전시와 그에 대한 반응들은 여러 문헌에서 확인할 수 있다.

- 도리스 크리스토프,《아메데오 모딜리아니》, 양영란 역, 마로니에북스, 2005
- 앙드레 살몽,《모딜리아니, 열정의 보엠》, 강경 역, 다빈치, 2009
- 캐럴라인 랜츠너,《콘스탄틴 브랑쿠시》, 김세진 역, 알에이치코리아, 2014
- Jeanne Modigliani, Modigliani: Man and Myth-Biography and Works of Italian Painter and Sculptor Amedeo Modigliani, Esther Rowland Clifford 역, Pantianos Classics, 2020
- Kenneth Wayne, Modigliani & The Artist of Monparnasse, Harry N. Abrams, 2002
- Mario Negri, Modigliani as Sculptor, [1981-1982], in Id., All'ombra della scultura, Scheiwiller, Milano 1985, pp. 127-147.
 https://www.marionegri.org/en/artists-writings/modigliani-as-sculptor/

불운한 그림을 후원했던 시대의 문인들

마네가 작품을 발표할 때마다 평론가들은 경쟁하듯 독설을 쏟아냈다. 루이 피에라르의 책 제목처럼 마네는 대다수의 사람들에겐 '이해받지 못한 사람'이었다. 그러나 소수지만, 마네를 옹호한 문인들의 이름은 여전히 빛난다. 프랑수아즈 카생의 책에 여러 평론가와 문인들이 마네에 대해 쓴 평이 발췌되어 실려 있다.

- 프랑수아즈 카생, 《마네》, 김희균 역, 시공사, 1998
- 루이 피에라르, 《이해받지 못한 사람, 마네》, 정진국 역, 글항아리, 2009
- 에밀 졸라, 《예술에 대한 글쓰기》, 조병준 역, 지만지, 2012
- 조르주 바타유, 《라스코 혹은 예술의 탄생 / 마네》, 차지연 역, 워크룸프레스, 2017
- 메리 매콜리프, 《벨 에포크, 아름다운 시대》, 최애리 역, 현암사, 2020
- 세바스천 스미, 《관계의 미술사》, 김강희 외 역, 앵글북스, 2021
- 손경애, 〈미술비평가 졸라와 마네: 근대성을 향한 두 혁명가〉, 한국프랑스학논집 제68집, 2009, pp.439~458

그들의 만남이 소설과 같았다면

미국 메다일 대학 교수이자 '하위헌스 네덜란드 역사 연구소(Huygens Instituut voor Nederlands Geschiedenis)' 객원 연구원 더글라스 앤더슨이 운영하는 웹사이트를 추천한다. 레이우엔훅의 일생, 그가 제작한 현미경과 관찰해서 기록한 표본들, 수많은 편지와 저술 등을 촘촘하게 기록하고 있다. 17세기 네덜란드인의 생활, 델프트 시의 모습을 그려볼 자료들도 풍성하다. 페르메이르와 레이우엔훅과의 연결고리를 짚어본 항목도 있다.
https://lensonleeuwenhoek.net/

- 전원경, 《페르메이르》, 아르테, 2020
- 다니엘 아라스, 《베르메르의 야망과 비밀》, 강성인 역, 마로니에북스, 2008

- 귀스타브 반지프, 《베르메르, 방구석에서 그려낸 역사》, 정진국 역, 글항아리, 2009
- Laura J. Snyder, Eye of the Beholder: Johannes Vermeer, Antoni van Leeuwenhoek, and the Reinvention of Seeing, W.W.Norton & Company, 2016
- Robert D. Huerta, Giants of Delft - Johannes Vermeer and the Natural Philosophers : The Parallel Search for Knowledge during the Age of Discovery, Bucknell University Press, 2003

화가는 빈의 살롱에서 생물학 수업을 듣는다

뉴욕 노이에갤러리는 〈아델레 블로흐-바우어의 초상〉을 비롯 클림트의 작품을 다수 소장하고 있다. 그곳에서 지난 2007년 열린 전시 도록에서 에밀리 브라운은 화가와 베르타 추커칸들의 관계를 집중적으로 조명하면서, 클림트 회화의 장식적인 표현과 진화 이론과의 관련성을 설명했다. 베르타 추커칸들이 당시 발표한 글들에서 이미 클림트의 장식 패턴을 생물학과 연결했음을 확인할 수 있다.

- 전원경, 《클림트》, 아르테, 2018
- 패트릭 베이드, 《구스타프 클림트─세기말 빈, 에로티시즘으로 물들인 황금빛 화가》, 엄미정 역, 북커스, 2021
- 에릭 캔델, 《통찰의 시대》, 이한음 역, 알에이치코리아, 2014
- Emily Braun, "Ornament as Evolution: Gustav Klimt and Berta Zuckerkandl", Gustav Klimt : The Ronald S. Lauder and Serge Sabarsky Collections, Prestel Publishing, 2007
- Polina Advolodkina, "Klimt, Modernism, and Art's Relationship with Medicine", Arts in Medicine, April 2017
 https://in-housestaff.org/klimt-modernism-arts-relationship-medicine-739

어느 식물학자가 전해준 색의 세계

오딜롱 르동의 흑백 작품은 신비로운 인상이 강하기 때문에 과학이나 진화론으로 설명하려는 시도가 의아하기도 하고 신선했다. 바바라 라슨의 글은 19세기 말 프랑스에서 과학에 대한 대중의 기대와 관심이 어떠했는지, 르동의 작품이 그러한 분위기와 어떻게 관련되어 있는지 알려준다.

- 알베르 티보데,《귀스타브 플로베르》, 박명숙 역, 플로베르, 2018
- 김희진,〈오딜롱 르동의 작품에 나타난 통합적 정신성에 관한 연구〉, 이화여자대학교 대학원, 2002
- Margret Stuffmann & Max Hollein eds., As in a Dream : Odilon Redon, Distributed Art Pub Incorporated, 2007
- Barbara Larson, The Dark side of Nature : Science, Society, and the Fantastic in the Work of Odilon Redon, Pennsylvania State University Press, 2005
- Claudia Einecke, "A Darwinian Source for Odilon Redon's Plate XVIII from 'The Temptation of St Anthony." The Burlington Magazine, vol.157(1345), Burlington Magazine Publications Ltd., 2015, pp. 263–65

의사들은 왜 식물도감을 응원했나

엘리자베스 블랙웰의 이름은 식물세밀화 역사에서 빠지지 않지만, 생에 대한 정보는 앙상하다. 그녀는 어떻게 한스 슬론 같은 유력 인사의 도움을 받았을까? 한스 슬론이 받았던 소개장이 남아 있어 그 사정을 짐작해볼 수 있다. 영국도서관 사이트에서 블랙웰이 만든 아름다운 식물도감을 실제 책을 넘기듯 실감나게 볼 수 있다. http://www.bl.uk/turning-the-pages/?id=635a7cc0-a675-11db-a027-0050c2490048 &type=book

- 발레리 옥슬리,《보태니컬 일러스트레이션》, 박기영 역, 이비락, 2019

- Penelope Hunting, "Isaac Rand and the Apothecaries' Physic Garden at Chelsea", Garden History Vol.30(1), Spring, 2002, pp. 1-23
 https://doi.org/10.2307/1587324
- Janet Stiles Tyson, "Introducing Elizabeth Blackwell to Hans Sloane", British Library, 2021.5.18
 https://blogs.bl.uk/untoldlives/2021/05/introducing-elizabeth-blackwell-to-sloane.html

르네상스 거장이 수학책에 삽화를 그린 이유

레오나르도 다빈치는 밀라노 궁정에서 연회를 위한 퀴즈와 퍼즐 등을 만들었다. 그 일이 싫었다면 곤욕이었겠으나 그렇지는 않았던 모양이다. 다빈치는 밀라노에 17년 동안 머물렀고 떠날 때도 자의는 아니었으니 말이다. 다빈치 연구 전문가인 마틴 캠프의 글을 통해 천재 다빈치가 아니라 유능한 '고용인' 다빈치를 만날 수 있다.

- 월터 아이작슨, 《레오나르도 다빈치》, 신봉아, 아르테, 2019
- 김성숙, 강미경, 〈루카 파치올리〉, 한국수학사학회지 v.29(3), 2016, pp.173~190
- Martin Camp, "Your Humble Servant and Painter: Towards a History of Leonardo Da Vinci in His Contexts of Employment", Gazette des Beaux-Arts 140, 2002.10
- Monica Azzolini, "Anatomy of a Dispute: Leonardo, Pacioli and Scientific Courtly Entertainment in Renaissance Milan", Early Science and Medicine Vol.9(2), 2004, pp.115-135
- Pisano Raffaele, "Details on the mathematical interplay between Leonardo da Vinci and Luca Pacioli", BSHM Bulletin: Journal of the British Society for the History of Mathematics Vol.31, Issue-2, 2016, pp.104-111

보름달 밤의 회합이 낳은 그림

18~19세기 영국 웨스트미들랜즈 지역에는 과학·기술·산업·예술 등 사회 전 분야에서 지식을 나누며 혁신을 주도했던 이들이 있었다. 화가 조지프 라이트도 그들 중 하나였다. 루나 소사이어티의 면면과 조지프 라이트의 생애, 작품의 정보는 산업혁명 시기 웨스트미들랜드 지역 역사를 집중적으로 다루는 '레볼루셔너리 플레이어스'에서 얻을 수 있었다.

https://www.revolutionaryplayers.org.uk/

- 존 캐리, 《지식의 원전》, 이광렬 역, 바다출판사, 2015
- 칼 세이건, 앤 두르얀, 《잊혀진 조상의 그림자》, 김동광 역, 사이언스북스, 2008
- 캐스린 하쿠프, 《괴물의 탄생》, 김아림 역, 생각의힘, 2019
- 추재욱, 〈실험실의 과학 혁명 – 빅토리아시대 소설에 나타난 '미친' 과학자들의 실험실〉, 영어영문학, 제58권 2호, 2012, pp.305-325
- Leo Costello, "Air, Science, and Nothing in Wrights's Air Pump", SEL Vol.56(3), summer 2016, pp.647-670
- Linda Johnson, "Animal Experimentation in 18th-century Art : Joseph Wright of Derby: An Experiment on a Bird in an Air Pump", Journal of Animal Ethics, Vol.6(2), Fall 2016, pp.164-176

뒤늦게 전달된 릴케의 진혼곡

독일 브레멘의 뵈트허 거리(Böttcherstraße)에는 1926년 건립된 파울라모더존베커 미술관이 있다. 여성 화가를 기리기 위해 만들어진 세계 최초의 미술관이다. 우리 나라에선 무명은 아니지만 유명하다고도 할 수 없는 화가라 그 생애와 작품이 더 궁금하다. 박물관 홈페이지에서 만난 그녀의 생전 모습을 담은 사진들이 반갑다. 시인 라이너 마리아 릴케의 친구였다는 점도 흥미롭다. 릴케가 화가 사망 1년 후에 발표한 진혼곡은 릴케 전집 《두이노의 비가 외》에 실려 있다.

https://www.museen-boettcherstrasse.de

- 라이너 마리아 릴케,《보르프스베데, 로댕론》, 정미영 역, 책세상, 2000
- 라이너 마리아 릴케,《두이노의 비가 외》, 김재혁 역, 책세상, 2000
- 라이너 슈탐,《짧지만 화려한 축제》, 안미란 역, 솔출판사, 2011
- 마리 다리외세크,《여기 있어 황홀하다》, 임명주 역, 에포크, 2020
- 이해원,〈파울라 모더존 베커의 여성 인물화 연구〉, 미술사문화비평, Vol.1, 2010, pp.33~60
- Therese Ahern Augst, "I Am Echo: Paula Modersohn-Becker, Rainer Maria Rilke, and the Aesthetics of Stillness", Modernism/Modernity, 2014.8, 21(3), pp.617-640.
- Ellen C. Oppler, "Paula Modersohn-Becker: Some Facts and Legends", Art Journal. 35(4), pp.364-369

도판 목록

도판 목록

긴 과일 접시 모양에 가르시아 로르카의 얼굴을 한 해변에서Invisible Afghan with Apparition, on the Beach, of the Face of Garcia Lorca, in the Form of a Fruit Dish with Three Figs⟩, 1938, 나무 패널에 유채, 19.2×24.1cm, 개인 소장

p92 메리 카샛, ⟨푸른 의자에 앉은 어린 소녀Little Girl in a Blue Armchair⟩, 1878, 캔버스에 유채, 89.5×129.8cm, 내셔널갤러리, 워싱턴 D.C., 미국

p94 에드가 드가, ⟨메리 카샛Portrait of Mary Cassatt⟩, 1880년경, 캔버스에 유채, 73.3×60cm, 국립초상화미술관, 워싱턴 D.C., 미국

p94 메리 카샛, ⟨자화상Self-Portrait⟩, 1880년경, 종이에 흑연 위에 과슈와 수채, 32.7×24.6cm, 국립초상화미술관, 워싱턴 D.C., 미국

p96 에드가 드가, ⟨루브르박물관의 메리 카샛: 에트루리아관Mary Cassatt at the Louvre: The Etruscan Gallery⟩, 1879~1880, 동판화, 26.8×23.2cm, 메트로폴리탄미술관, 뉴욕, 미국

p103 프리다 칼로, ⟨프리다와 디에고 리베라Frieda and Diego Rivera⟩, 1931, 캔버스에 유채, 100×78.7cm, 샌프란시스코현대미술관, 샌프란시스코, 미국

p106 프리다의 아버지 키예르모 칼로가 찍은 어린 시절의 프리다 칼로, 1919, 사진

p109 프리다 칼로, ⟨나와 나의 앵무새들Me and My Parrots⟩, 1941, 캔버스에 유채, 82×62.8cm, 해럴드 H. 스트림 컬렉션, 뉴올리언스, 미국

p109 프리다 칼로, ⟨앵무새와 과일이 있는 정물Still Life with Parrot⟩, 1951, 캔버스에 유채, 25.4×28.9cm, 텍사스대학교, 오스틴, 미국

p110 프리다 칼로, ⟨물이 내게 준 것What the Water Gave Me⟩, 1938, 캔버스에 유채, 91×70.5cm, 다니엘 필리파치 컬렉션, 파리, 프랑스

p118 왼쪽부터 앤디 워홀, 장 미셸 바스키아, 스위스 미술상 브루노 비쇼프베르거, 이탈리아 출신 화가 프란체스코 클레멘테, 1984, 사진

p121 앤디 워홀·장 미셸 바스키아, ⟨두 마리 개Two Dogs⟩, 1984, 캔버스에 아크릴 및 실크스크린, 203.2×269.2cm, 개인 소장

p123 앤디 워홀, ⟨캠벨 수프Campbell's Soup Cans⟩, 1962, 캔버스에 아크릴 및 메탈릭 에나멜 페인트, 32패널, 각 캔버스 50.8×40.6cm, 현대미술관, 뉴욕, 미국

p129 렘브란트 판레인, ⟨은화 30전을 돌려주는 유다Judas Repentant, Returning the Pieces of Silver⟩, 1629, 나무 패널에 유채, 79×102.3cm, 개인 소장

화가의 친구들

도판 목록

48.6cm, 메트로폴리탄미술관, 뉴욕, 미국

p176 바실리 칸딘스키, 〈미미한 흰색Little White〉, 1928, 종이 위에 수채, 48.2×32cm, 퐁피두센터, 파리, 프랑스

p177 파울 클레, 〈세네치오Senecio〉, 1922, 캔버스에 유채 및 패널에 부착, 40.5×38cm, 바젤미술관, 바젤, 스위스

p177 바실리 칸딘스키, 〈위로 향하다Upward〉, 1929, 판지에 유채, 70×49cm, 페기 구겐하임 컬렉션, 베네치아, 이탈리아

p179 클레와 칸딘스키가 사용했던 마이스터 하우스 내부, 사진

p188 존 리처드 와일드먼, 〈관리홀에서 터너와 포크스J.M.W. Turner and Walter Fawkes at Farnley Hall〉, 1820~1824, 캔버스에 유채, 68.6×88.9cm, 예일대학 영국미술센터, 코네티컷, 미국

p188 윌리엄 터너, 〈자화상Self Portrait〉, 1799, 캔버스에 유채, 74.3×58.4cm, 테이트브리튼미술관, 런던, 영국

p191 윌리엄 터너, 〈눈폭풍: 알프스산맥을 넘어가는 한니발과 그의 군대Hannibal and His Men Crossing the Alps〉, 1810~1812, 캔버스에 유채, 144.7×236cm, 테이트브리튼미술관, 런던, 영국

p193 윌리엄 터너, 〈쾰른, 보트 도착: 저녁Cologne, the Arrival of a Packet-Boat: Evening〉, 1826, 캔버스에 유채, 168.6×224.2cm, 프릭 컬렉션, 뉴욕, 미국

p193 윌리엄 터너, 〈도르트, 도르트레히트: 로트르담에서 온 보트Dort or Dordrecht: The Dort Packet-Boat from Rotterdam Becalmed〉, 1818, 캔버스에 유채, 157.5×233.7cm, 예일대학 영국미술센터, 코네티컷, 미국

p198 아메데오 모딜리아니, 〈화가의 아내Portrait of the Artist's Wife〉, 1918, 캔버스에 유채, 101×65.7cm, 노턴사이먼미술관, 패서디나, 미국

p203 아메데오 모딜리아니, 〈여인의 두상Head of a Woman〉, 1912, 석회석, 65.2×19×24.8cm, 내셔널갤러리, 워싱턴 D.C., 미국

p205 콘스탄틴 브란쿠시, 〈끝없는 기둥The Endless Column〉, 1937, 29m, 트루그지우, 루마니아

p205 아메데오 모딜리아니, 〈폴 알렉상드르의 초상Portrait of Paul Alexander〉, 1912, 캔버스에 유채, 91.5×60cm, 개인 소장

도판 목록

도판 목록

화가의 친구들

초판 1쇄 발행 2021년 11월 22일
초판 2쇄 발행 2023년 5월 25일

지은이 | 이소영
발행인 | 김형보
편집 | 최윤경, 강태영, 임재희, 홍민기, 김수현
마케팅 | 이연실, 이다영, 송신아
디자인 | 송은비
경영지원 | 최윤영

발행처 | 어크로스출판그룹(주)
출판신고 | 2018년 12월 20일 제 2018-000339호
주소 | 서울시 마포구 양화로10길 50 마이빌딩 3층
전화 | 070-5080-4038(편집) 070-8724-5877(영업)
팩스 | 02-6085-7676
이메일 | across@acrossbook.com

ISBN 979-11-6774-019-9 03600

이 책은 저작권법에 따라 보호를 받는 저작물이므로 무단 전재와 무단 복제를 금지하며,
이 책의 전부 또는 일부를 이용하려면 반드시 저작권자와 어크로스출판그룹(주)의
서면 동의를 받아야 합니다.

만든 사람들
편집 | 최윤경, 양다은
교정교열 | 오효순
표지디자인 | 양진규
본문디자인 | 송은비
조판 | 박은진